ANATOMY OF PACKAGING STRUCTURES

創意包裝設計大全

紙盒基本結構 & 精選設計師作品
剖析135個作品＋70個模板結構

笛藤出版

創意包裝設計大全

ANATOMY OF PACKAGING STRUCTURES

紙盒基本結構 & 精選設計師作品
剖析135個作品＋70個模板結構

2023 年 12 月 27 日　初版 1 刷　定價 1090 元

編　　著	SendPoints Publishing Co., Ltd.
總 編 輯	洪季楨
編　　輯	葉雯婷
封面設計	王舒玗
編輯企畫	笛藤出版
發 行 所	八方出版股份有限公司
發 行 人	林建仲
地　　址	台北市中山區長安東路二段 171 號 3 樓 3 室
電　　話	(02)2777-3682
傳　　真	(02)2777-3672
總 經 銷	聯合發行股份有限公司
地　　址	新北市新店區寶橋路 235 巷 6 弄 6 號 2 樓
電　　話	(02)2917-8022・(02)2917-8042
製 版 廠	造極彩色印刷製版股份有限公司
地　　址	新北市中和區中山路二段 340 巷 36 號
電　　話	(02)2240-0333・(02)2248-3904
印 刷 廠	皇甫彩藝印刷股份有限公司
地　　址	新北市中和區中正路 988 巷 10 號
電　　話	(02) 3234-5871
劃撥帳戶	八方出版股份有限公司
劃撥帳號	19809050

創意包裝設計大全：紙盒基本結構 & 精選設計師作品, 剖析 135 個作品 +70 個模板 /
善本出版有限公司編著 . -- 初版 . -- 臺北市 : 笛藤出版圖書有限公司, 2023.12
　面；　公分
ISBN 978-957-710-907-1(精裝附數位影音光碟)

1.CST: 包裝設計 2.CST: 商品設計

964.1　　112018830

目　錄

包裝的基本結構

紙品包裝設計是一種特殊的造型藝術,它透過一定的折疊或黏貼方式將紙張材料和商品結合起來。而包裝結構的好壞除了會直接影響其強度和穩定性外,也會影響商品的宣傳效果和顧客體驗。在進行紙品包裝結構設計時,應考量下面三個因素。

1.包裝結構的防護性

防護性是包裝的基本性能之一,主要呈現在對商品本身的保護上,其次是對消費者的保護,以免消費者使用時不慎受到某些特殊商品的傷害。

2.包裝結構的便攜性

一件擺在超市裡的商品是否吸引顧客,很大程度取決於它是否便於攜帶。尤其對於一些受形體限制而不便攜帶的商品來說,包裝結構的便攜性就顯得尤其重要。

3.包裝結構的創新性

一個造型獨特的包裝結構無疑更能吸引目光,在維持包裝基本作用的同時也能發揮到宣傳、推廣作用,甚至裝飾並美化消費者的生活。

紙盒結構

在包裝設計中，紙盒是一種可塑性極高的經濟型包裝容器，運用廣泛。以紙張作為材料的包裝結構設計形式多樣，主要由紙板折疊或黏貼而成。

折疊紙盒

（一）管式折疊紙盒

最初，包裝行業內對管式折疊紙盒的定義是盒蓋所在盒面是眾多盒面中面積最小的紙盒。而現在，主要從成型特徵上加以定義：在成型過程中，盒蓋和盒底都需要以搖翼折疊組裝的方式固定或封口。

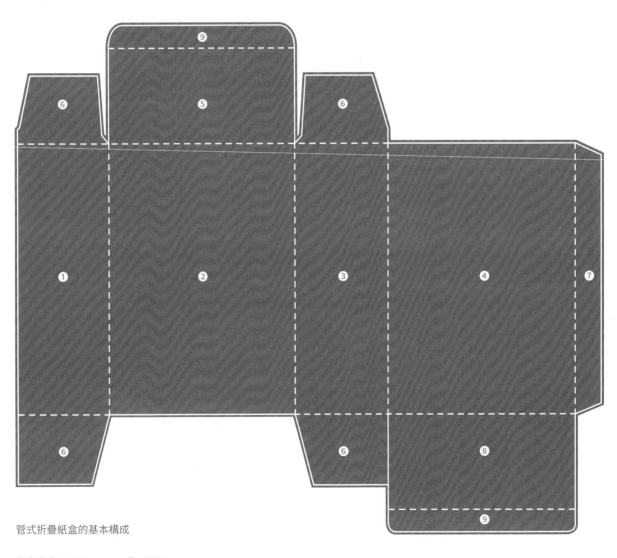

管式折疊紙盒的基本構成

❶❷❸❹—體板　　❼—糊頭

❺—蓋　　❽—底

❻—防塵翼　　❾—插舌

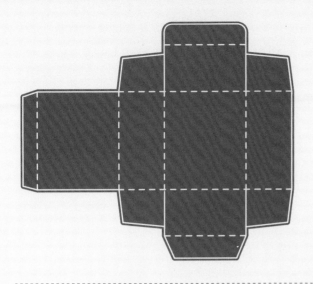

管式折疊紙盒模板①

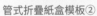

管式折疊紙盒模板②

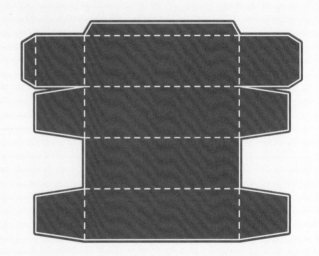

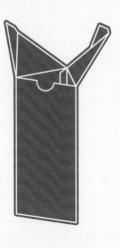

管式折疊紙盒模板③

（二）盤式折疊紙盒

從造型上看，盤式折疊紙盒的盒蓋是面積最大的盒面。而從結構上看，盤式折疊紙盒以底板為中心，四周體板以直角或斜角折疊成主要盒型，體板與底板相連。因此其底板不像管式折疊盒那樣由搖翼組裝封口。

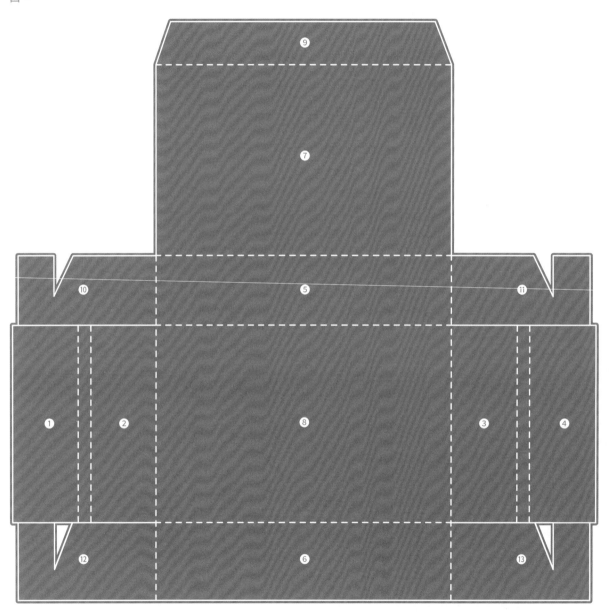

盤式折疊紙盒的基本構成

❶❹一內體板　　❺一後體板　　❽一盒底
❷一左側體板　　❻一前體板　　❾一插舌
❸一右側體板　　❼一盒蓋　　　❿⓫⓬⓭一封板

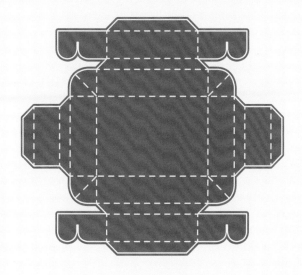

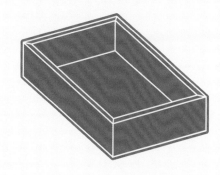

盤式折疊紙盒模板①

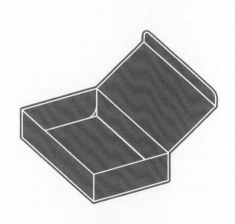

盤式折疊紙盒模板②

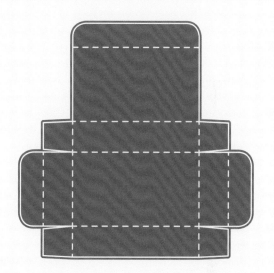

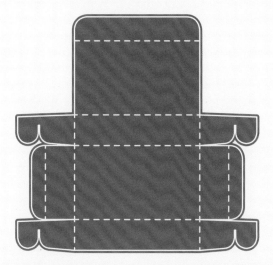

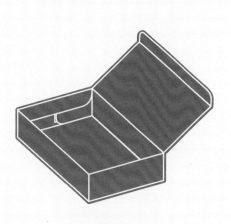

盤式折疊紙盒模板③

（三）管盤式折疊紙盒

在一張紙成型的條件下，採用管式盒旋轉成型的方法來
形成盤式盒的盒體，即為管盤式折疊紙盒。

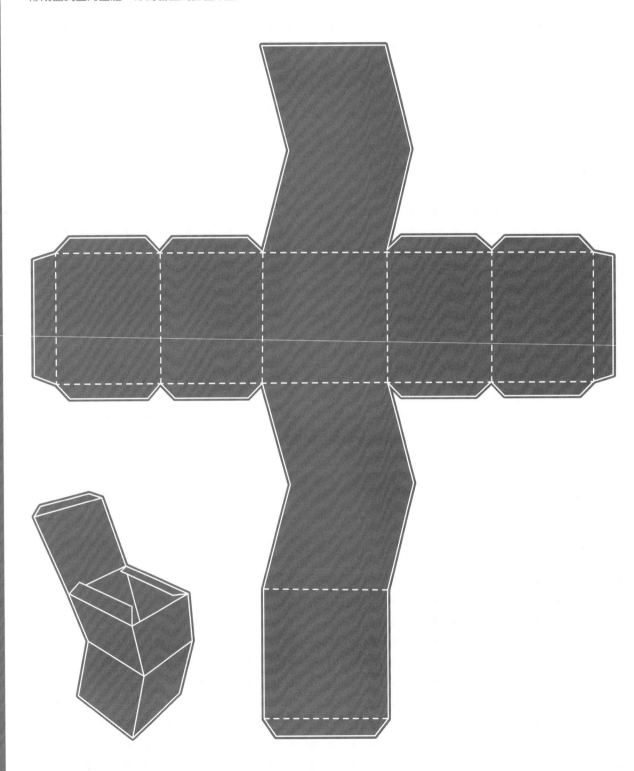

典型管盤式折疊紙盒

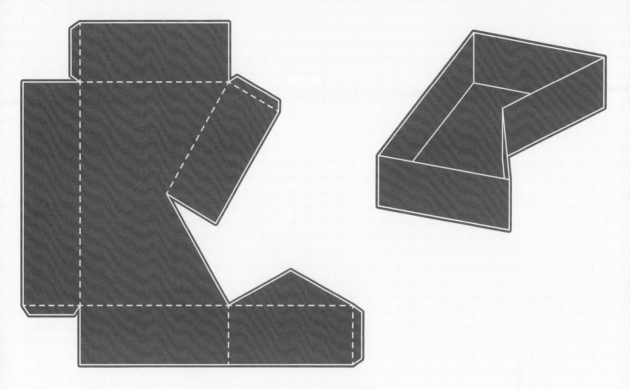

管盤式「K」形折疊紙盒

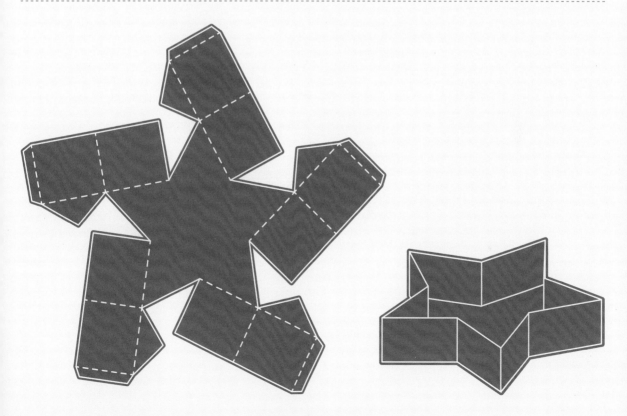

管盤式五角星形折疊紙盒

（四）非管非盤式折疊盒

非管非盤式折疊紙盒通常為間壁式包裝，它既不採用
管式的由體板繞軸線連續旋轉成型，也不採用盤式的
由體板與底板成直角或斜角狀折疊成型，而是紙盒主
體結構沿紙板上某條裁切線對移成型。

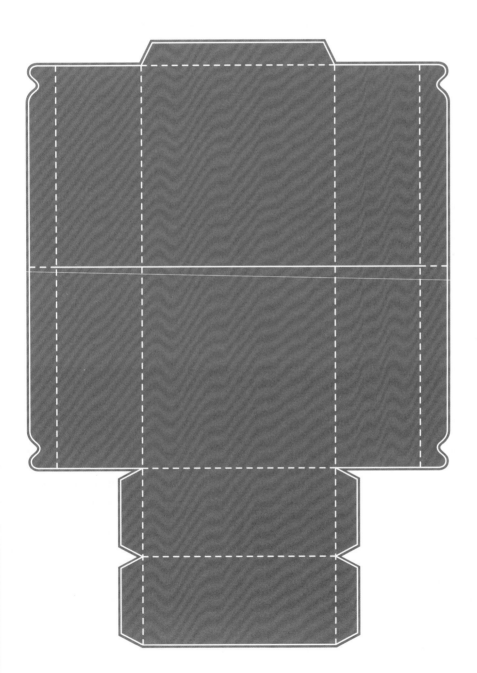

典型非管非盤式折疊紙盒

黏貼紙盒

黏貼紙盒又稱固定紙盒,用貼面材料將基材紙板黏合裱貼而成,成型後不能再折疊成平板狀,只能以固定的盒型來運輸和儲存。常用的紙張厚度為1~1.3mm。黏貼紙盒結構主要分為三個類型。

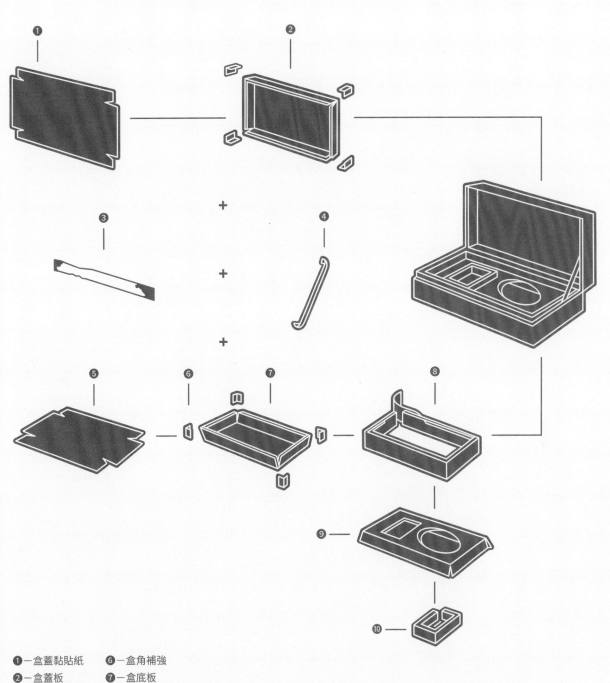

❶—盒蓋黏貼紙　　❻—盒角補強
❷—盒蓋板　　　　❼—盒底板
❸—搖蓋鉸鏈　　　❽—內框
❹—支撐帶　　　　❾—間壁板
❺—盒底黏貼紙　　❿—間壁板襯框

黏貼紙盒的常見部件

（一）管式黏貼紙盒

盒體與盒底分開成型，即由體板與底板兩部分組成，
外部貼面紙加以固定和裝飾。

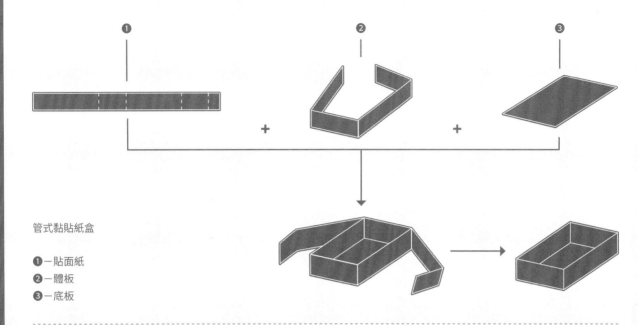

管式黏貼紙盒

❶─貼面紙
❷─體板
❸─底板

（二）盤式黏貼紙盒

盒體盒底由同一張紙成型。

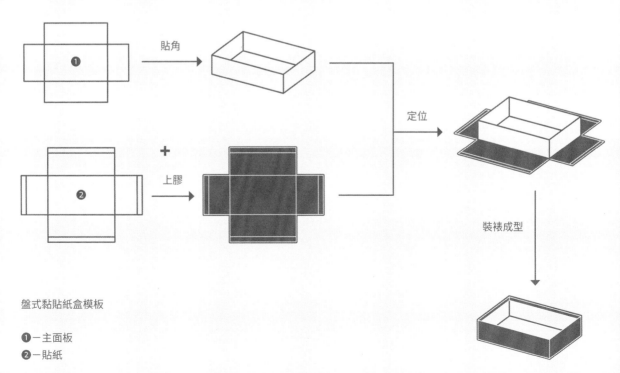

盤式黏貼紙盒模板

❶─主面板
❷─貼紙

（三）管盤式黏貼紙盒

在雙壁結構和寬邊結構中，體板和底板由盤式方法成型，而體內板由管式方法成型；另外，在由盒體和盒蓋構成的情況下，其中一個由盤式方法成型，另一個由管式方法成型。

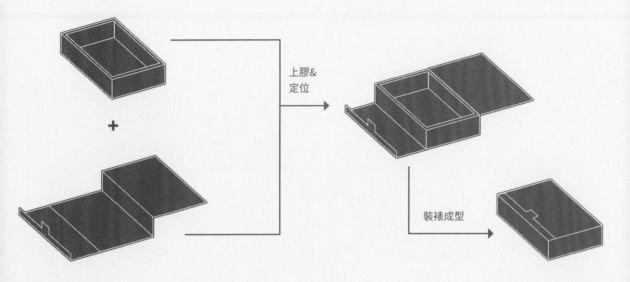

上膠&
定位

裝裱成型

管盤式黏貼紙盒

以上介紹的折疊紙盒和黏貼紙盒都屬於基本類型。隨著包裝行業工藝技術的不斷發展，設計師的無限創意以及商品銷售的需求使紙盒包裝結構的款式開發呈現多樣化的發展局面。包裝種類繁多，包裝設計師需要牢記，再精彩新奇的包裝造型都離不開扎實固定的包裝結構。

紙品包裝模板

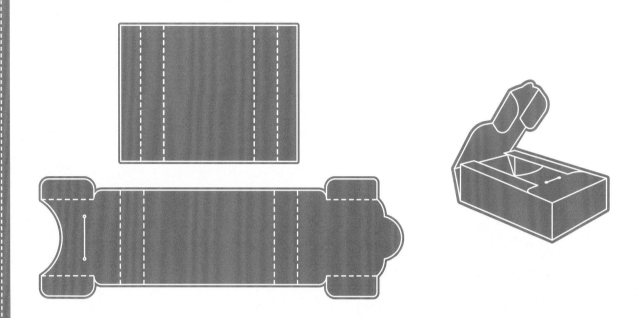

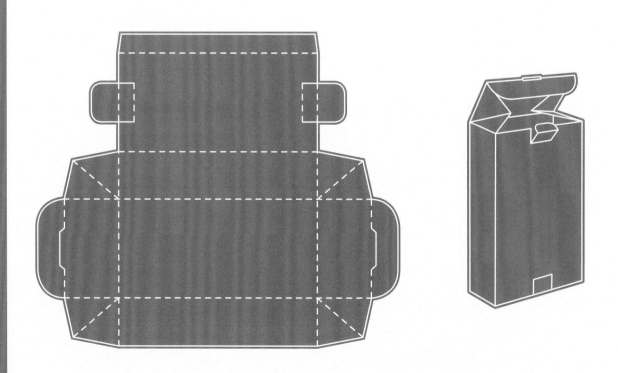

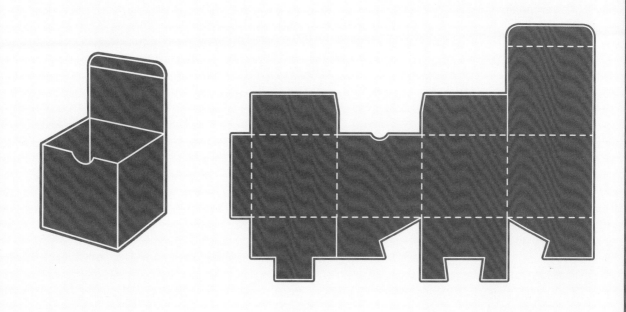

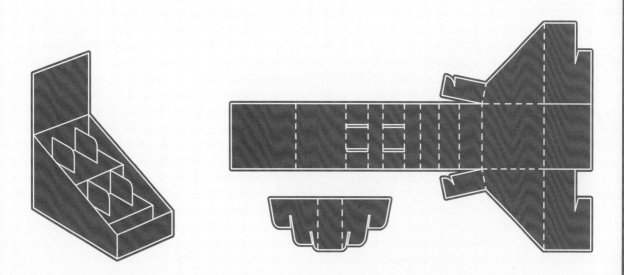

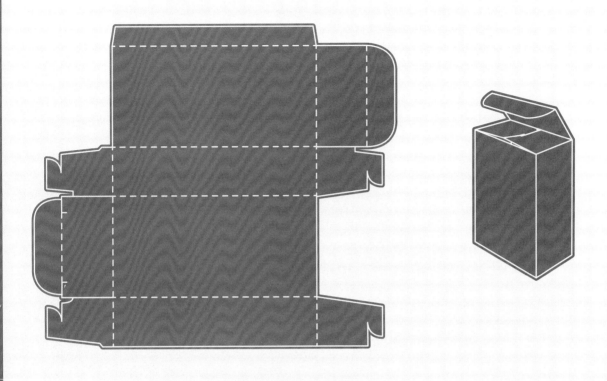

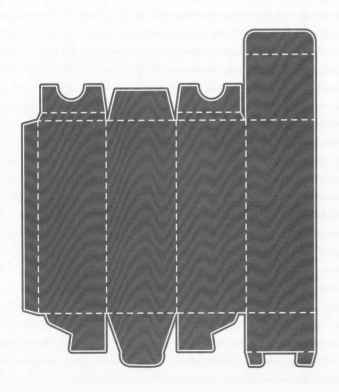

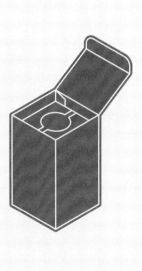

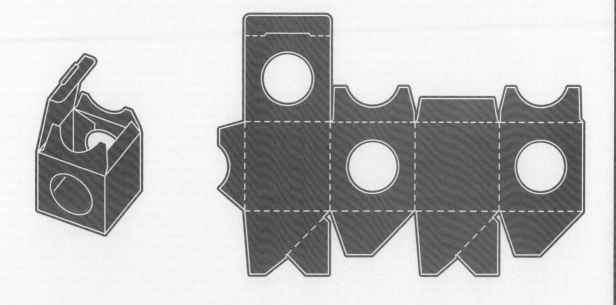

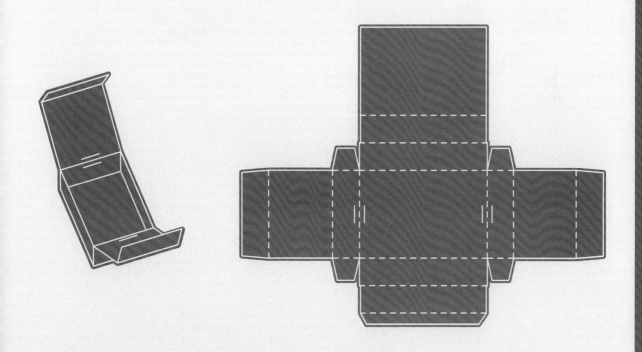

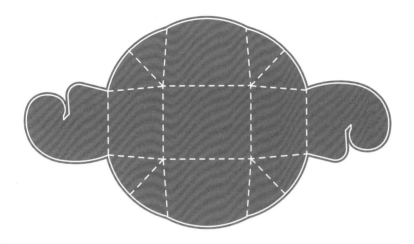

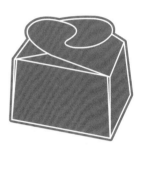

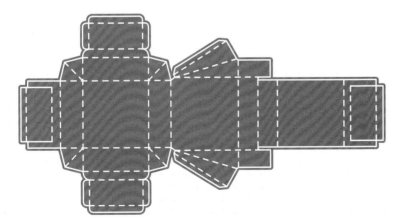

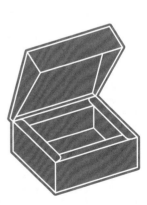

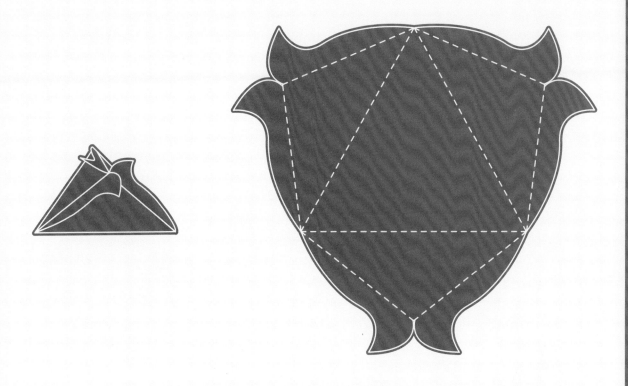

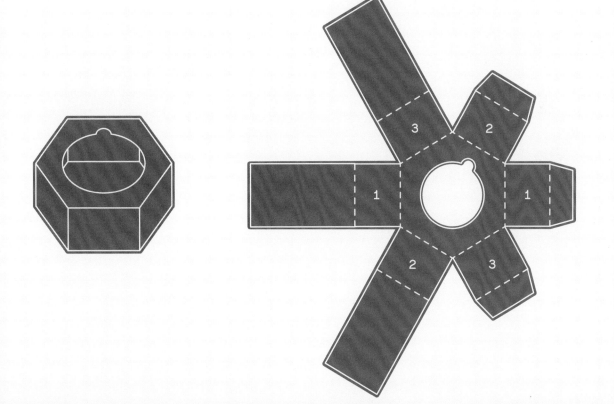

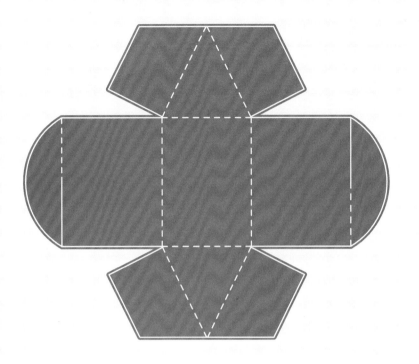

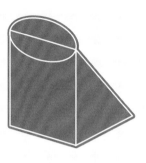

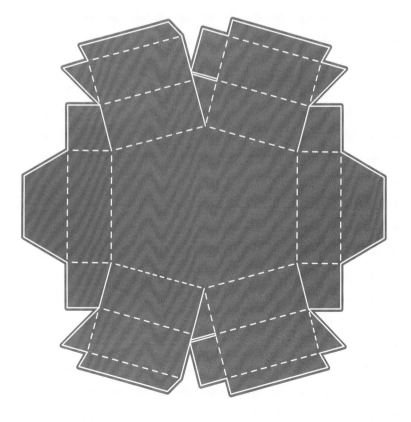

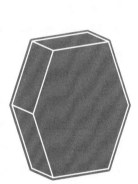

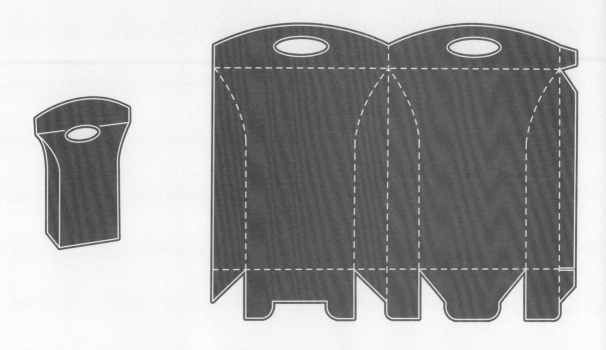

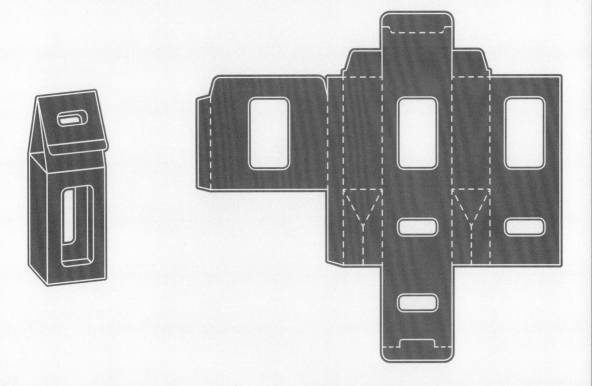

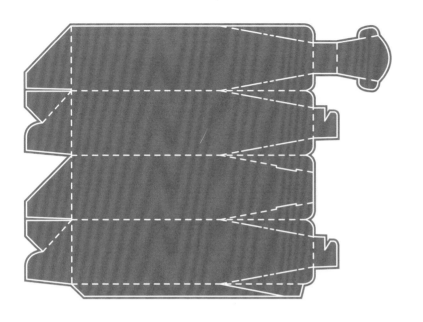
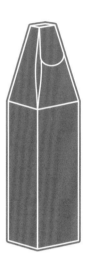
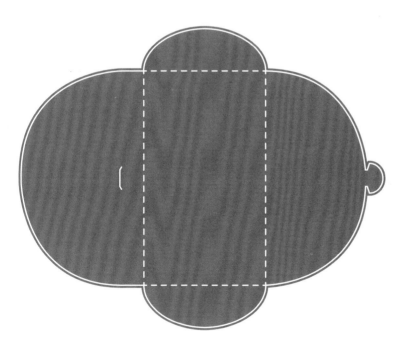
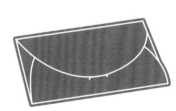

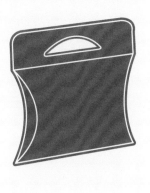

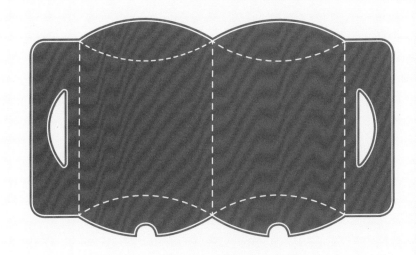

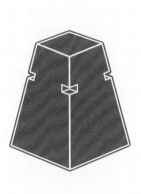

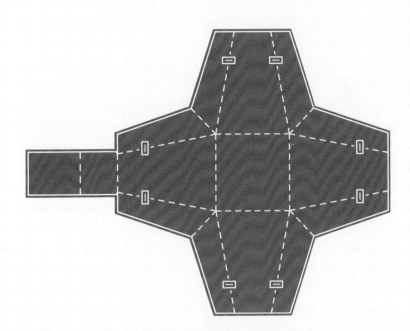

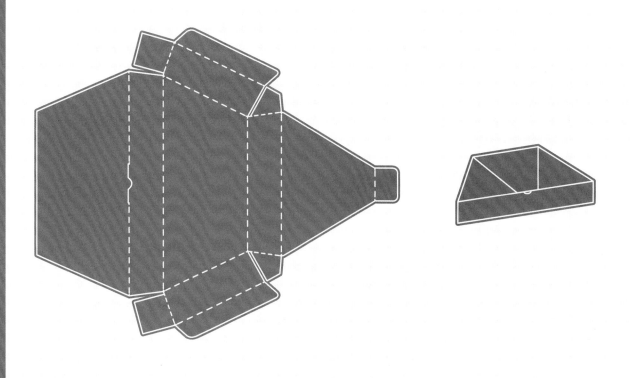

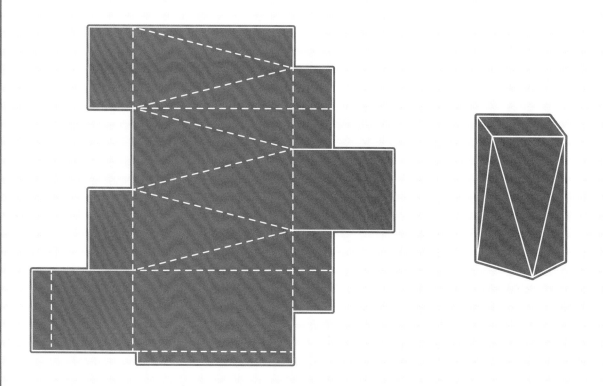

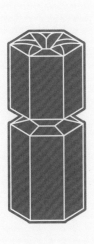

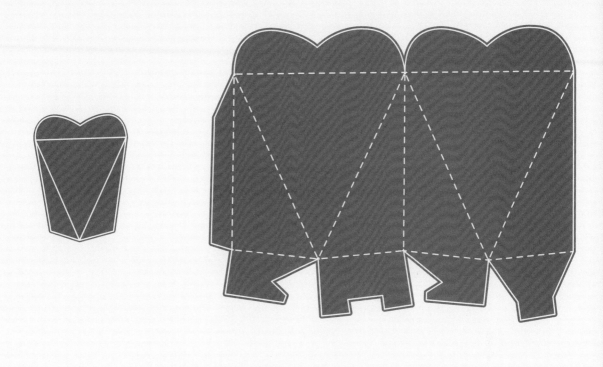

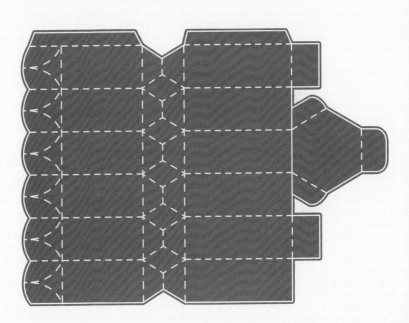

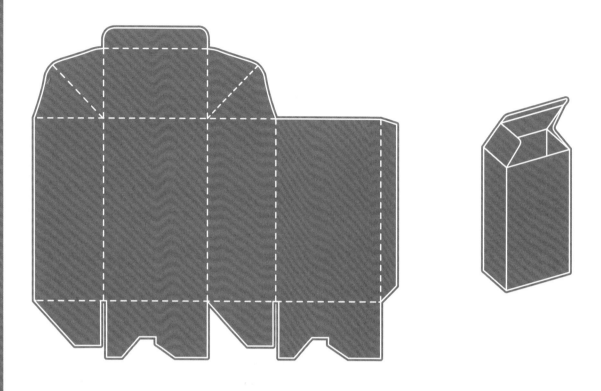

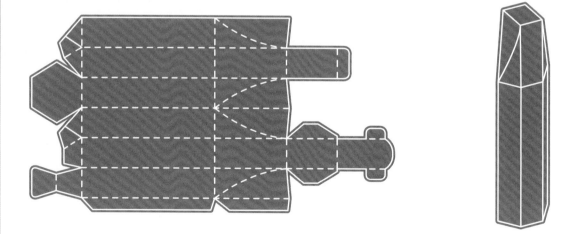

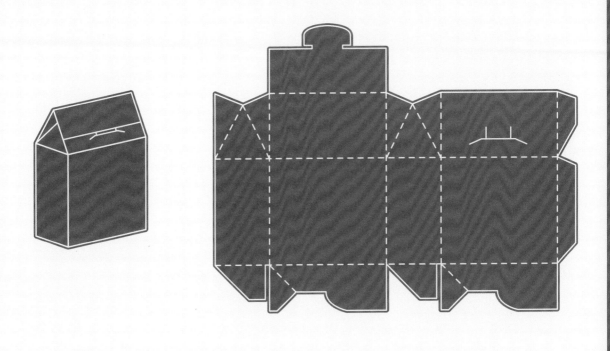

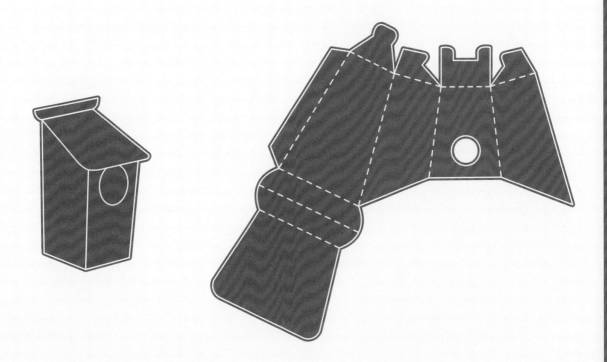

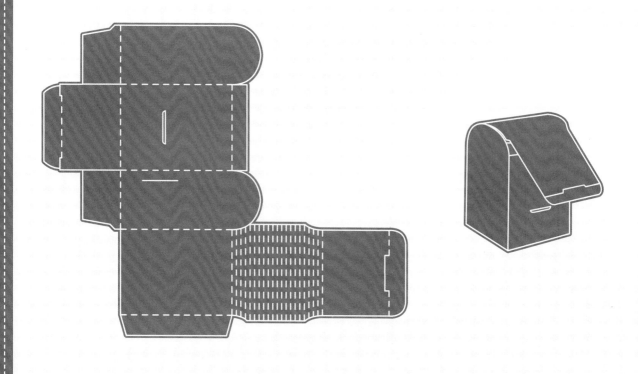

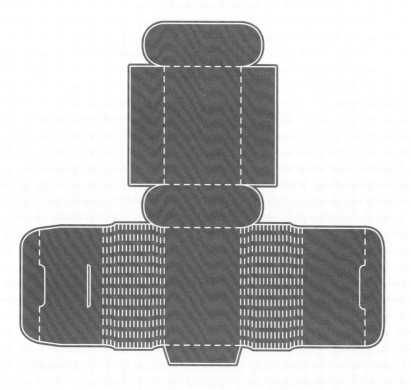
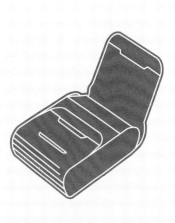

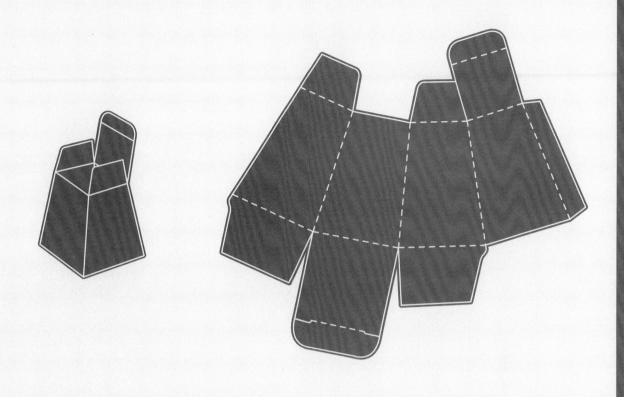

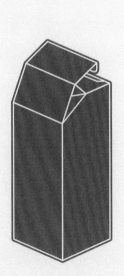
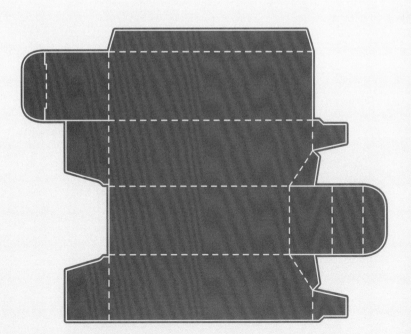

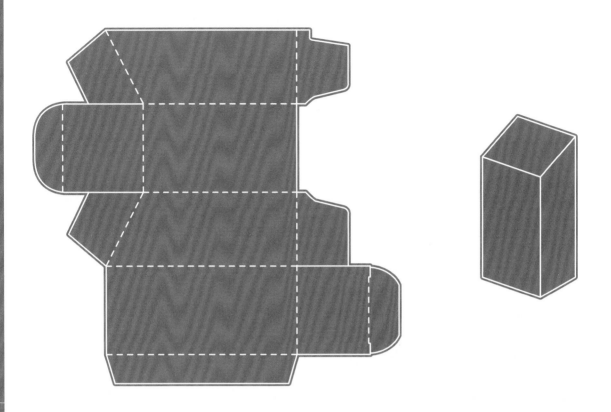

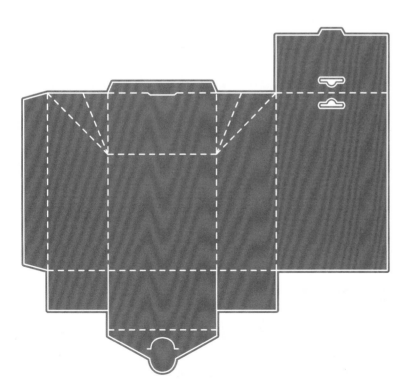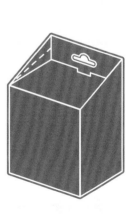

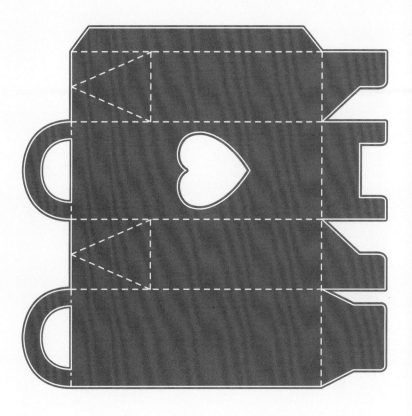

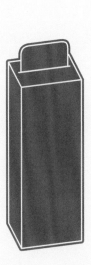

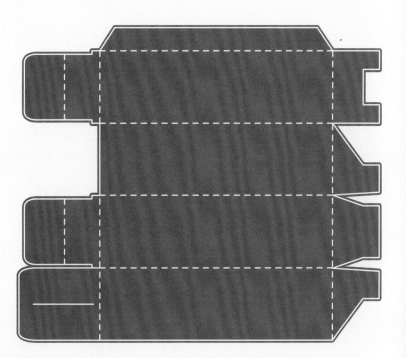

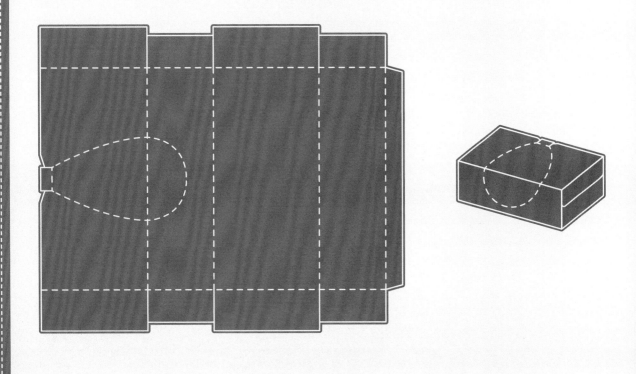

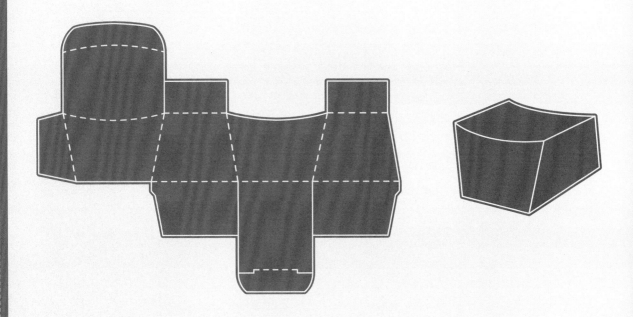

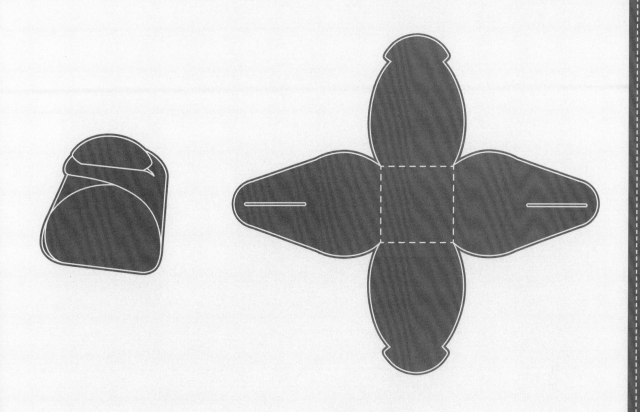

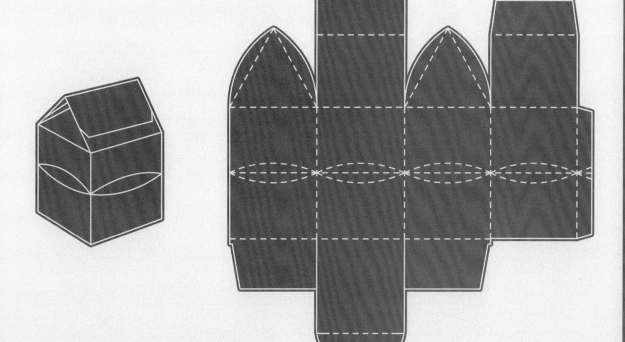

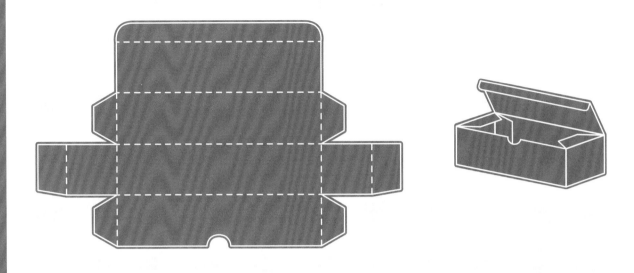

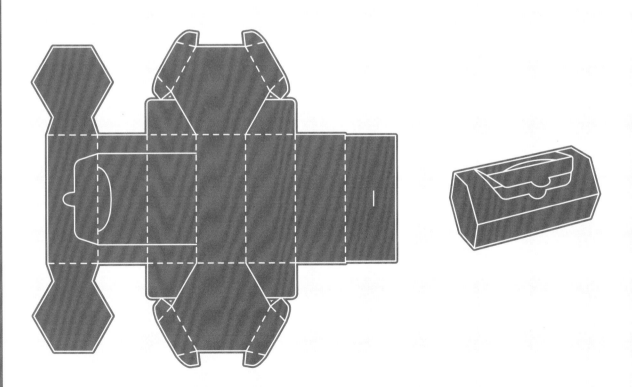

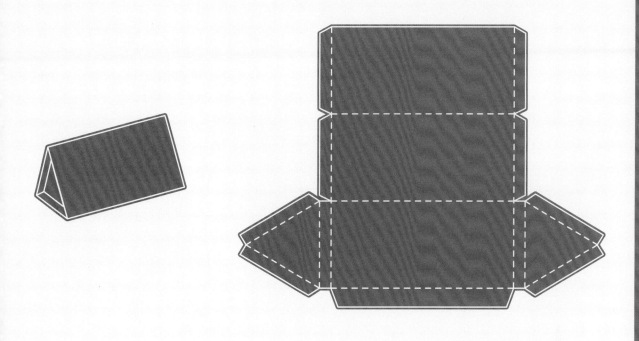

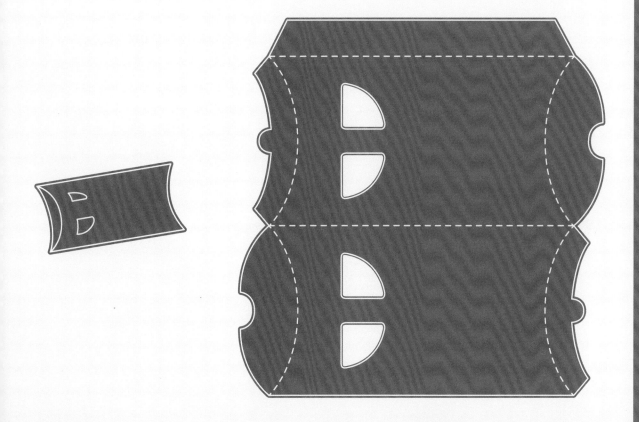

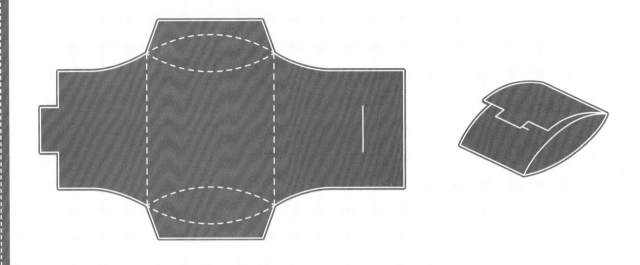

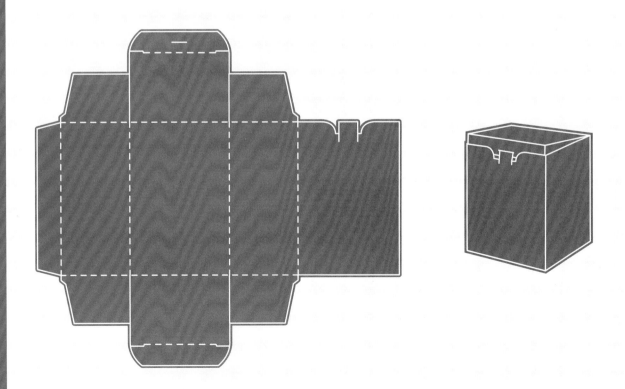

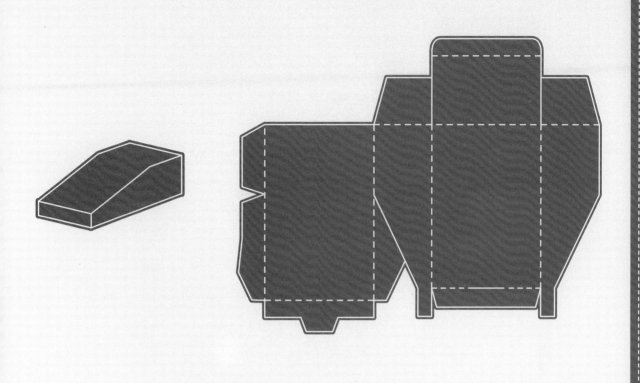

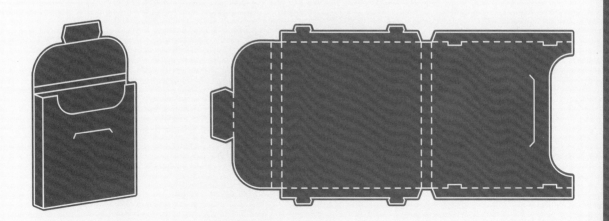

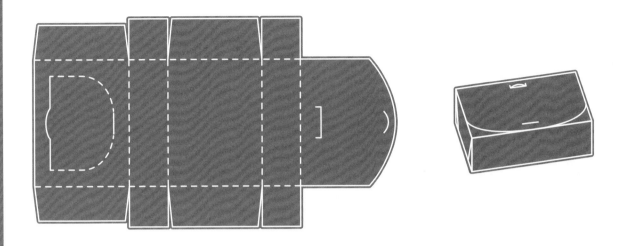

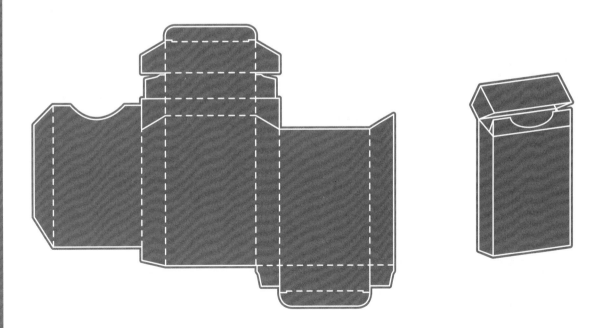

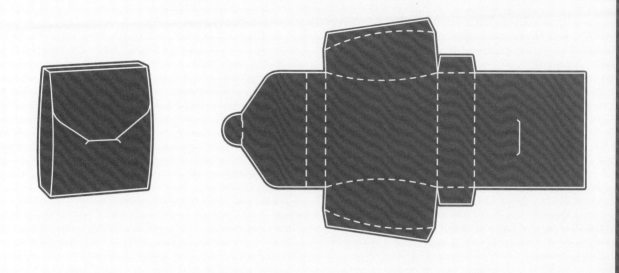

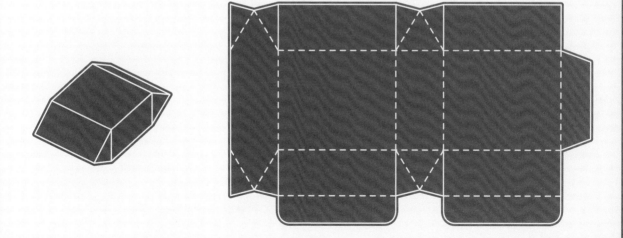

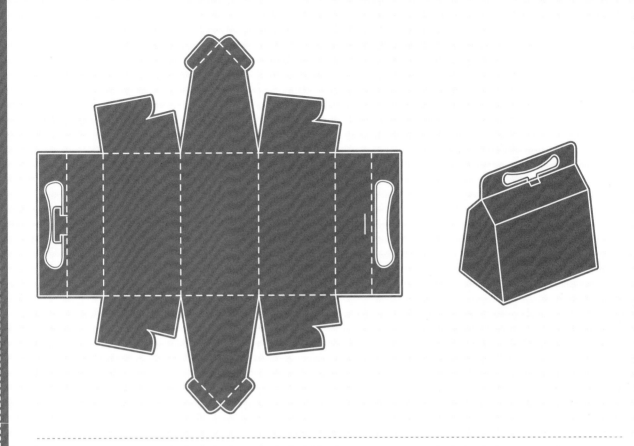

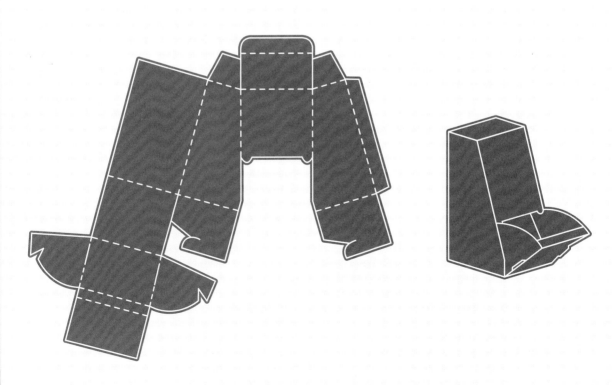

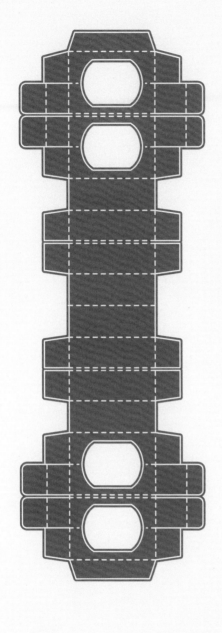

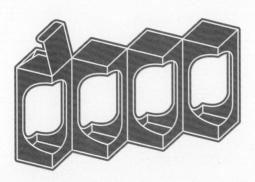

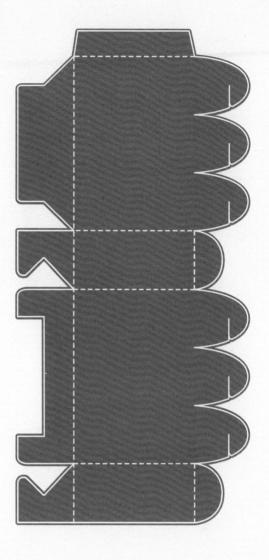

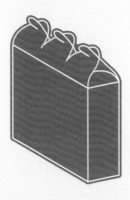

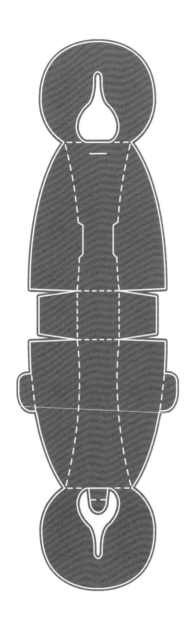

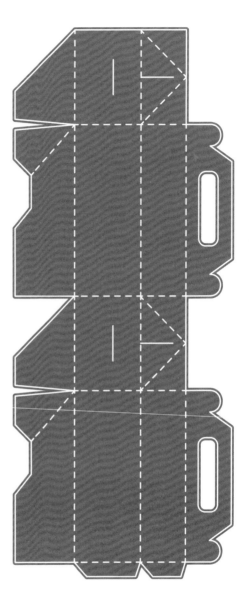

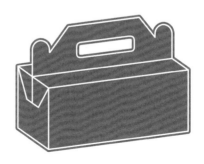

包裝作品及模板

Evripos 茶包包裝

設計 | Tina Touli

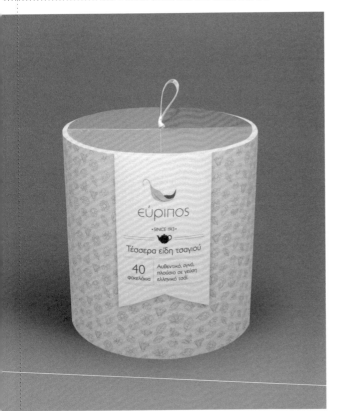

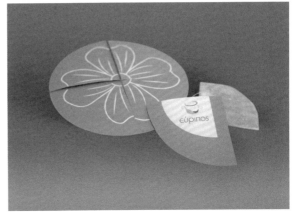

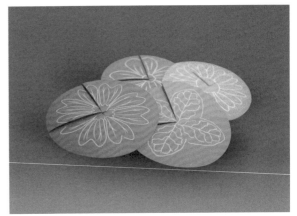

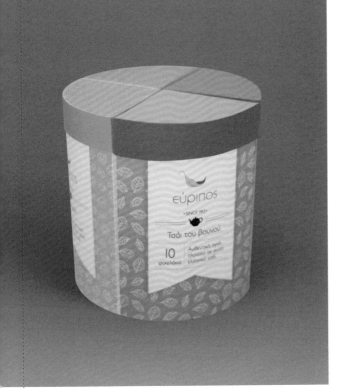

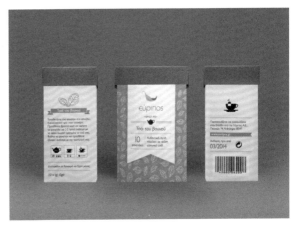

該作品旨在重新設計一款可以放置 4 種不同茶葉的包裝，圓筒形的設計精緻漂亮。當把四個茶包擺放在一起時，恰好組成一個圓形，一朵完整的花和一片完整的葉子造型便呈現於眼前。

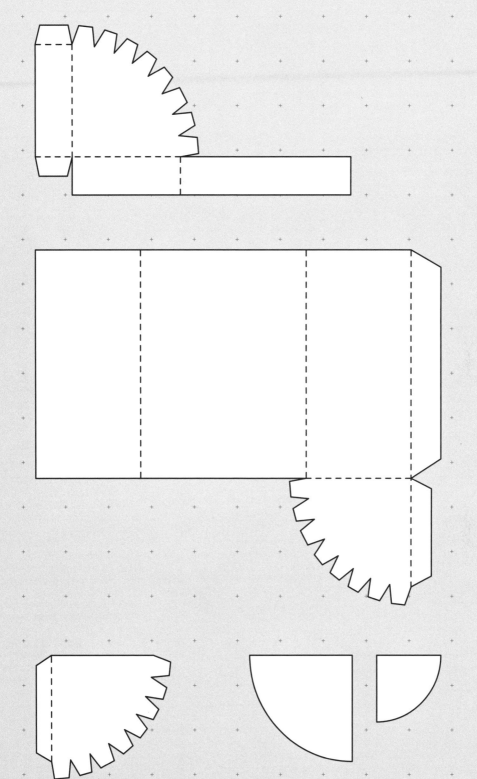

鋼琴彩色鉛筆 & 蠟筆包裝

設計 | Tina Touli

該作品是 Eye Music 包裝系列的一部分，旨在探索視覺傳播與音樂之間的關聯。把蠟筆包裝盒置於彩色鉛筆包裝盒的間隙中，形成一個鋼琴鍵盤。每個盒子裝有 7 種顏色的鉛筆或蠟筆，分別對應 7 個音符，而每個音符的頻率又與顏色的波長相對應。

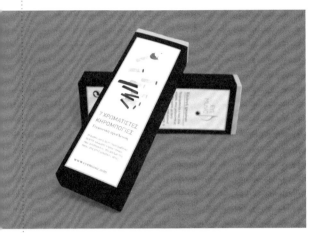
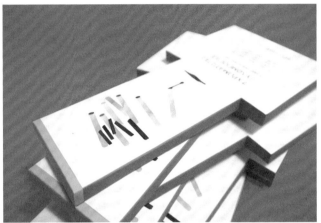
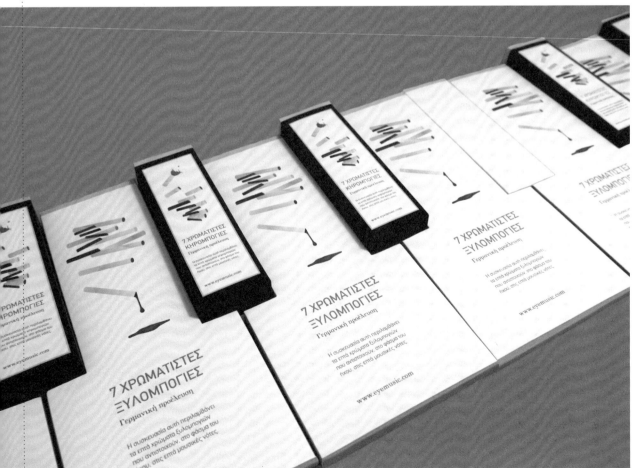

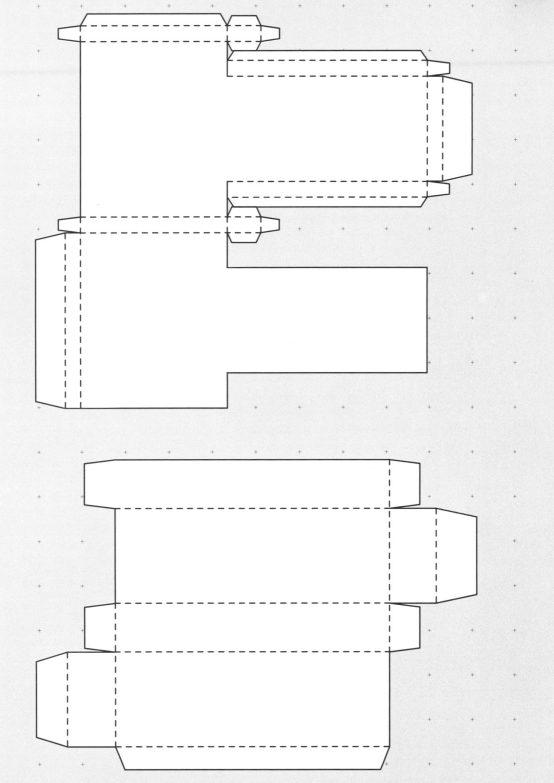

Brazilian Delights 焦糖糖果包裝

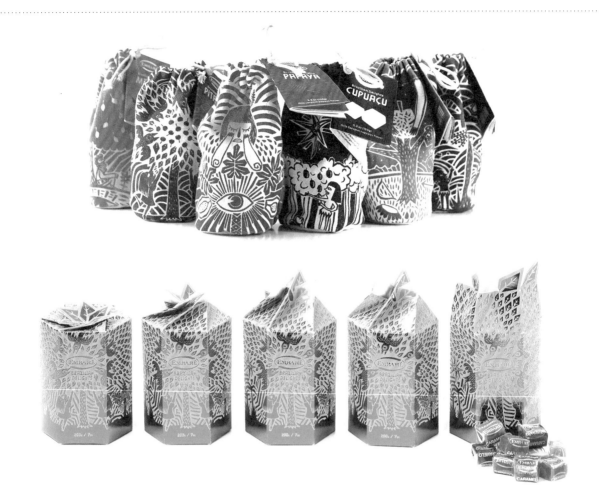

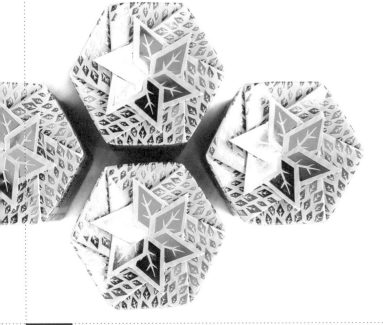

Embaré,意為「美味樹」,是巴西當地一家有名的食品企業。Brazilian Delights系列焦糖糖果包含6種巴西特色水果口味,分別為巴西莓、芒果、扁櫻桃、古布阿蘇果、番荔枝和木瓜。包裝的圖案描繪了當地居民代代相傳的關於這些水果的有趣故事,充滿了濃郁而鮮活的熱帶氣息,同時也展示了巴西文化。

設計│ Gustavo Greco, Tidé, Leonardo Freitas, Lorena Marinho, Flávia Siqueira, Cláudio Carneiro, Laura Scofield, Alexandre Fonseca, Marden Diniz

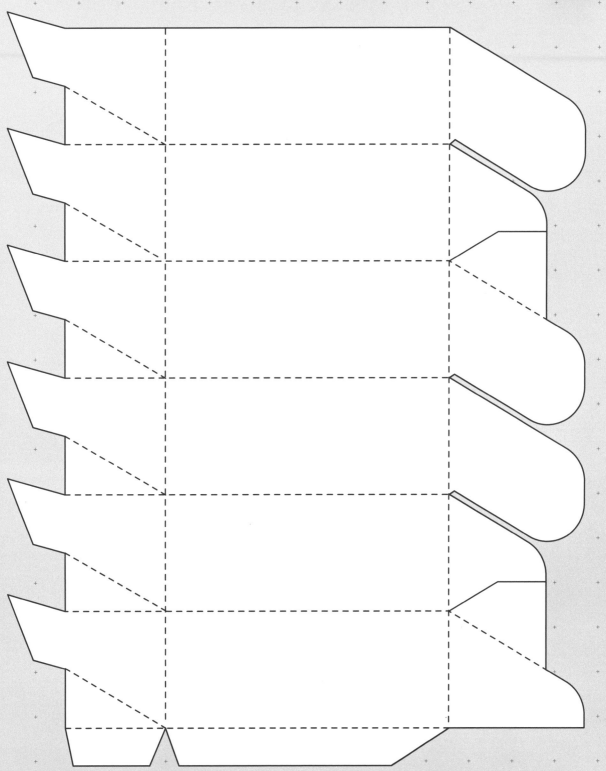

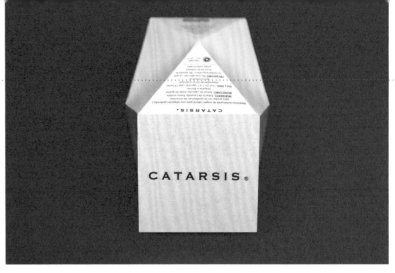

Catarsis
天然花卉產品包裝

設計｜Mau Silva

來自墨西哥的 Catarsis 主要營業項目為一款天然花卉製作的休閒產品。該系列包裝旨在展示其品牌理念，並透過這些簡單的設計帶來獨特的體驗，對男女顧客都有一定的吸引力。

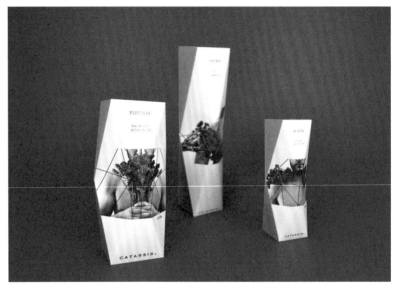

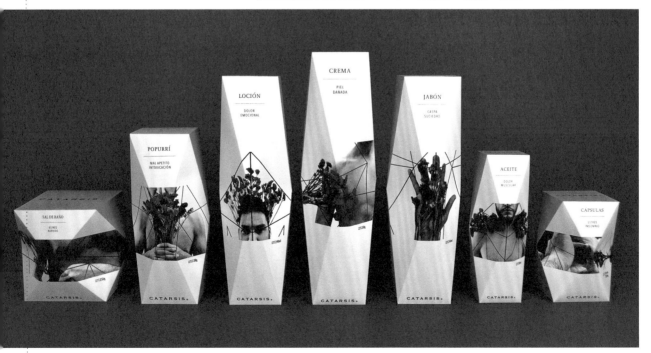

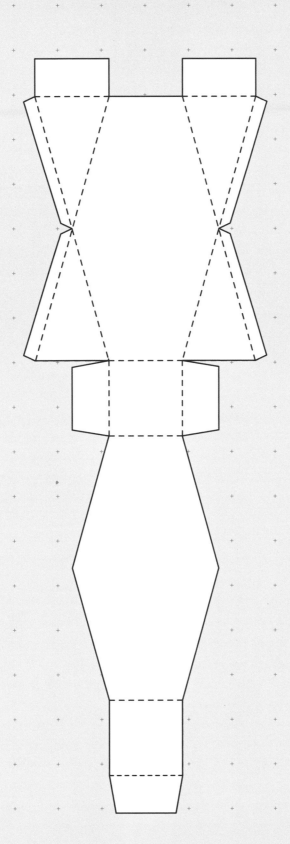

聖誕節日包裝

設計 | Loli Stavroula, Christoforidou Caterine

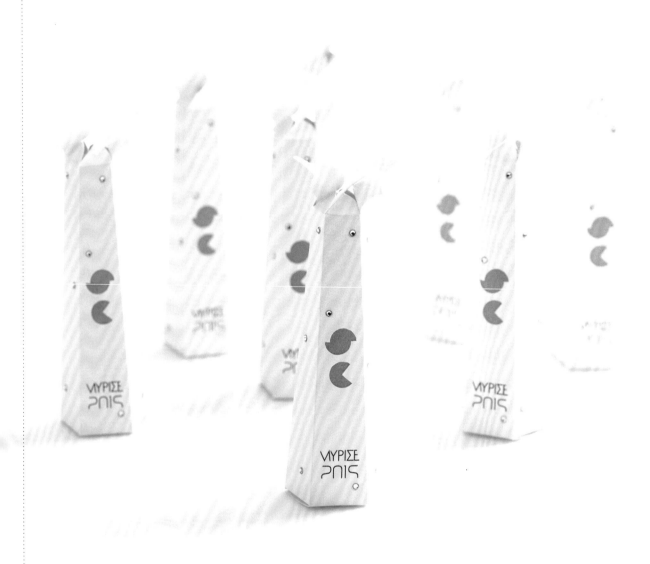

作為一家專門設計包裝和研發包裝材料的設計工
作室，設計師在新年來臨之際推陳出新，為顧客
送上了一款含有茉莉花精油的香水。香水瓶放置
在一個獨立的盒子裡，盒子的形狀宛如天使，頂
端的紙質花瓣形似茉莉。銀白色的包裝紙和水鑽
更增添了不少節日氣氛。

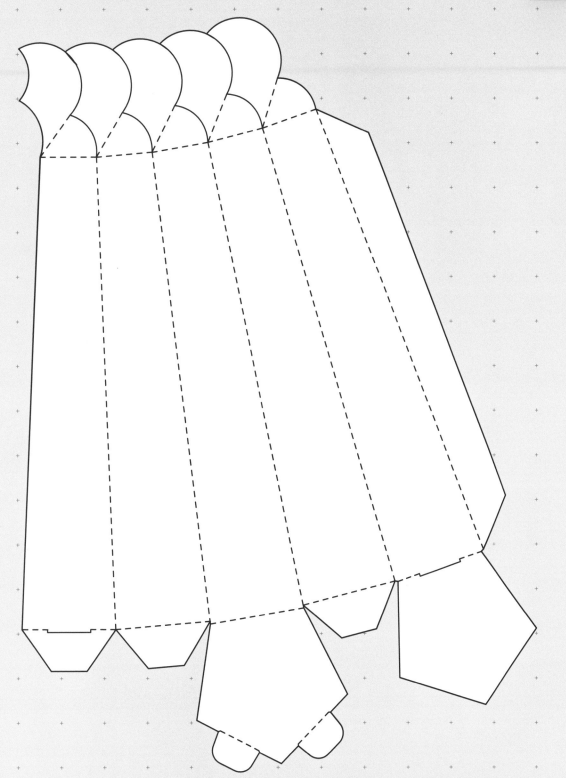

Føle 護膚產品包裝

設計｜Saana Hellsten

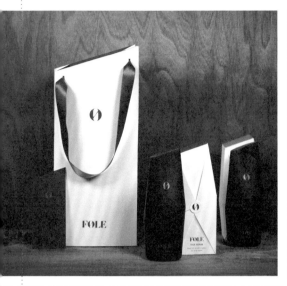
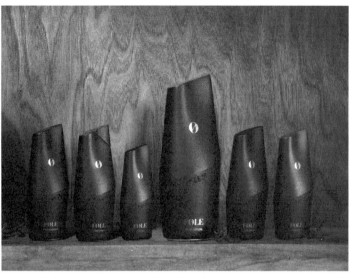

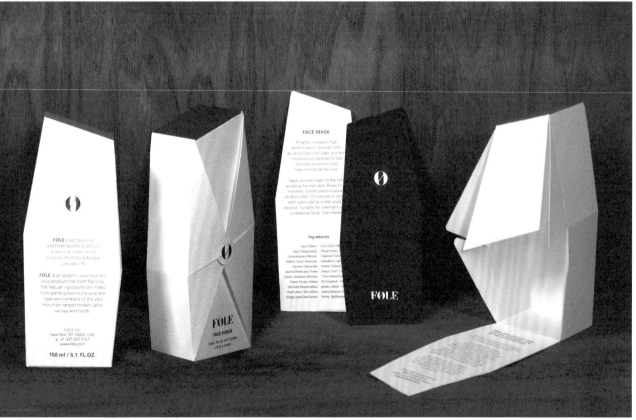

Føle 在挪威語中意為「感官」。這個概念作品定位為一個品牌產品線，主打奢華的有機護膚產品。瓶子的人體工學造型源於石器，瓶身及盒子上的盲文則方便視覺障礙人士使用。頗具質感的材料和打開紙盒的過程豐富了顧客體驗。

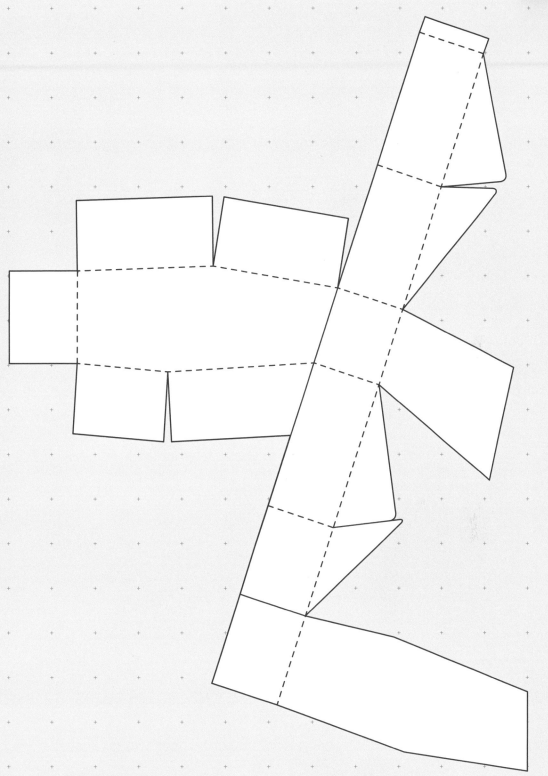

Goji 精華液包裝

設計 | Loli Stavroula, Christoforidou Caterine

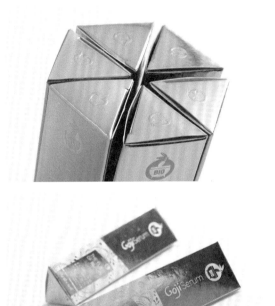

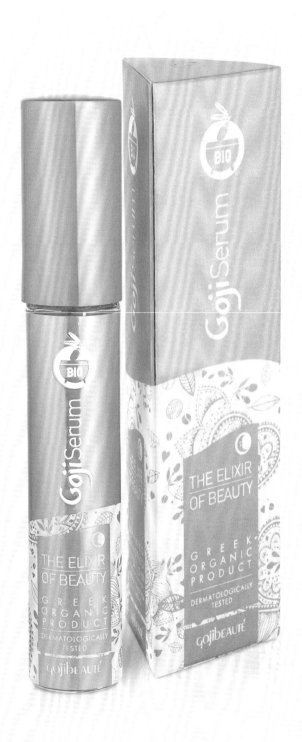

GOJI SERUM 是一款來自希臘的創新性護膚產品。該設計的目的在於呈現一款看起來像珠寶但又可以方便攜帶的包裝。精美的紙張採用燙金工藝,點綴特別的枸杞圖案,不落俗套的稜柱包裝透露出產品的奢華品質。

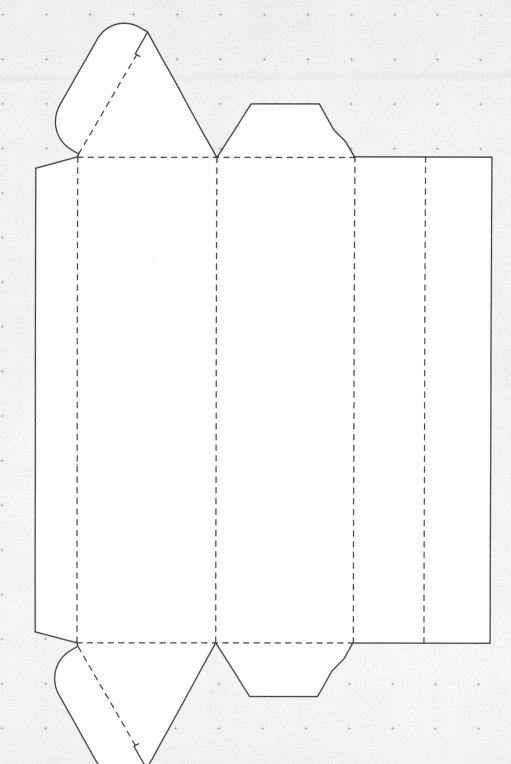

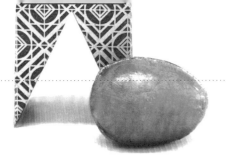

Golden Spike 巧克力包裝

設計｜Mau Silva

這個作品旨在設計一款美觀大方的包裝，既可以保護盒子裡的巧克力，又能夠方便打包和儲存。盒子的設計從品牌名稱 Golden Spike 汲取靈感，呈一個倒立的錐形，可以把盒子往上堆放，以節省儲存空間。

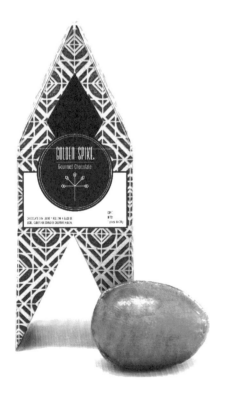
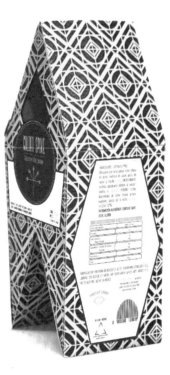

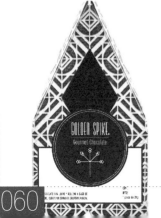

061

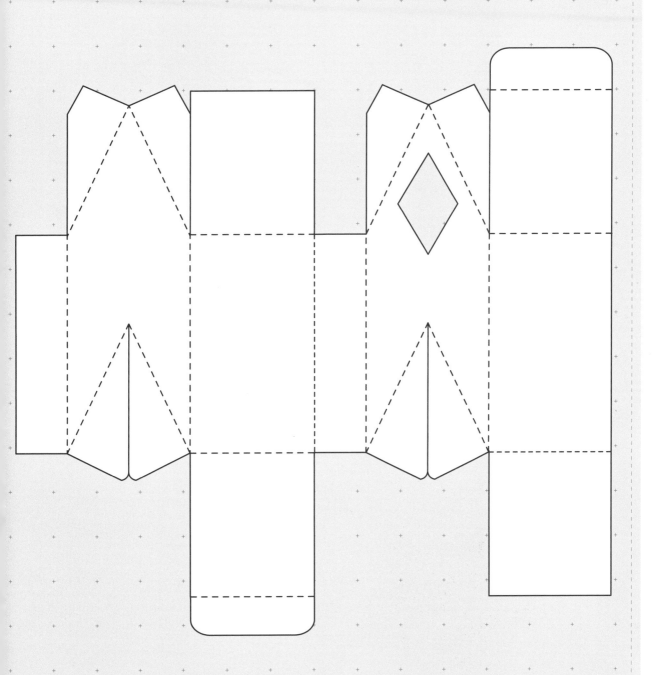

The Bread Board 糕點包裝

設計 │ Dan Stark

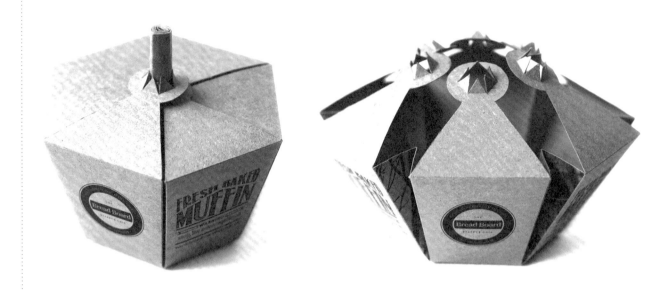

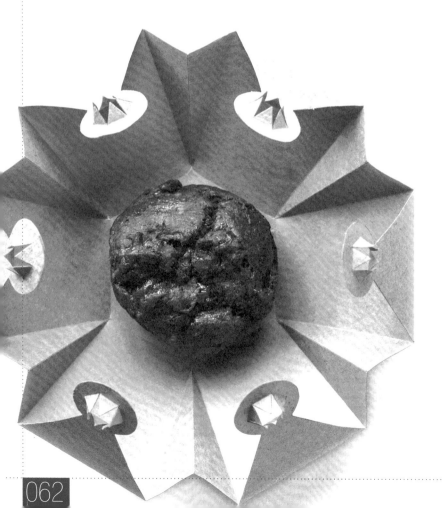

這款別出心裁的包裝設計讓平日
常見的糕點顯得與眾不同。打開
盒子的過程就是一種享受，讓人
對裡面的美味充滿期待。包裝無
需膠水，僅一張硬紙板便構成了
這個環保包裝。

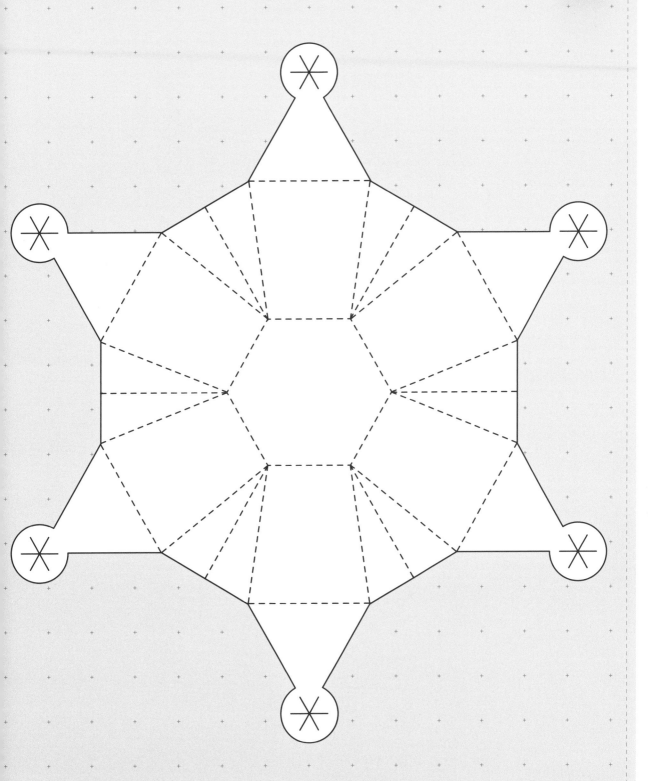

Örflögur Microchip 洋芋片包裝

設計 | Edda Gylfadottir, Gudrun Hjorleifsdottir, Helga Bjorg Jonasardottir

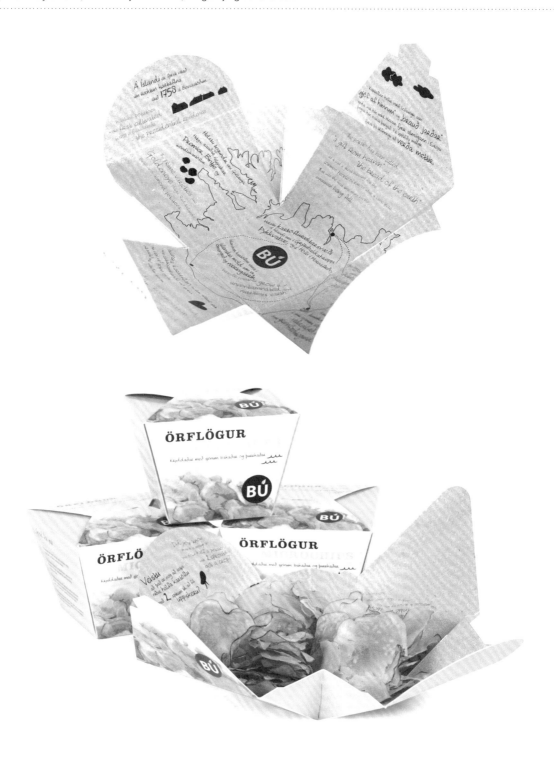

Örflögur Microchip 是一款低脂的健康洋芋片。用可回收紙張製成的小盒子在展開後便成了碗狀,方便一起分享美食。
當吃完所有洋芋片,盒子內部的圖案便會映入眼簾。那是一幅冰島地圖,周圍還有一些關於馬鈴薯的有趣知識。

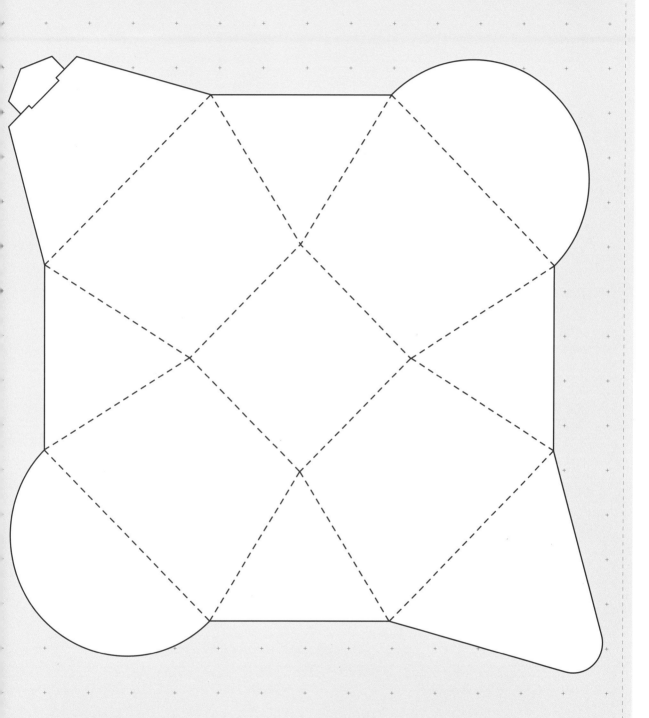

蜜餞包裝

設計｜Camila Peralta Wieland

這款紙盒設計從摺紙工藝中汲取
了靈感。易於回收，美觀得體，
糖果形狀的包裝，讓人想留著紙
盒以便再次使用。

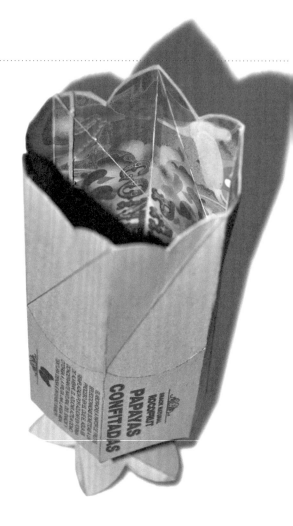

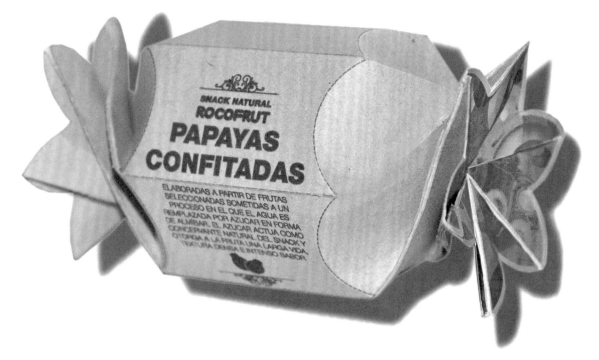

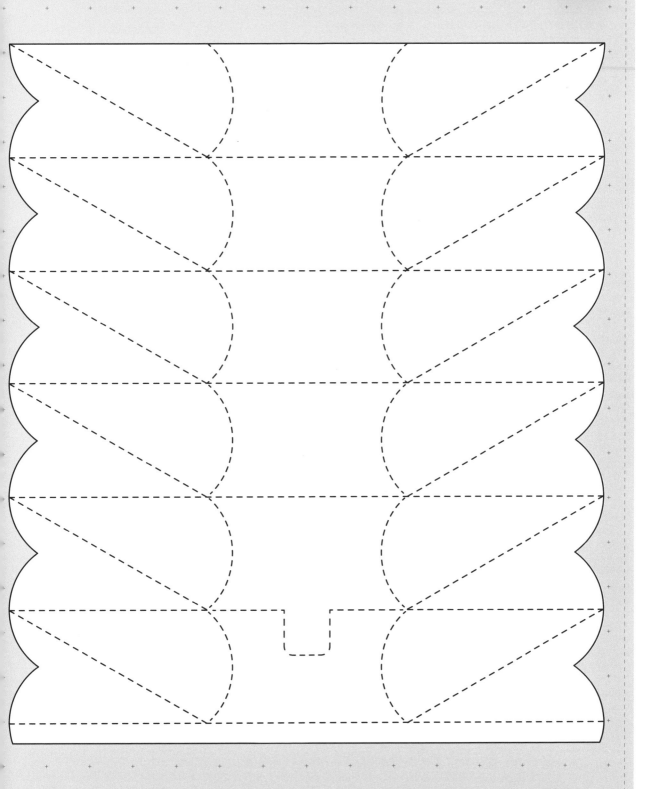

Elements
美容產品系列包裝
設計｜Christopher Downer

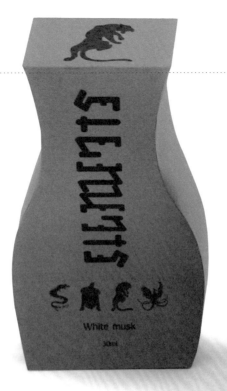

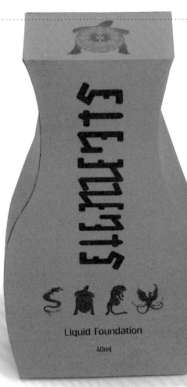

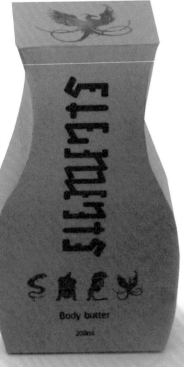

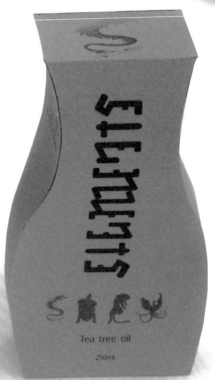

這款設計是 Elements 系列美容產品的新包裝，旨在重新確立該品牌的 5 個核心價值與產品包裝、上架形象之間的關聯。

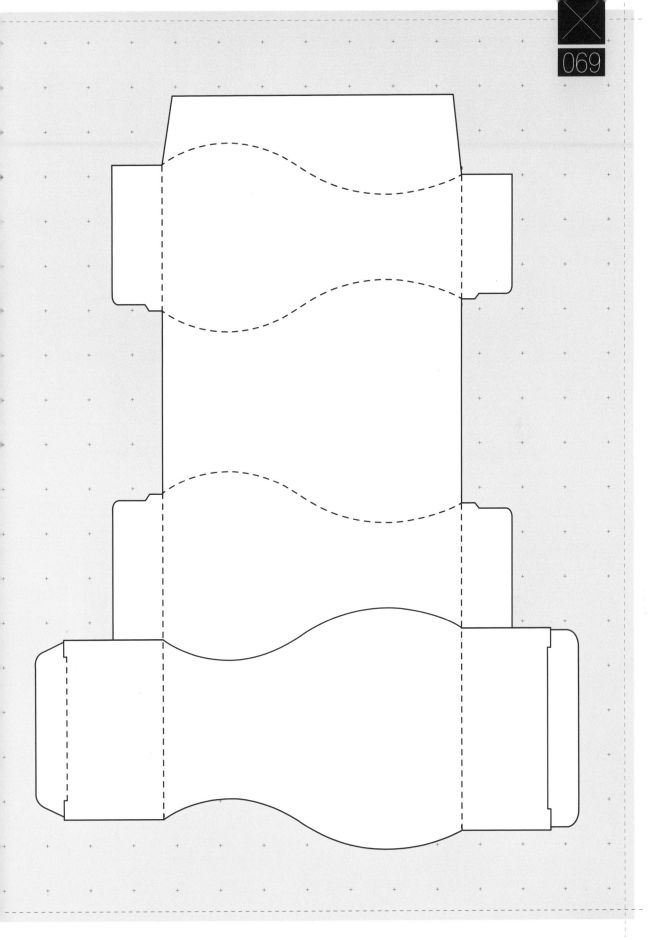

Bon Bons 糖果包裝

設計 | Christopher Downer

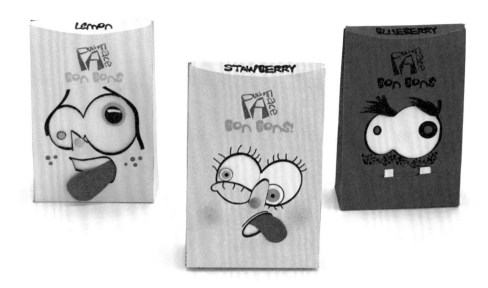

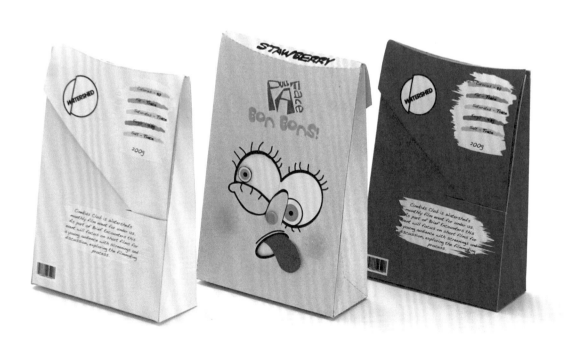

英國的 Watershed 影院每週六都會舉辦兒童活動。這款系列糖果的包裝是該影院的最新設計，盒子上卡通人物的眼珠、舌頭和牙齒可以隨意移動，供孩子玩樂。此外，盒子可以重複利用，用來裝一些小東西。

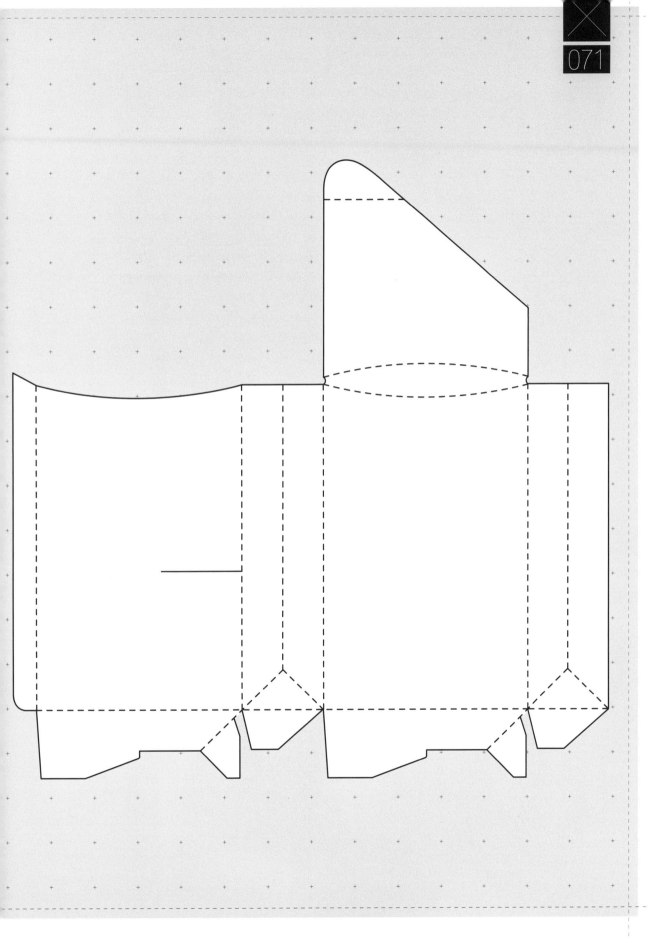

Rannou Métivier
馬卡龍包裝

設計｜Elsa Deprun

Rannou Métivier 是一個歷經 5
代家族經營的甜點品牌,致力
於打造一個簡約、年輕、有活
力的品牌形象。這款為馬卡龍
設計的新包裝,主要從法式粉
盒的形狀中汲取靈感。

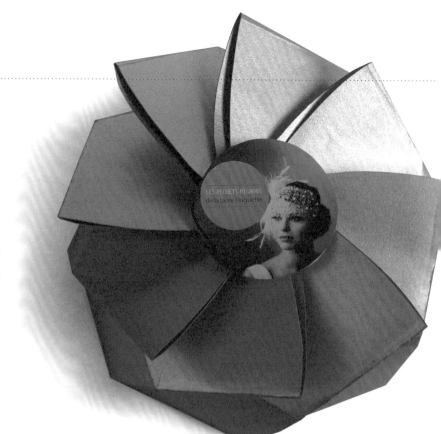

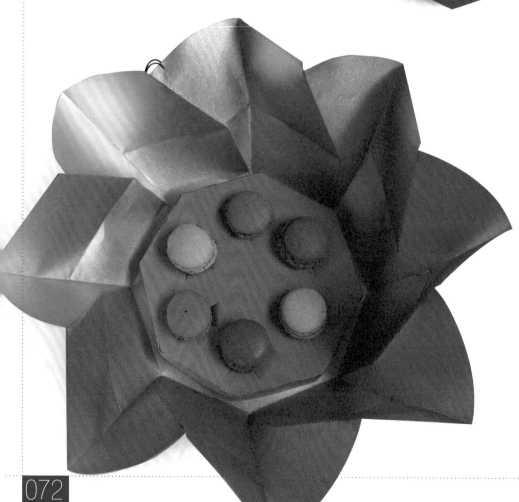

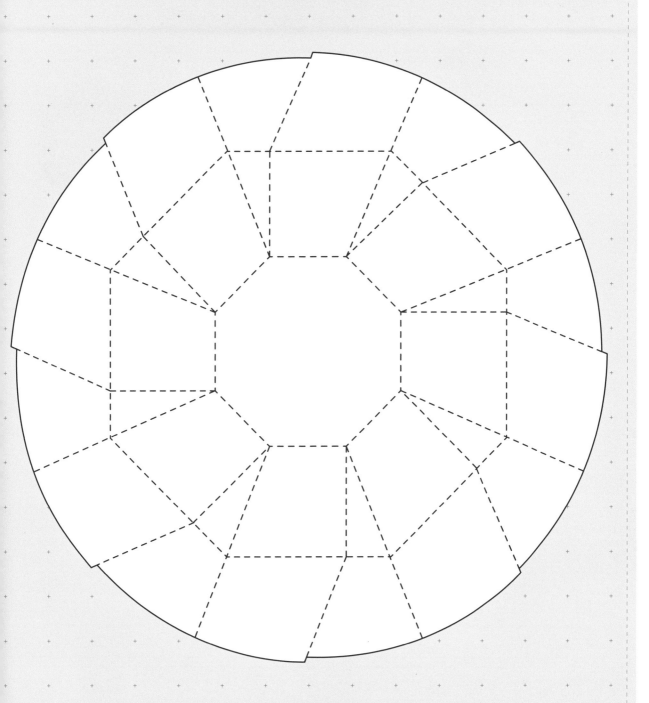

Le Bon Marché 雞蛋包裝

設計│Elsa Deprun

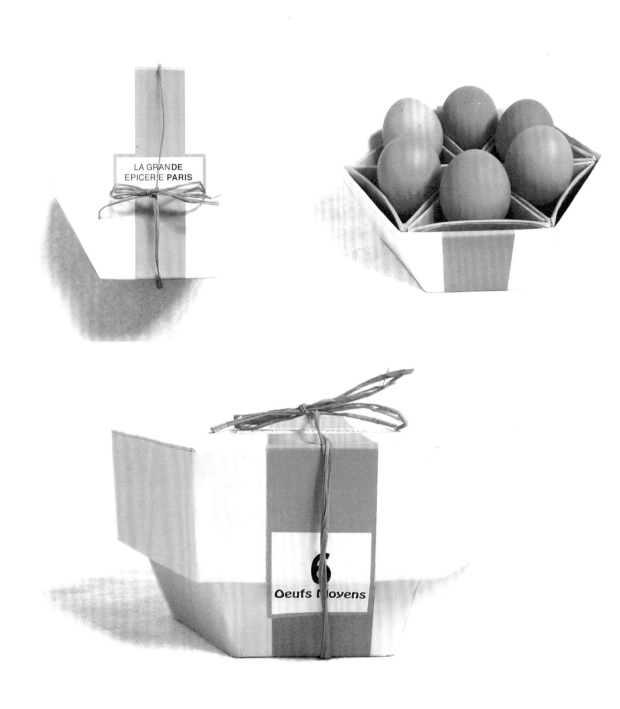

這是一款專為法國連鎖超市 Le Bon Marché 設計的限量版雞蛋包裝盒。簡單新穎的紙盒可以給雞蛋雙重保護，並可以重複使用。包裝的內層可以拆卸、清洗，也可作為放置雞蛋的杯子。

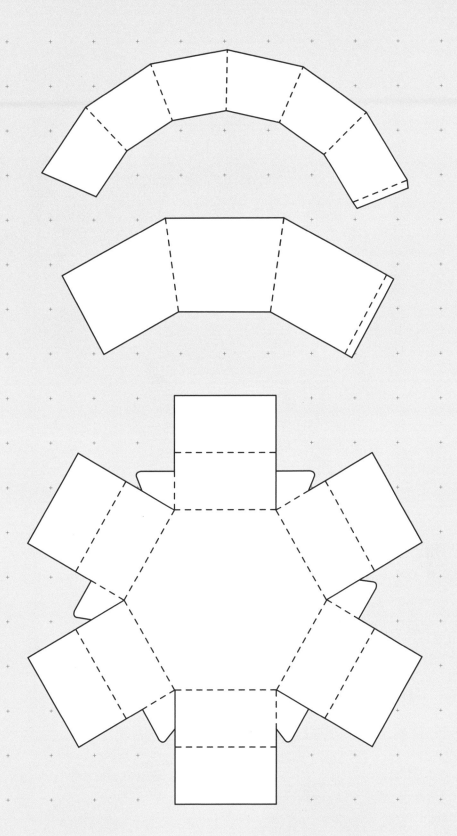

午餐盒包裝

設計│Emma Smart

這款包裝的設計創意在於讓消費者在用餐的過程中與午餐盒互動。「滿意」午餐盒會搖身一變成為晚餐餐桌上昂貴精緻的瓷器、餐巾紙和酒杯；「健康」午餐盒上的綠草和飛盤會讓人聯想到自己正在野餐；「兒童」午餐盒則把場景設置在有彩色水桶和小鏟子的沙灘上。

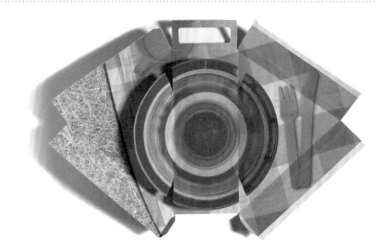

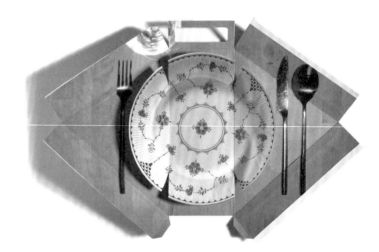

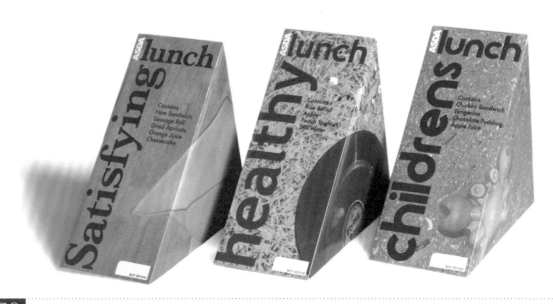

077

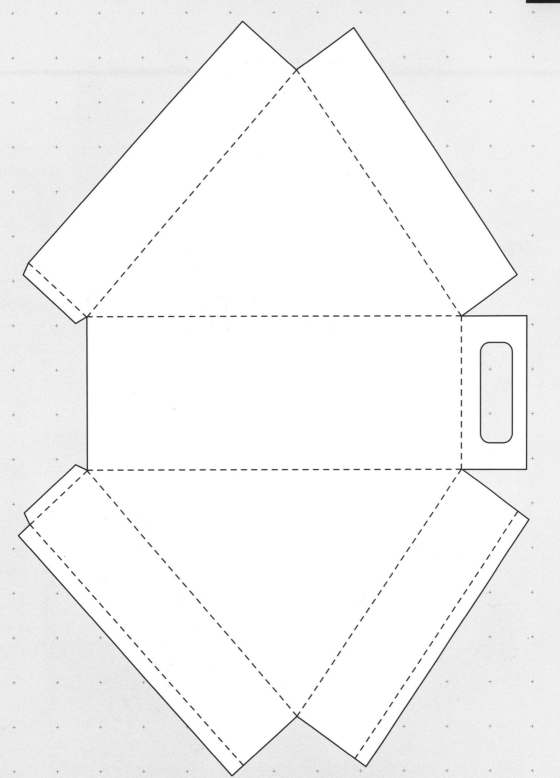

Rannou Métivier 巧克力包裝
設計｜Elsa Deprun

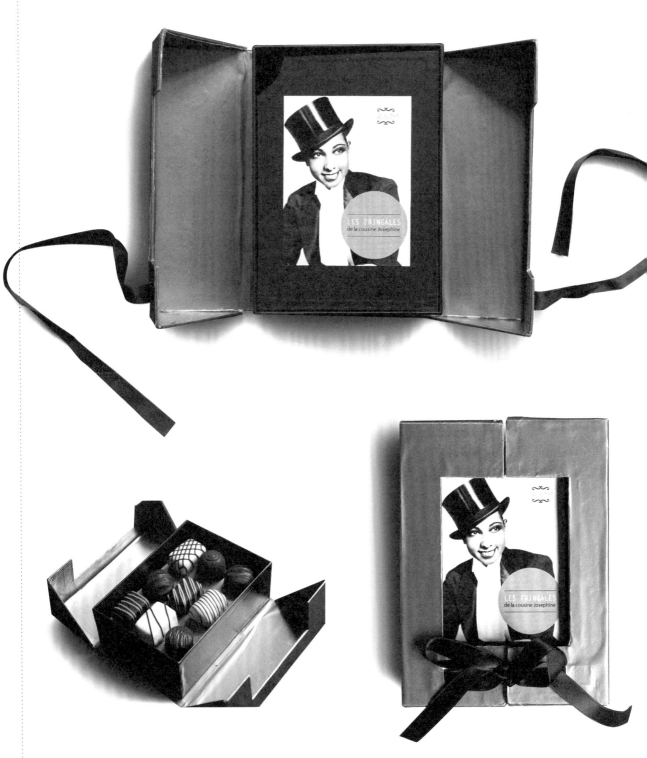

這款巧克力的包裝設計充分建立在該品牌悠久的歷史
上。盒子的設計從古式粉盒中獲取靈感，金色和粉紅
色則奠定了一種精緻、復古的基調。

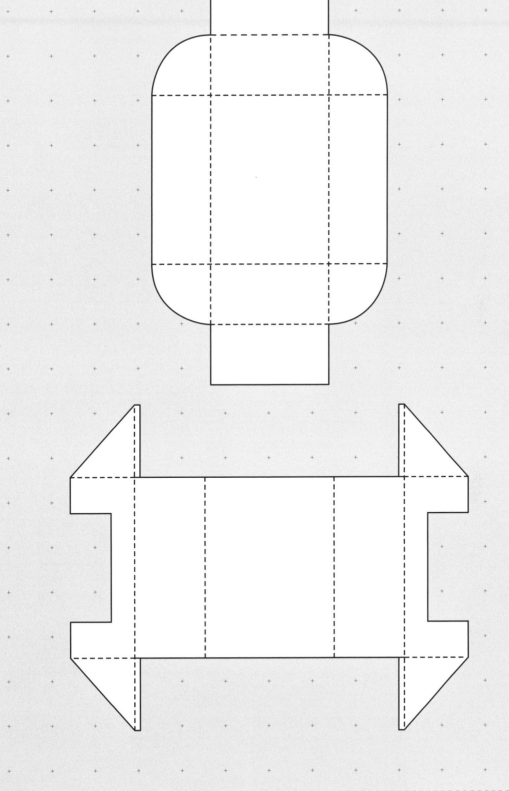

*Brodofino 星星麵包裝

設計｜Fabio Bernardi

這款包裝的設計理念是從兒童最喜愛的麵食——星星麵中獲取樂趣。開口在金字塔形盒身的頂端，撕開的小尖頂還可以倒過來用來封住盒子。在金字塔的每一個面都有一種用星星麵堆砌而成的表情。

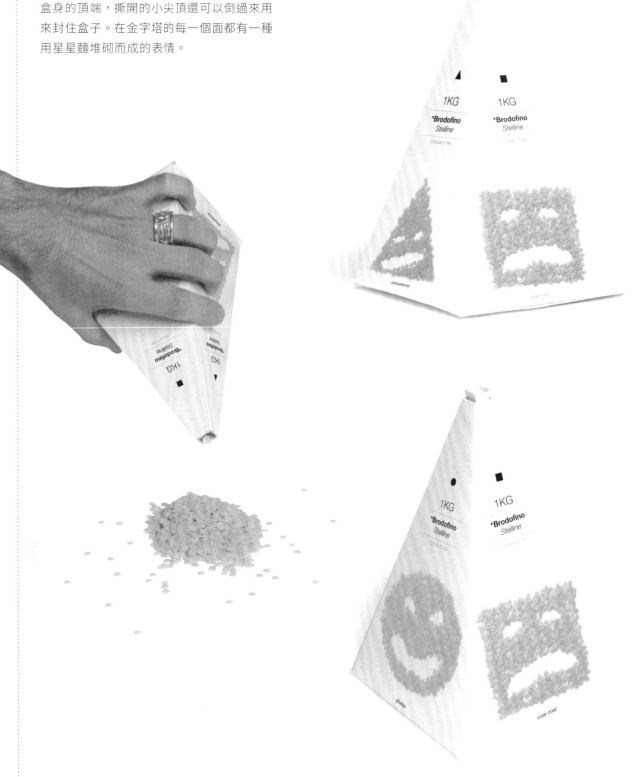

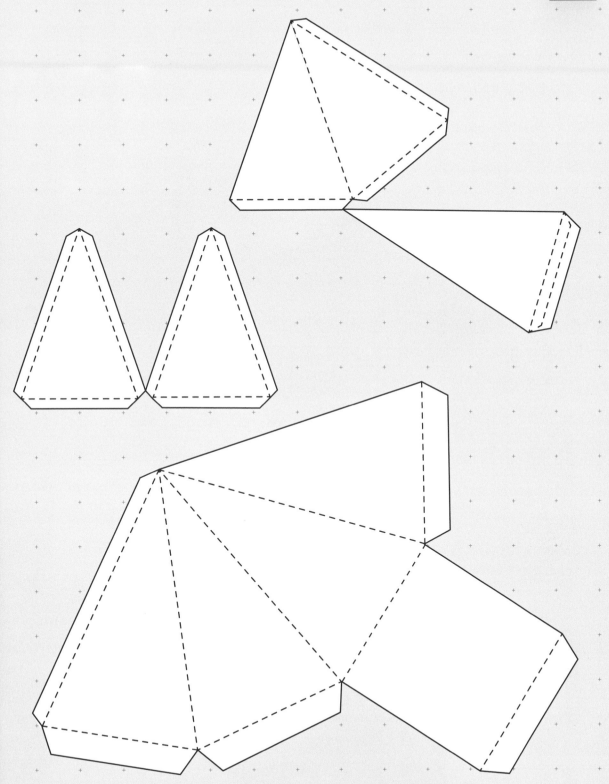

Gauthier 巧克力包裝

設計｜Mathilde Fortier, Geneviève Soucy

為迎接新年，Gauthier 為顧客精心準備了一盒特別
包裝的巧克力。包裝盒由硬紙板製成，並以有機形態
的方式呈現，色彩是柔和的棕色，且盒內附有杯墊。

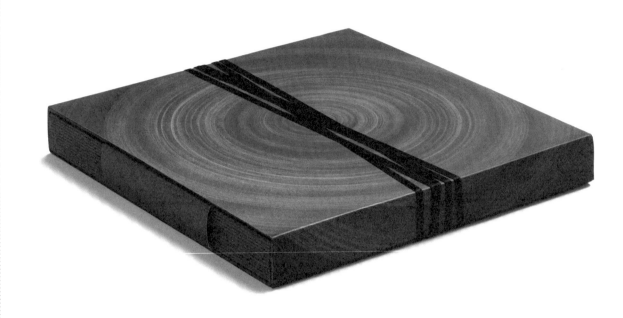

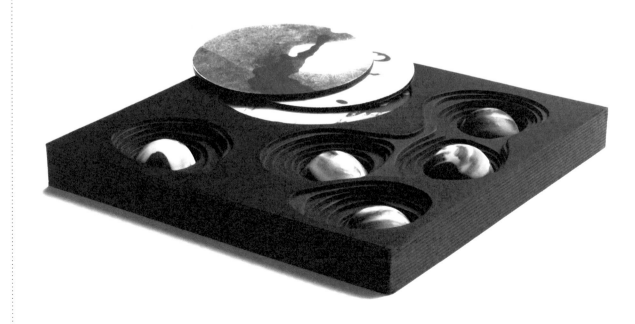

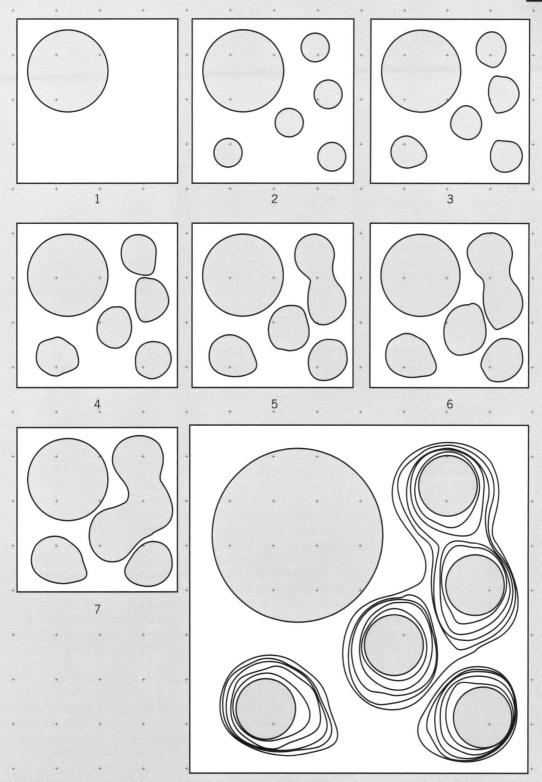

1

2

3

4

5

6

7

Gauthier 玻璃瓶包裝

設計 | Mathilde Fortier, Sébastien Legault

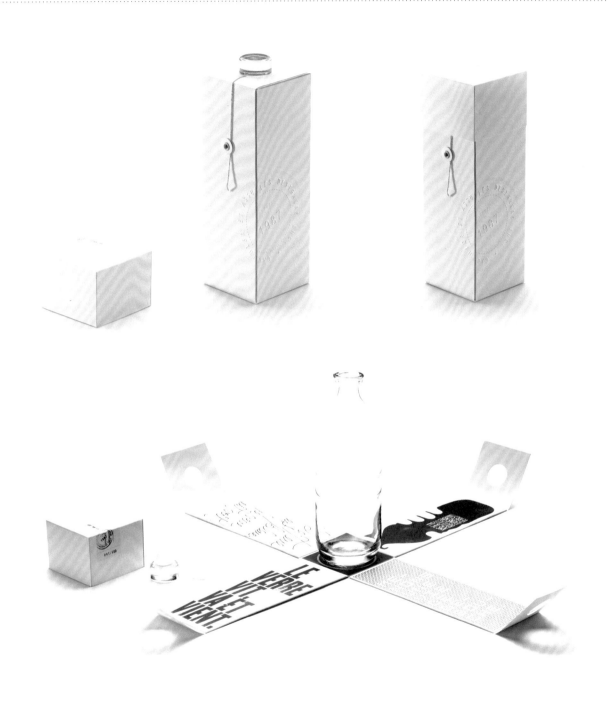

Gauthier 為顧客的新年禮物提供了一個新選擇──玻璃瓶。這款設計傳達出這樣的環保理念:「讓我們減少使用塑膠瓶,舉杯慶祝玻璃的力量。」打開瓶塞後盒子就會自動解體,裡面吶喊般的文字就會顯現出來。

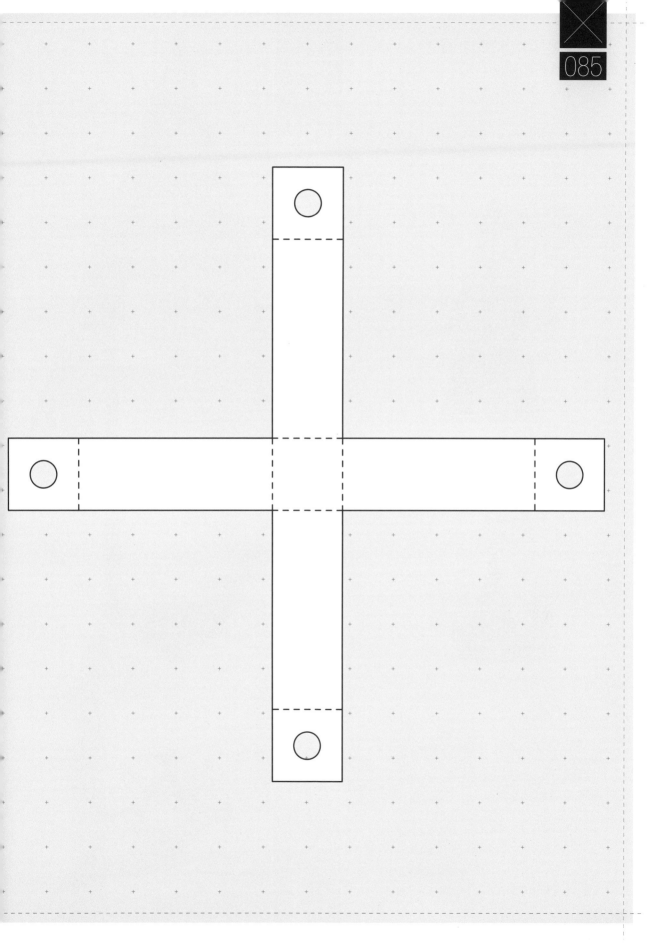

KidRobot 玩偶包裝

設計｜Mei Cheng Wang

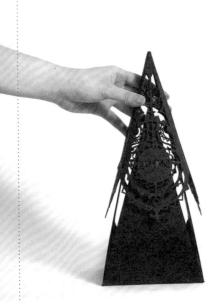

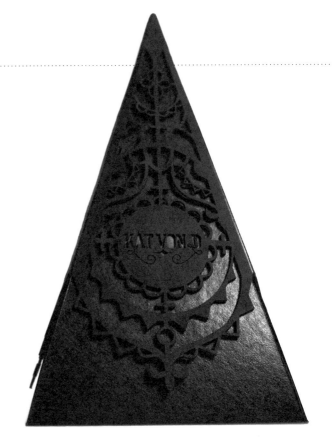

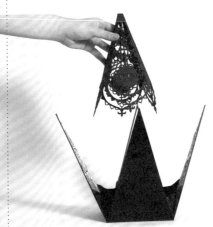

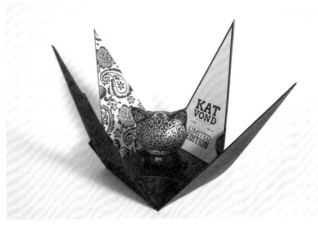

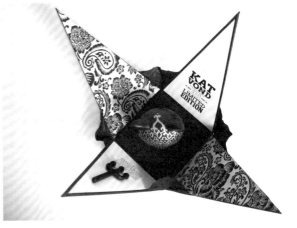

這款特別版的 KidRobot 玩偶及包裝的設計靈感源於著名的紋身藝術家 Kat Von D。該設計吸收了她獨特的歌德式優雅風格，這種風格在她的時尚和化妝品系列產品中隨處可見。純粹的黑色使外包裝顯得更加精緻優雅，而精細的雷射切割和鏤空花紋則凸顯了紋身的元素。

087

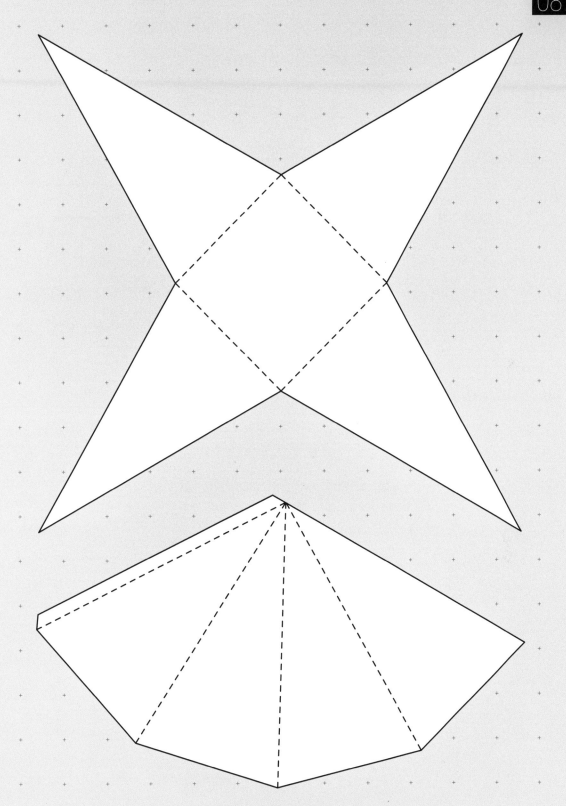

外帶包裝

設計｜JoAnn Arello

典型的美式外帶盒一般是保麗龍盒，會產生大量生物無法分解的垃圾。這款概念包裝設計採用環保材料，以減少使用塑膠袋。分隔板黏在盒子的底部，可以讓盒子鑲嵌起來，方便運送和存放。

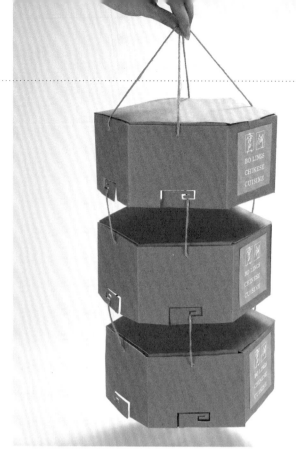

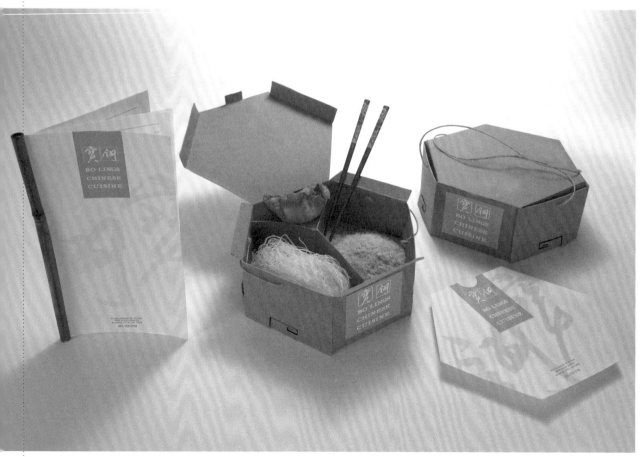

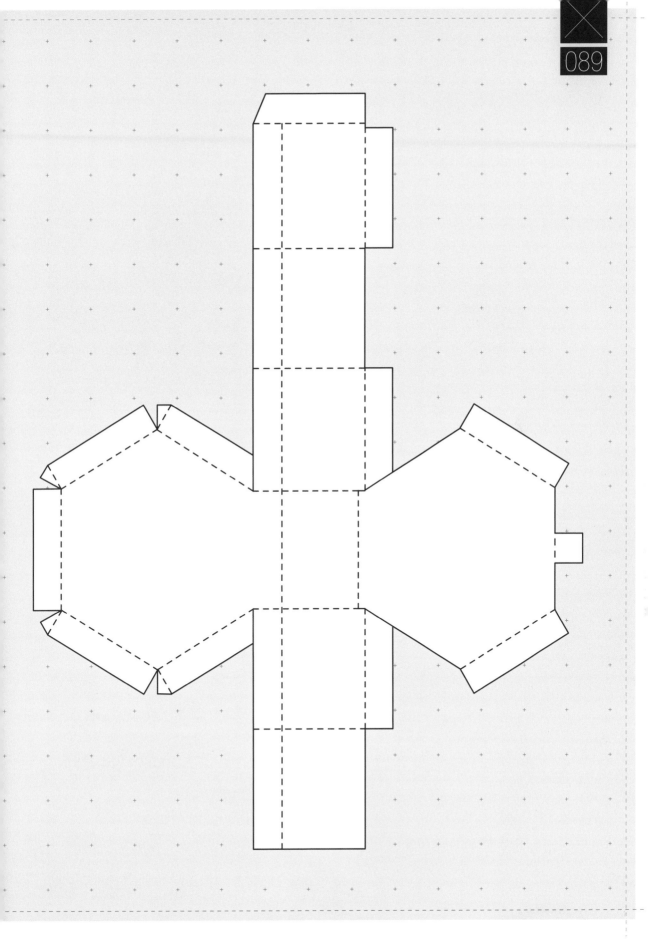

Einem 甜點包裝

設計 | Julia Agisheva

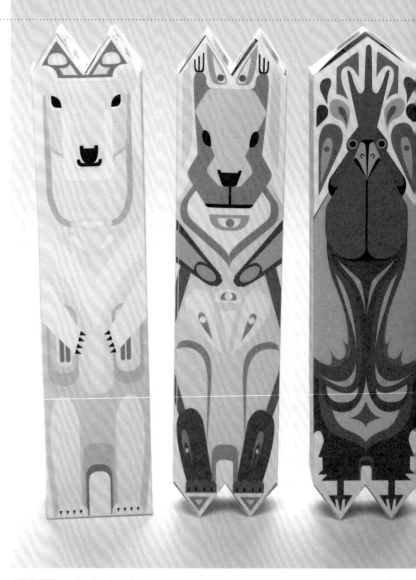

這款俄羅斯甜點品牌 Einem 的巧克力包裝設計，每一個包裝盒上的動物圖騰對應一種動物精神。包裝設計取材於哥倫布時代之前美洲文化中關於巧克力起源的故事。風格化的圖案和簡單輕巧的無襯線字體表現了設計的當代性。

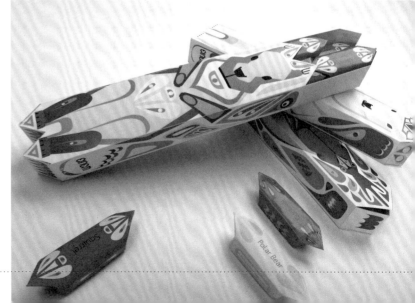

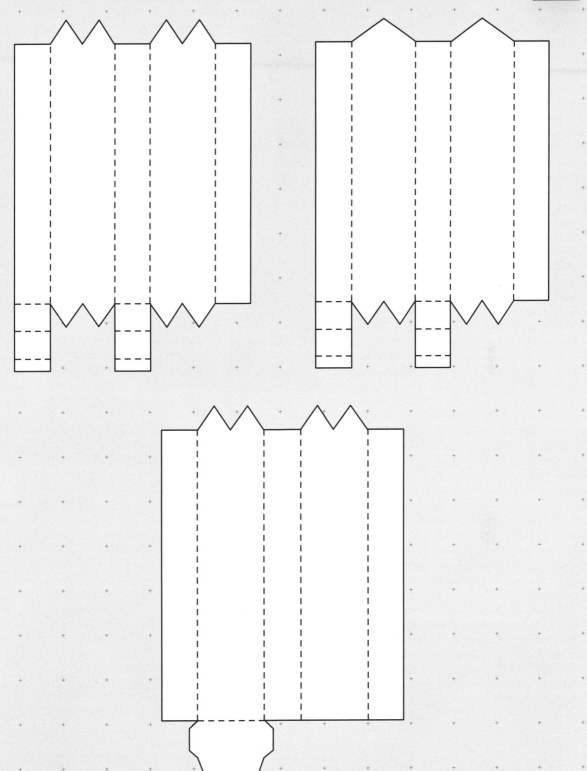

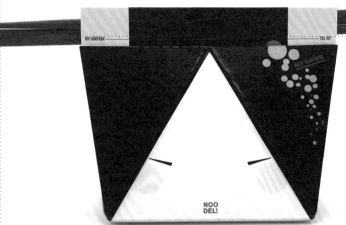

NOO-DEL 麵食包裝

設計｜Helen Maria Bäckström

這個作品的目的在於設計一款可循環
使用的包裝。NOO-DEL 包裝是一款擺
在貨架上就能吸引目光的新奇有趣包
裝。藝伎圖案以及將筷子巧妙用作髮髻
的創意都深深呈現出品牌的文化根源。
該包裝易於攜帶，而且可以在食用前和
麵條一起直接放進微波爐中加熱。

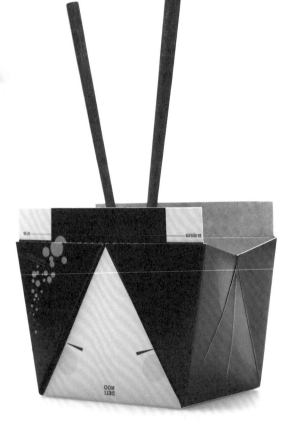

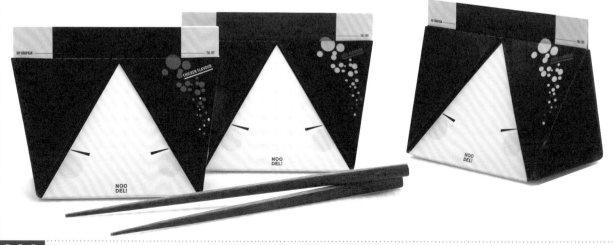

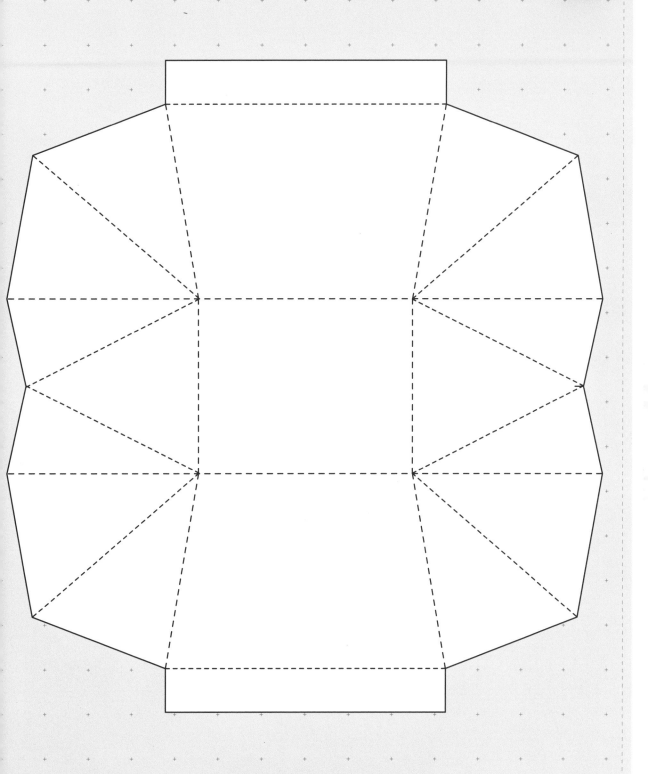

源和特製醬油包裝

設計 | Su HaoMin

這款既奢華又時尚的包裝是台灣源和特製醬油禮品盒的新設計。所採用的瓦楞紙板表達了對產品的高品質追求,而瓶子的設計和手工包裝則反映了對傳統精神的傳承。

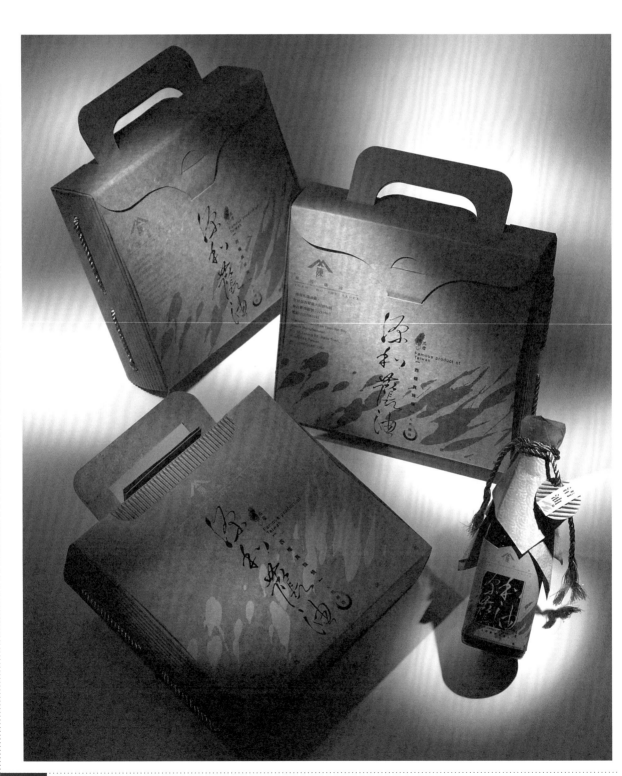

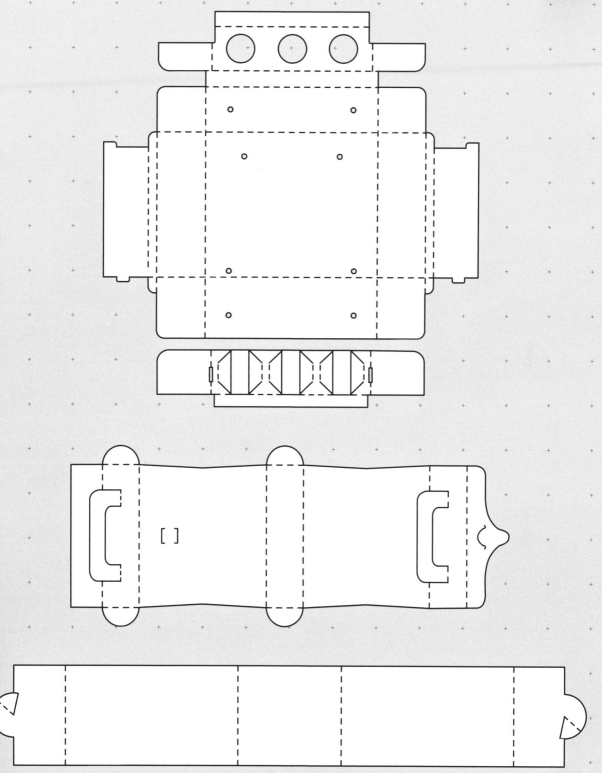

手工皂包裝

設計｜Su HaoMin

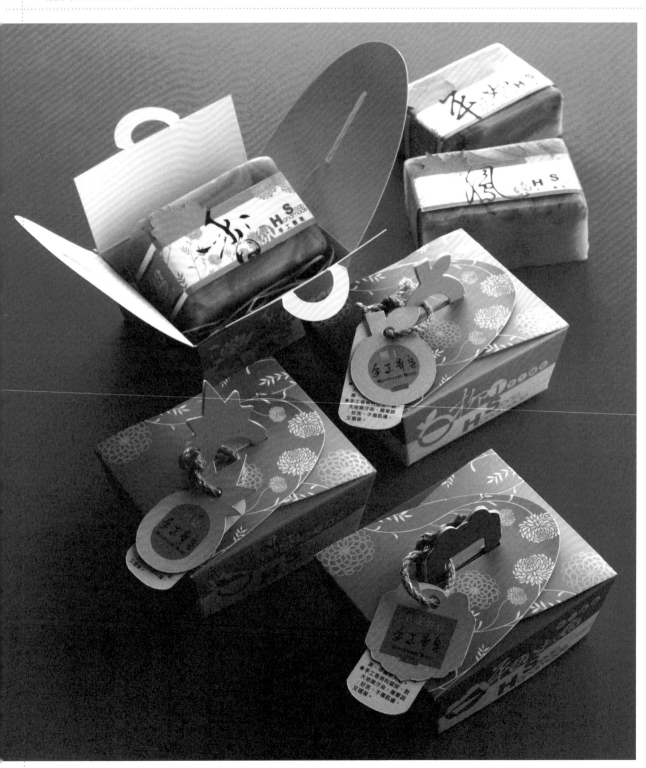

這是一款天然肥皂的包裝，盒子的平面設計運用了植
物圖案及書法元素，營造了一種自然而精美的感覺。

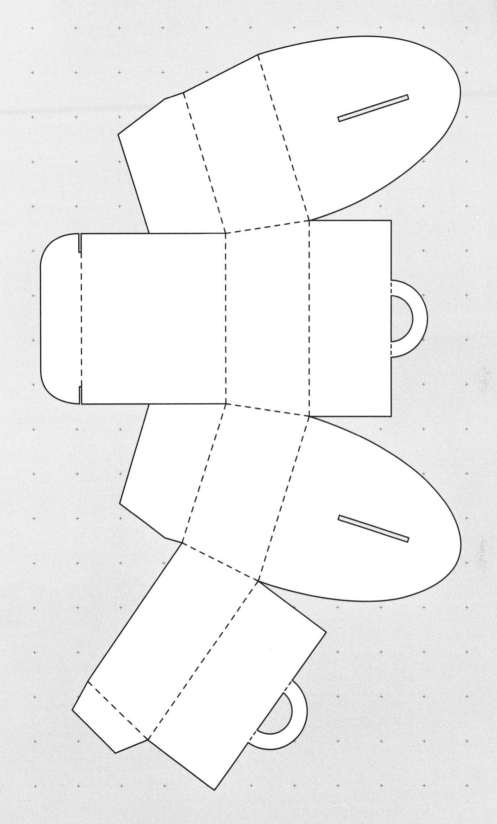

Obamitas 餅乾包裝

設計 | Susana Castillo, Fidel Castro

希望、樂趣、歡樂，是餅乾品牌 Obamitas 的理念。商家希望能用最低的成本在相關媒體上宣傳其產品。透過網路推廣和銷售的 Obamitas（西班牙語中意為「小歐巴馬」）餅乾希望給更多顧客帶來微笑。

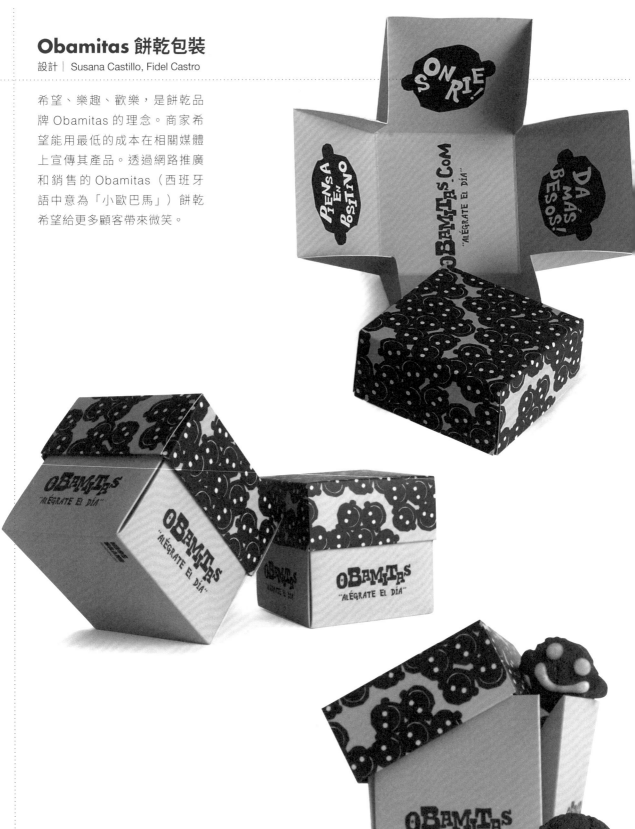

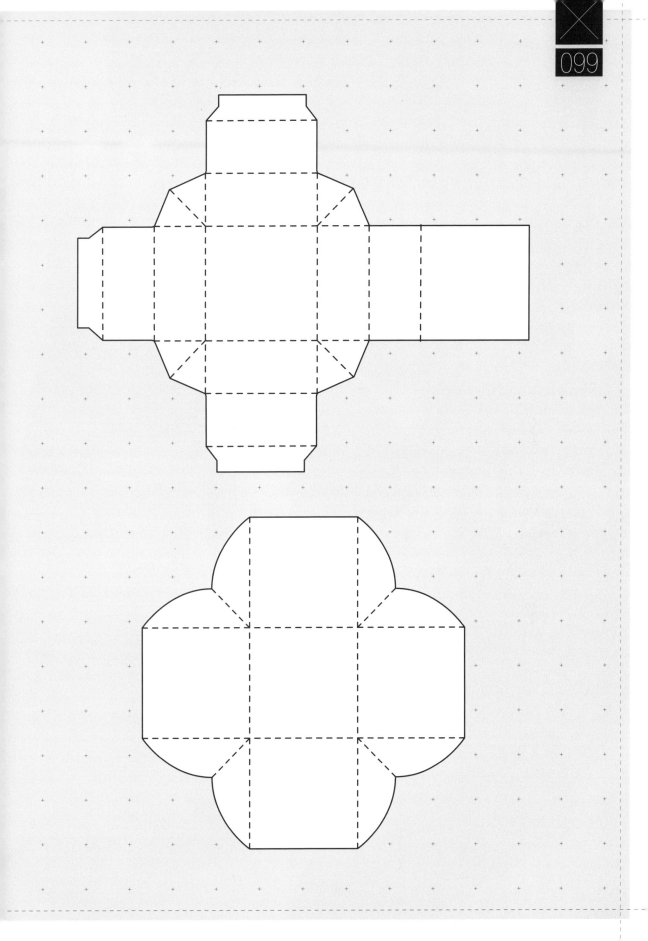

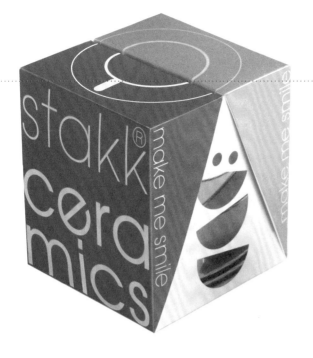

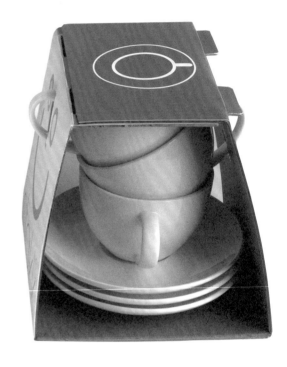

Stakk 瓷器包裝

設計 | Phil Wareing

這個既美觀又堅固的禮品盒是用來放置瓷製的
茶杯和茶托。不過靈活的設計使該包裝也適合
放置其他產品。有趣的外觀設計靈感來源於實
用性極強的內部結構，可以將產品牢牢固定
住，且外盒易於打開。

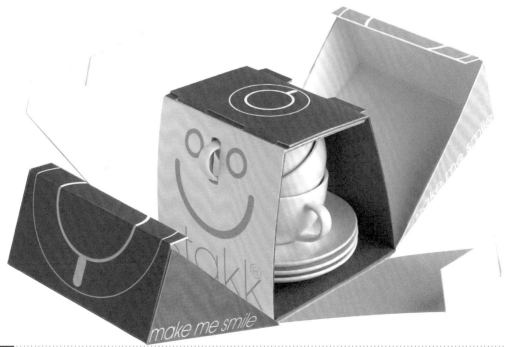

攝影 Theo Alers

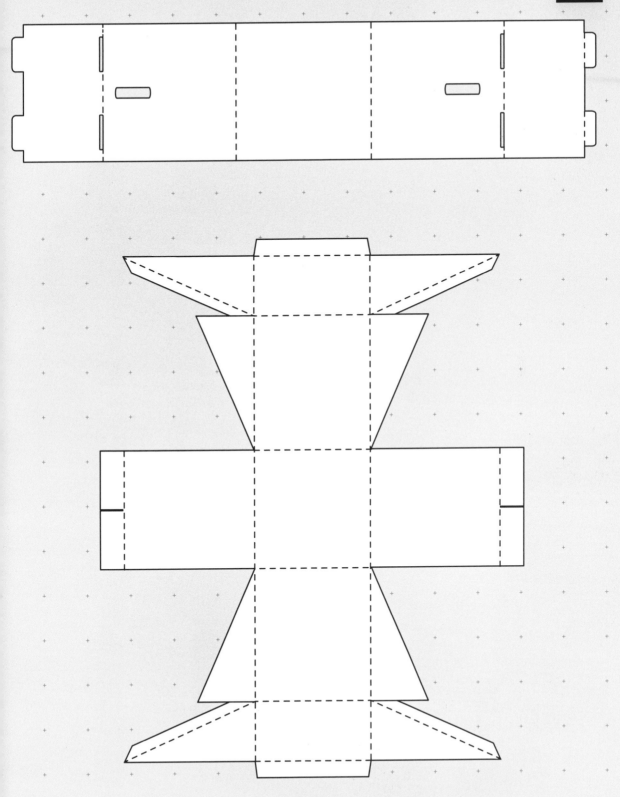

Pleasant River 香皂包裝

設計｜Taja Dockendorf, Sara Rosario

設計師從復古風格以及手工香皂本身汲取靈感。香皂部分展露，成分透過包裝上幽默有趣的圖案展示出來。這款設計便於包裝和運輸，有利於促進產品銷售。

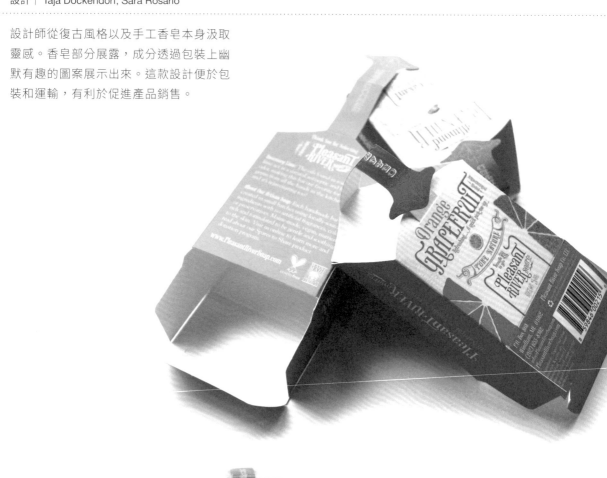

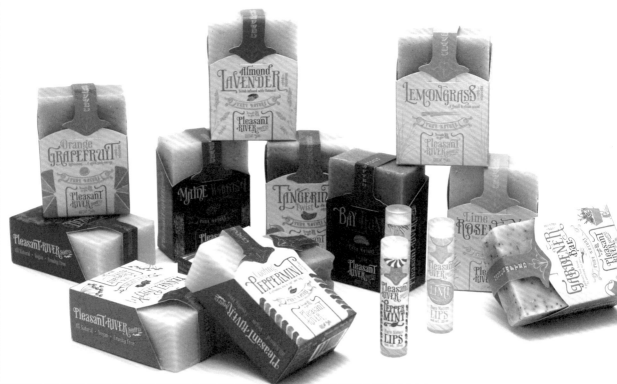

Lumber 多功能衣架包裝

設計│Sandra Elizondo

該包裝的設計靈感源自木材的形狀，並透過運用木材實用性的概念建立紙張消耗和生產的主張。這些包裝最獨特的地方在於它們可以轉變成衣架、杯墊、存錢筒或者儲物罐。衣架也可做杯墊，上面刻有品牌標誌，而且當兩枚紙片合併在一起形成一個杯墊時，便可見一個漂亮的年輪圖案。

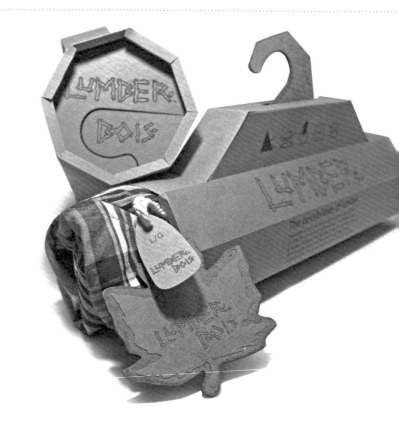

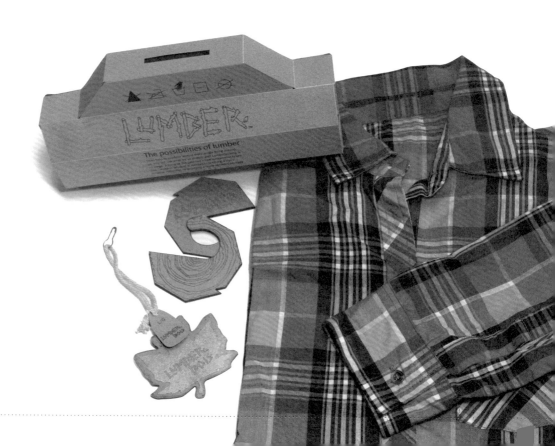

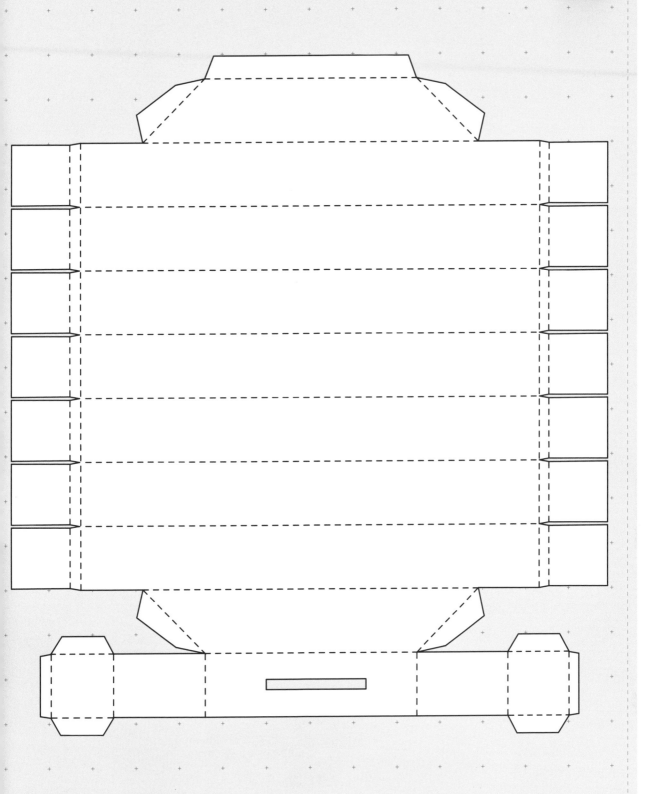

風呂敷糖果包裝

設計 | Hada Tomoko

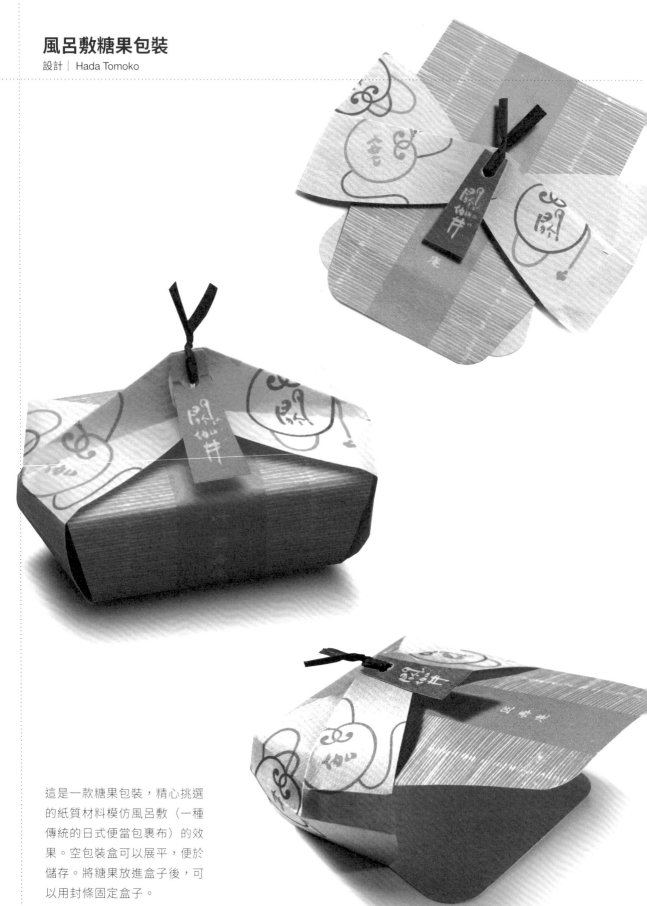

這是一款糖果包裝,精心挑選
的紙質材料模仿風呂敷(一種
傳統的日式便當包裹布)的效
果。空包裝盒可以展平,便於
儲存。將糖果放進盒子後,可
以用封條固定盒子。

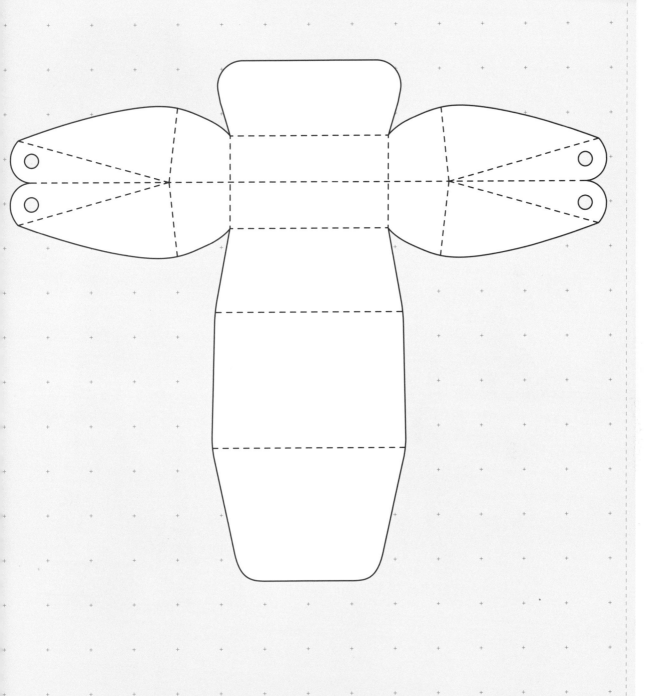

Niobe 護膚品包裝

設計｜Yana Carstens

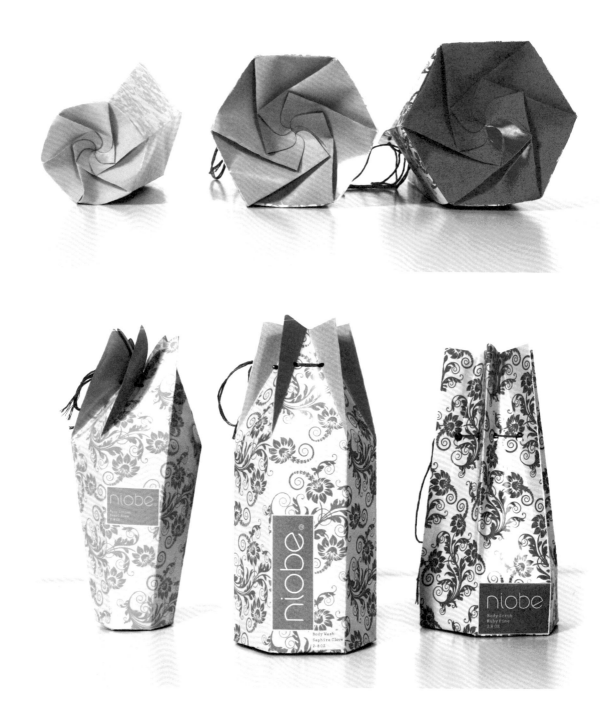

該作品旨在為一款彩妝產品設計品牌形象和包裝。手
提袋般的包裝造型設計與圖案突出了該品牌細膩、柔
和的女性特徵。

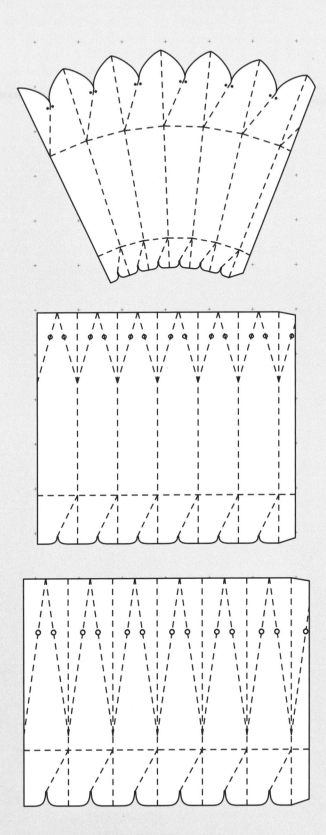

Kiwi 禮品店包裝

設計 | Rezo Gamrekelidze

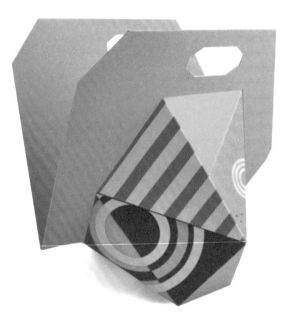

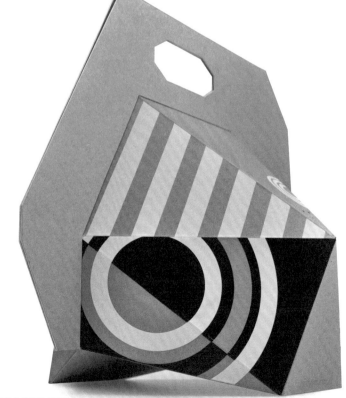

Kiwi 是一個禮品品牌,主要製
作與眾不同的、色彩繽紛的禮
物。此款包裝需要表現產品精
神,並能凸顯公司每個產品的獨
具匠心。另外,包裝也需達到
可以運送紙膠特殊包裝造型的
要求,這便需要這款包裝足夠
堅硬,並且有一些通風的小孔,
使產品能夠乾透。

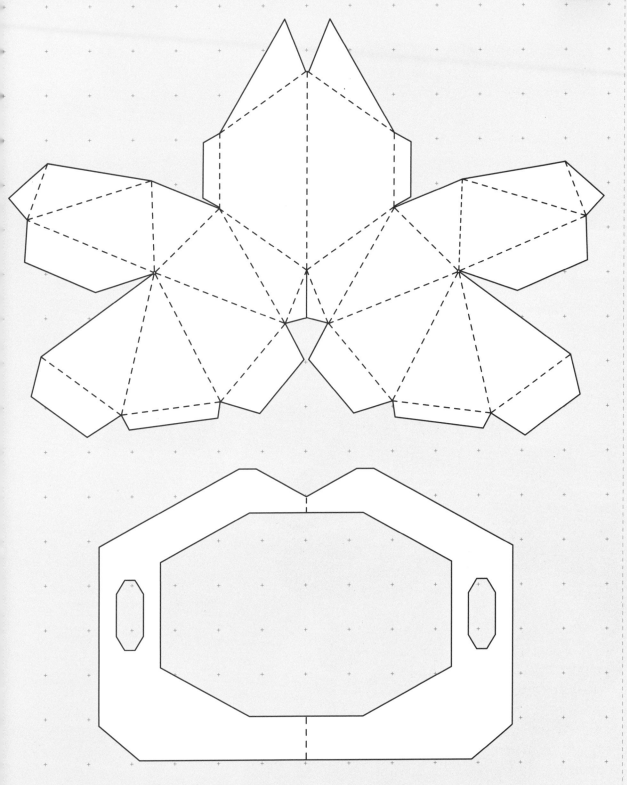

Nike Vapor Strobe 眼鏡包裝

設計 | James Owen Design

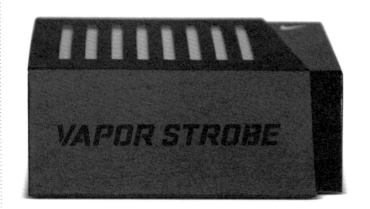

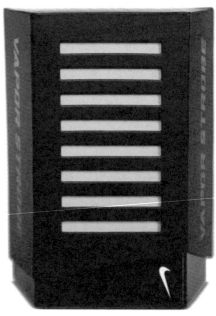

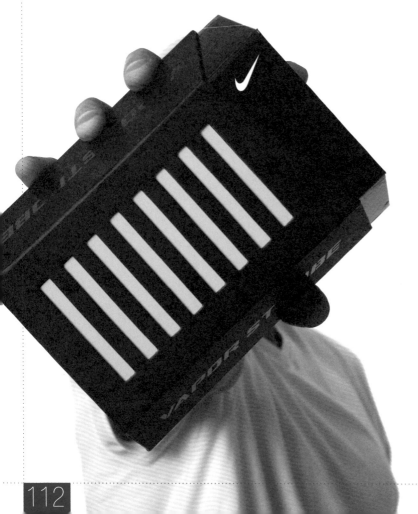

創新的眼鏡技術需要創新的包裝設計。這款包裝的核心價值在顧客打開盒子的一瞬間就能體驗到。當把內盒從外盒中抽出後，盒子頂部的打孔處就會交替隱藏，呈現綠色長方形。

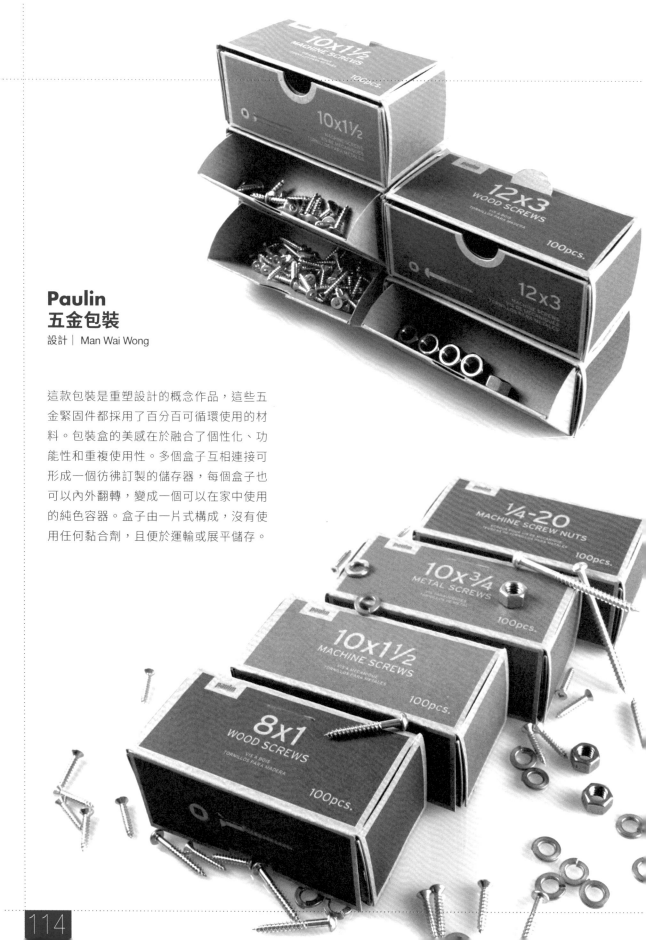

Paulin
五金包裝

設計｜Man Wai Wong

這款包裝是重塑設計的概念作品，這些五金緊固件都採用了百分百可循環使用的材料。包裝盒的美感在於融合了個性化、功能性和重複使用性。多個盒子互相連接可形成一個彷彿訂製的儲存器，每個盒子也可以內外翻轉，變成一個可以在家中使用的純色容器。盒子由一片式構成，沒有使用任何黏合劑，且便於運輸或展平儲存。

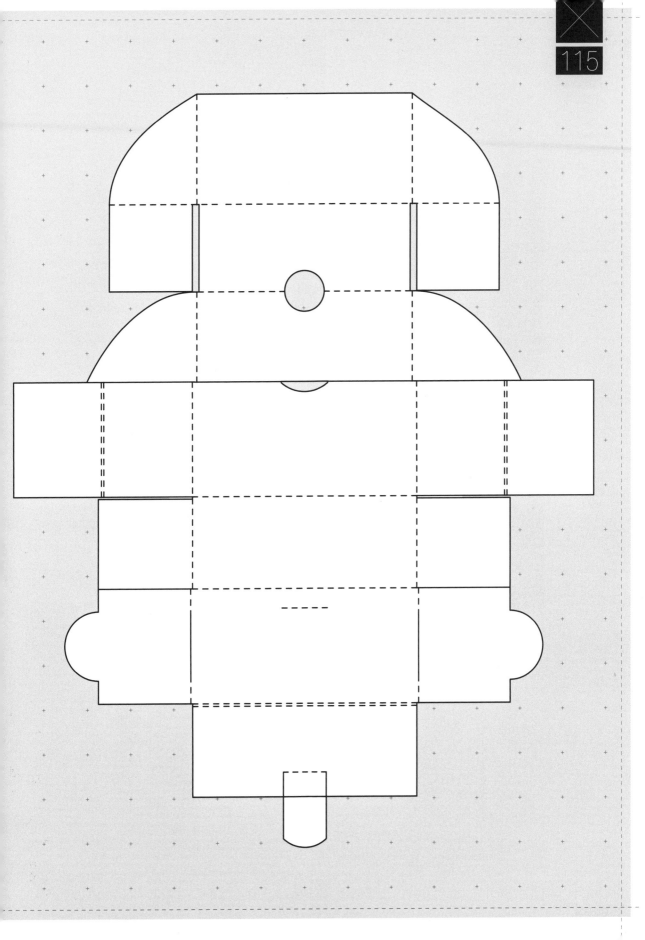

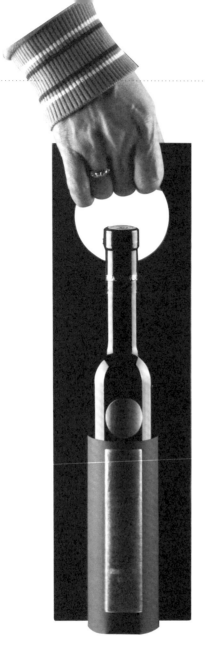

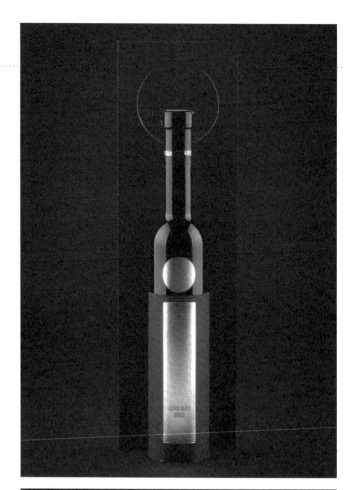

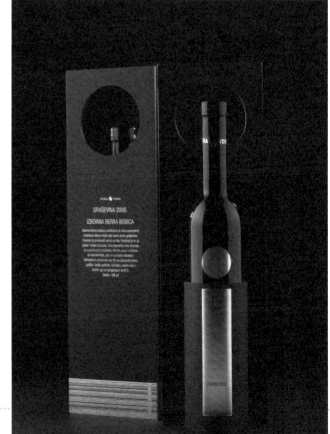

葡萄酒包裝

設計 | Marin Balaic, Boris Matesic, Tanja Topolovec

此款包裝設計的初衷是為了凸顯酒瓶而不是把它藏在盒子裡。另外,設計師也希望該包裝可以增加手提功能而省去手提袋。包裝用料十分經濟,形式簡潔大方,將儲存、展示和攜帶葡萄酒變得更加方便。

加泰隆尼亞小吃包裝

設計 | Sergio Ortiz Ruiz, Lluís Puig Camps

這款加入了現代元素的新包裝旨在改造這個傳統的加泰隆尼亞小吃，讓顧客無需打開包裝就可以看到美食，並且在路上行走時也能輕鬆品嚐。無需任何黏合劑的一體式結構使包裝經濟且環保。

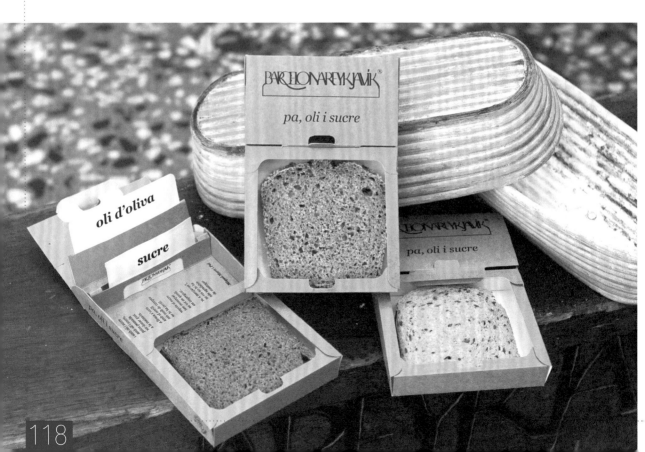

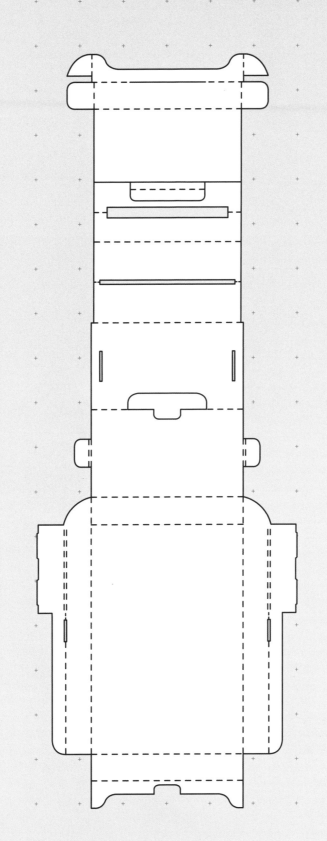

Bunches by Blomrum 花束包裝

設計｜Helena Gyllensvärd

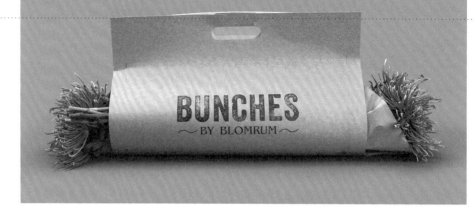

一張紙可能是包裝花束最簡單的材料。該包裝採用一張具有防水性能的紙，表面是棕色的，上面印有品牌名，裡面則是白色的，印有一些如何照料鮮花的小技巧。這樣看來，這也算是商家與顧客的一種交流。

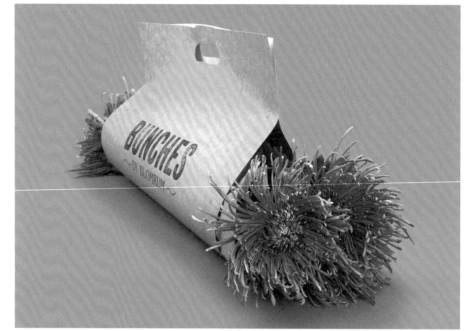

Vinkara 紅酒包裝

設計｜Yeşim Bakırküre

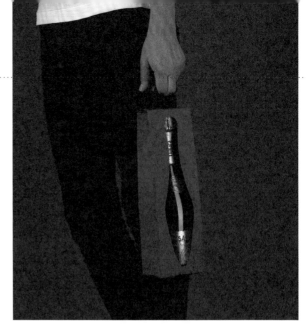

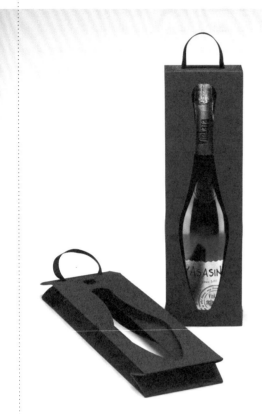

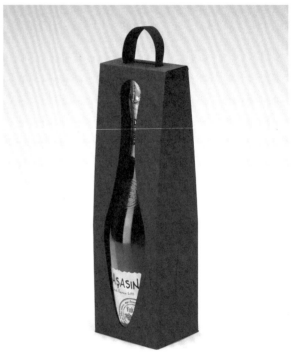

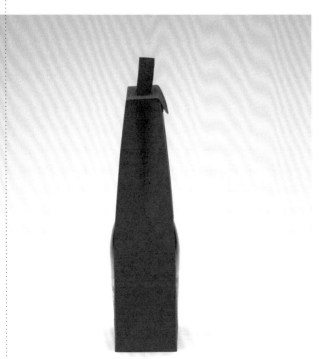

一般來說，全世界的香檳和氣泡酒主要由法國最受歡迎的白葡萄和深色葡萄釀製而成。但土耳其釀酒商 Vinkara 決定獨樹一幟，用他們自家莊園生產的 Kalecik Karasi 葡萄釀製出 Yasasin 氣泡酒。這款形態優雅、結構靈活的包裝也彰顯出了將傳統與非常規思維完美融合的特點。

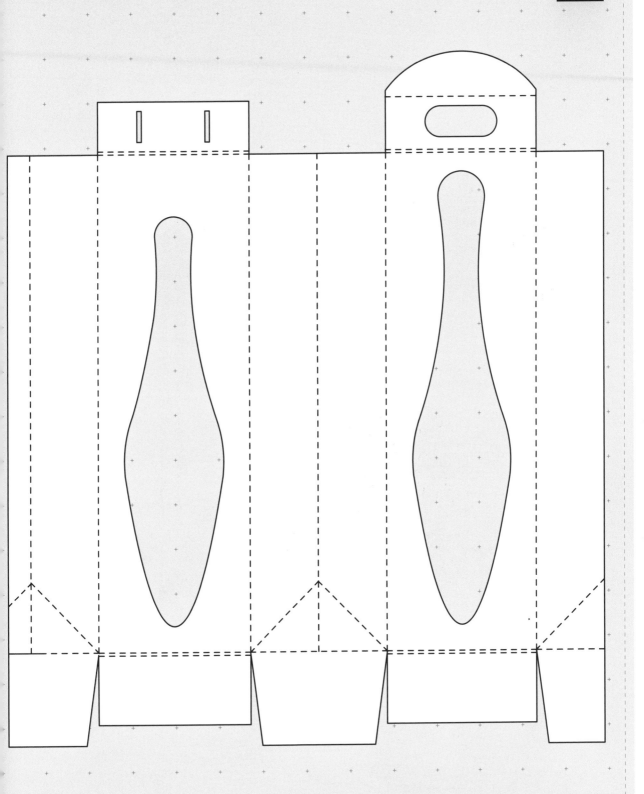

雞蛋包裝

設計 | Chaiyasit Tangprakit

這是一款雞蛋包裝設計，其設計靈感源自蜂窩的結構。由於六邊形與其他結構相比能更好地承受重量，因此大大地提高了盒子的強韌度。盒子由未經加工、韌性極強的牛皮紙製成，無需膠水便可組裝，十分環保。

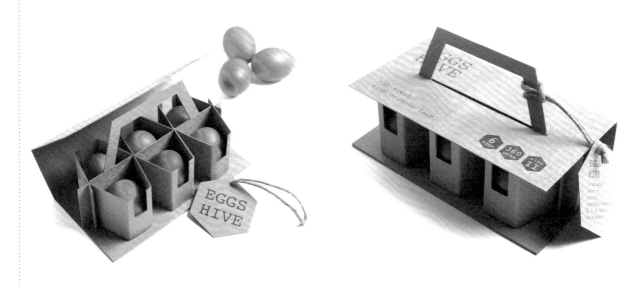

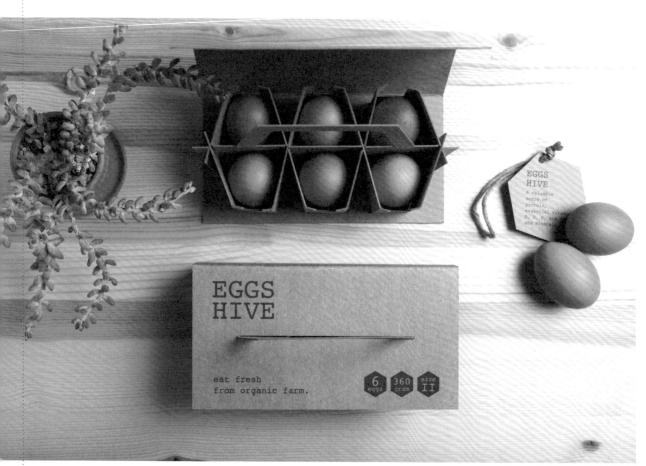

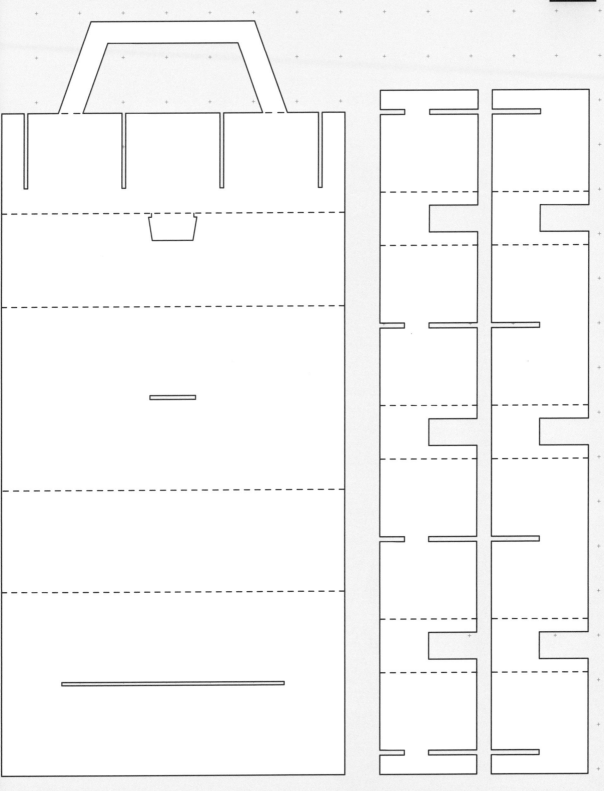

鮒壽司包裝

設計 | Shuji Hikawa

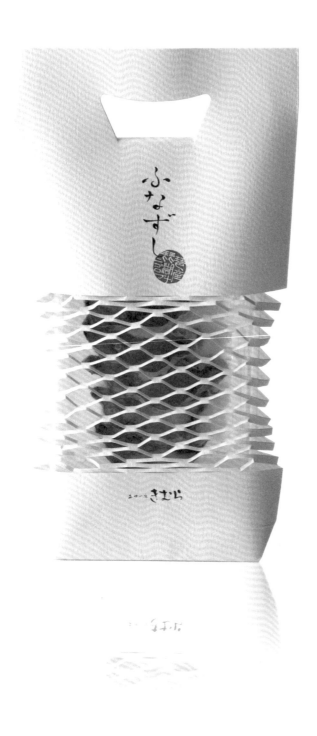

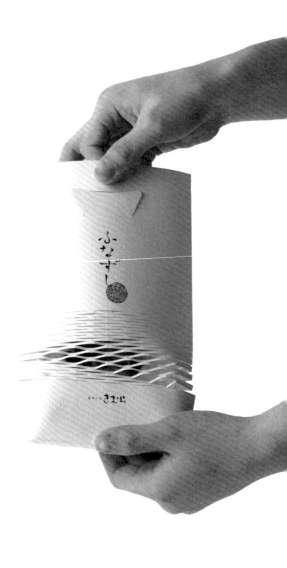

這款包裝設計大方得體,將日本滋賀縣的傳統名吃——鮒壽司巧妙的展現在大眾面前。當袋子裝了東西後將頂部往上一拉,中間的細縫就會形成像漁網或魚鱗的圖案,也會讓人想到許多鮒壽司堆放在木桶裡的情景。值得一提的還有包裝上一個像魚鰭的提手。

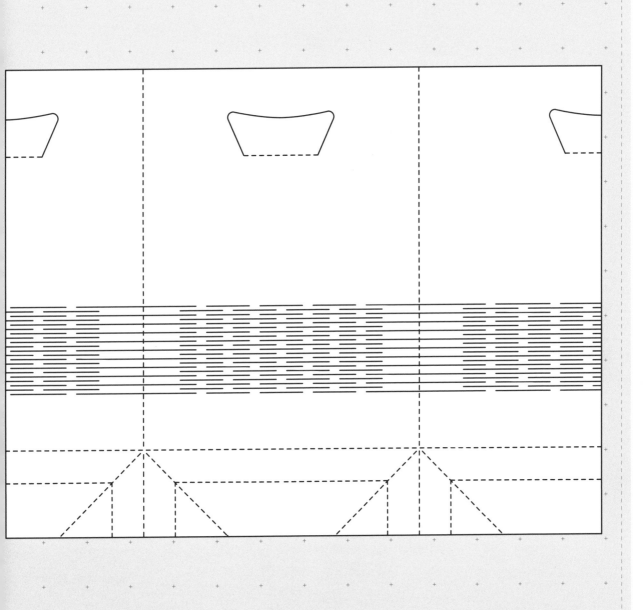

Té Quiero 茶包包裝

設計│Daniela Hurtado Caicedo

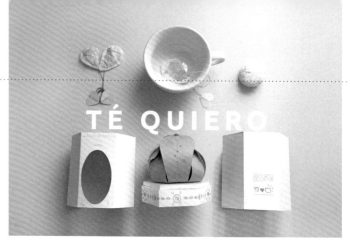

Té Quiero 在西班牙語中意為「我想喝茶」，但巧妙的是，它與西班牙語的「我愛你」讀音十分相似。該包裝的設計師因此浮現靈感，設計出一款可以喚起愛意並帶有一種情感意味的包裝。包裝盒採用花蕾的樣式，其形狀代表茶的種類；當「開花」時，每片花瓣上手工製作的茶包便展現在顧客眼前。

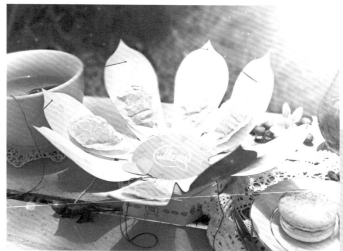

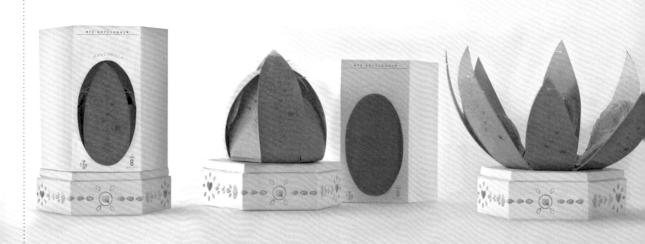

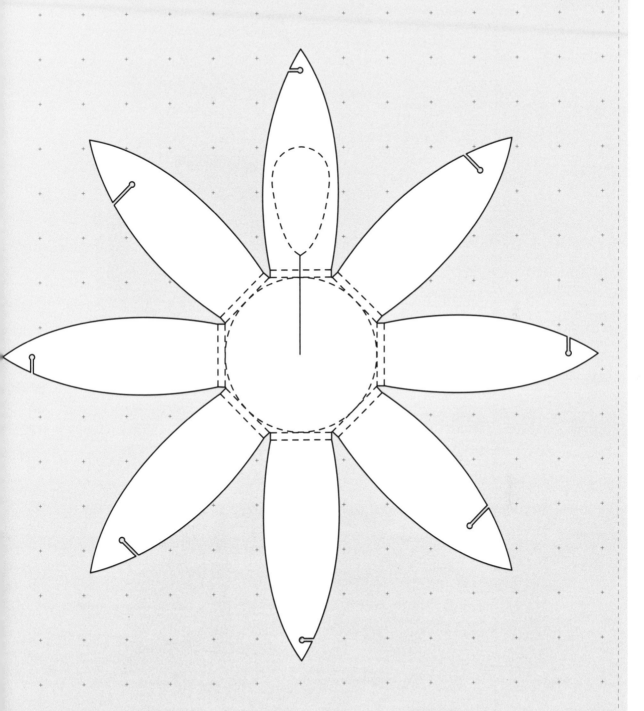

壽司餐盒

設計 | Sergio Ortiz Ruiz

該包裝由 4 個裝有開胃菜和主菜、兩個裝甜點的盒子組成,其中包括木筷和餐巾紙,所用材料都來自法國有名的美術紙生產商 Canson。設計師旨在為日本料理設計一款優雅、不落俗套的包裝。

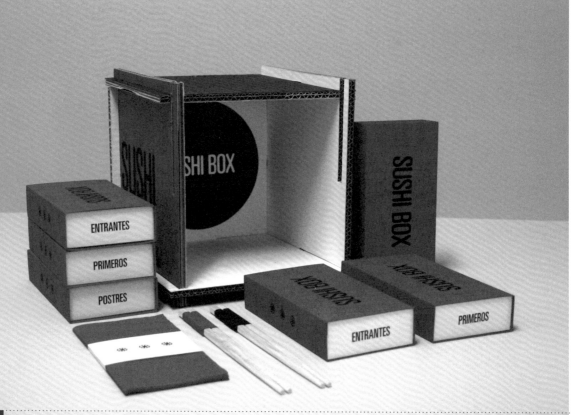

Photoy 玩具包裝

設計│Sergio Ortiz Ruiz

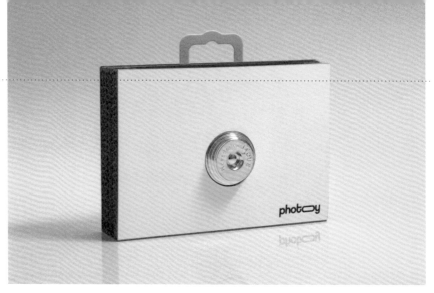

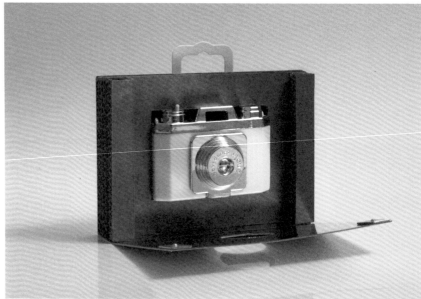

該作品旨在突出一款風靡
20 世紀 80 年代玩具的信
譽和品質。它由瓦楞紙板
和螢光卡紙構成,同時也
包含兩個磁鐵開關和一個
掛鉤,方便在銷售時展示
產品。

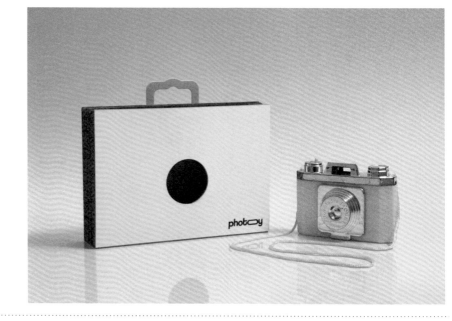

多功能手機包裝

設計 | Andrew Zo

設計師相信打開盒子的過程
可以加強品牌體驗。該設計的
目的在於賦予包裝第二次生
命。包裝打開後，部分結構可
以轉變成一個手機底座。

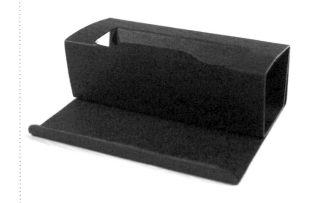

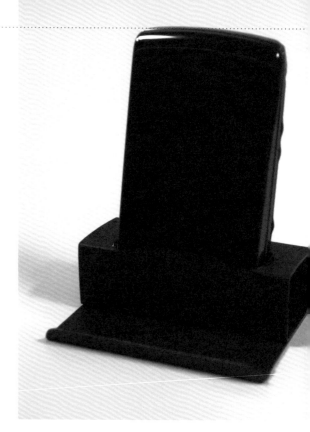

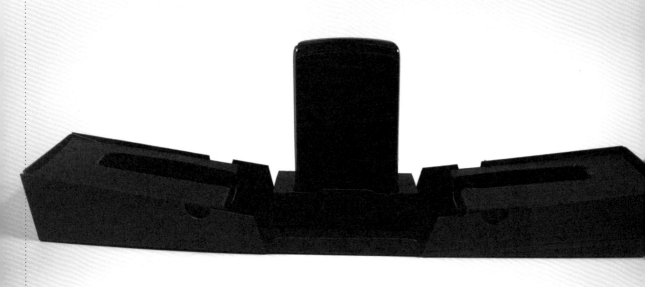

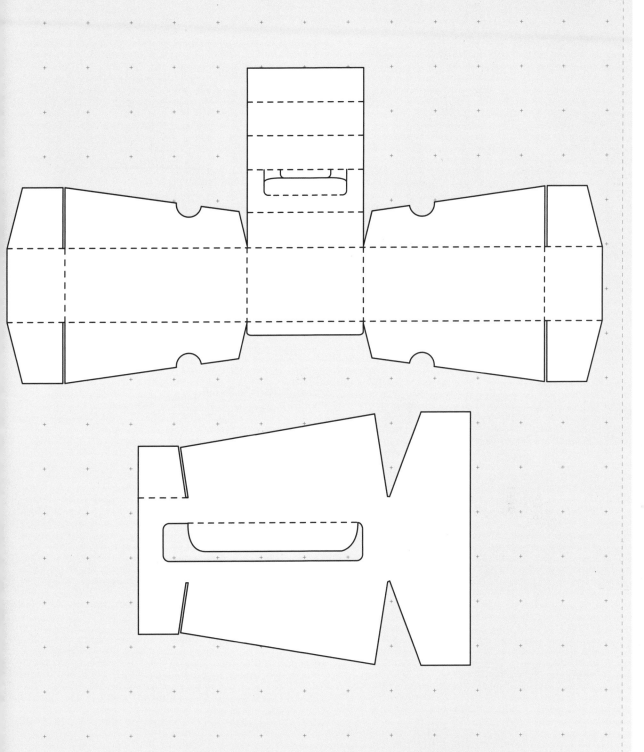

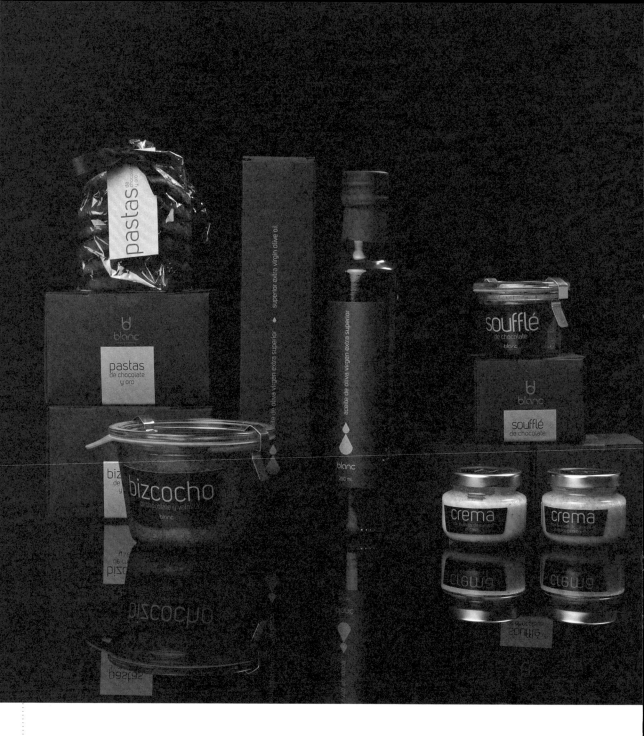

Blanc 食品包裝

設計 | Fildel Castro

Blanc 是一個美食品牌,旨在為顧客提供一種超越
味覺的體驗。該包裝表現了這個奢侈品牌的核心價
值——創新、優雅、卓越。

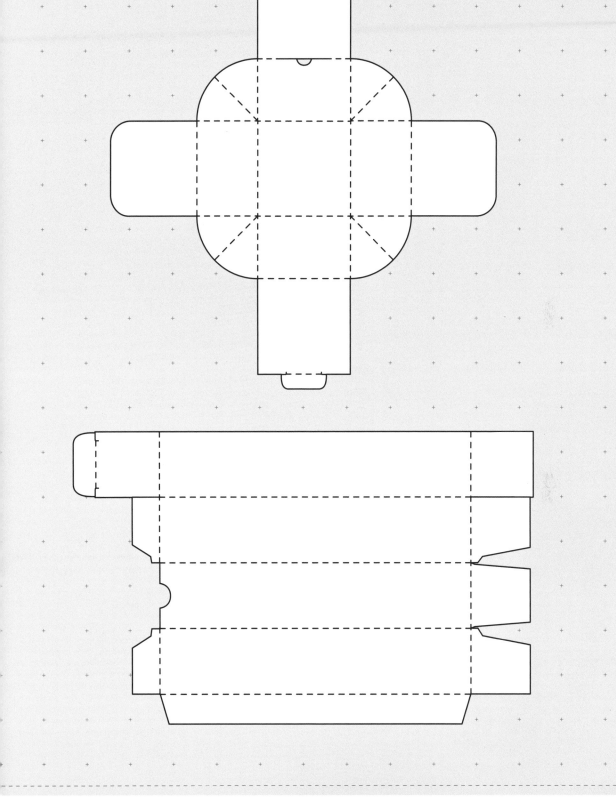

Oldwheel Farm 奶油和糖包裝

設計 | Cedrik Ferrer

Oldwheel Farm 是一個虛構品牌，
基於傳統和有機的理念生產產品。
這一設計是為該品牌其中一款產品
開發的包裝模版，它對復古牛奶罐
進行了全新的演繹。設計目標在於
將傳統理念與當代形式結合起來，
使包裝獨一無二，又富有意義。

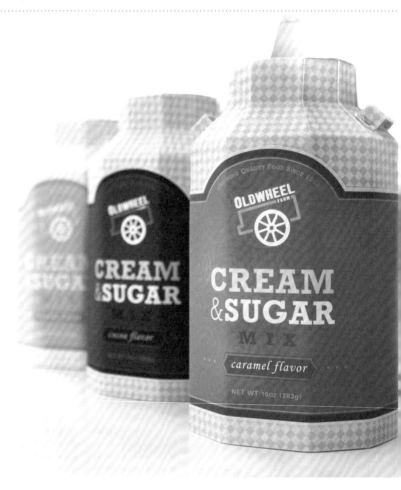

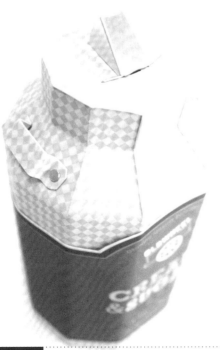

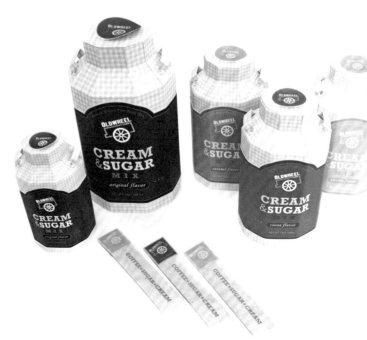

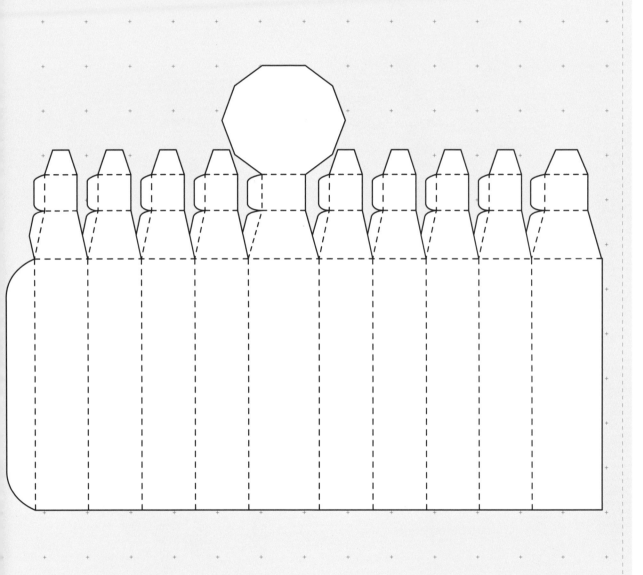

無尾熊 & 袋鼠啤酒包裝

設計｜Charlotte Olsen

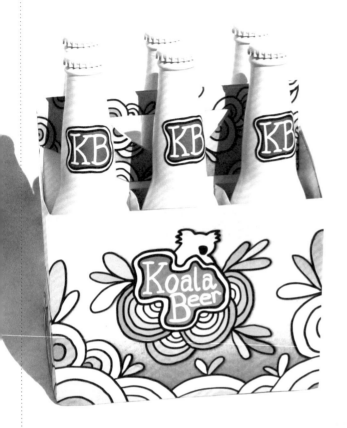

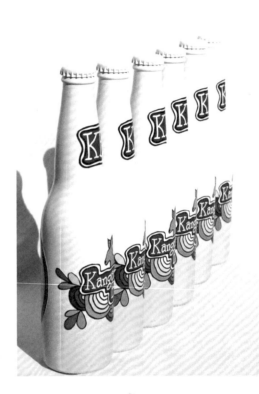

設計師從澳大利亞土著藝術中獲取靈感，把手工製作的風格應用到啤酒的包裝設計中。色調的選擇並非隨意的，而是選擇了代表澳大利亞標誌性的蔚藍大海和黃色沙漠。

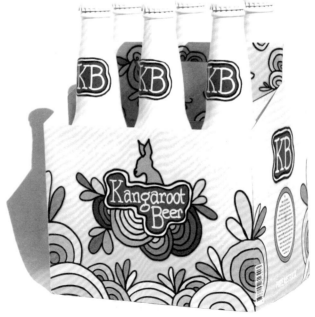

椰子水包裝

設計 │ Ankur Sahay, Sabyasachi Kuila

該包裝的目的在於宣傳一種理念，即包裝銷售的椰子
水與新鮮的椰子水一樣衛生、清爽。新穎且符合人體
工學的包裝保留了椰子的形態，旨在吸引年輕顧客。

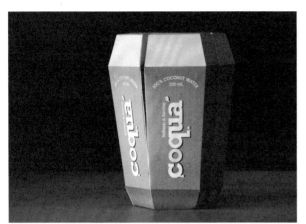

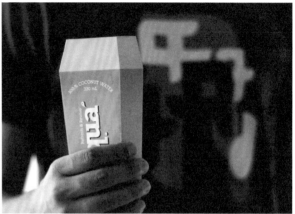

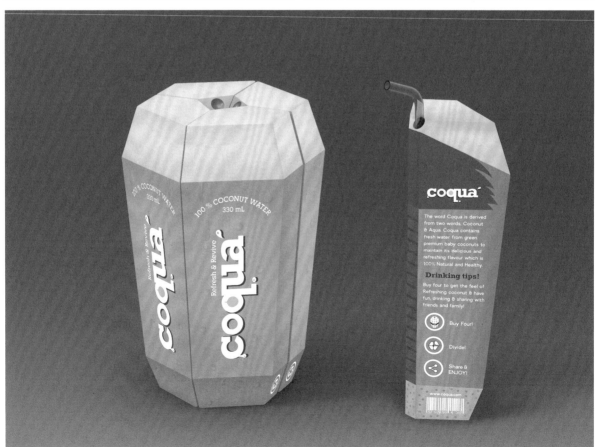

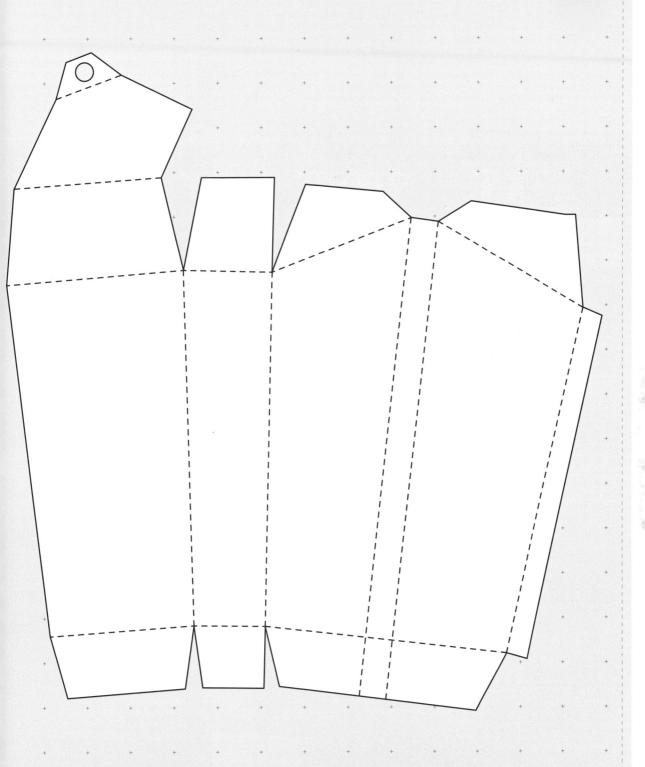

富士山餅乾包裝

設計 | Yoko Maruyama

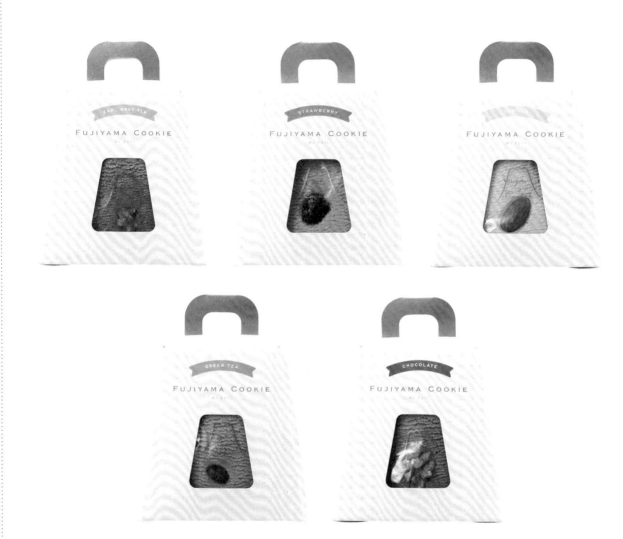

Fujiyama Cookie 是一家在日本富士山山腳下河口湖附近的餅乾店。商標的設計靈感源於日本水墨畫和西方手寫字體，包裝的形狀則參照了主題商標。為了突出新鮮烘培的餅乾的美味，包裝的一部分是透明的，這讓顧客在打開包裝前就可以看見裡面的餅乾。

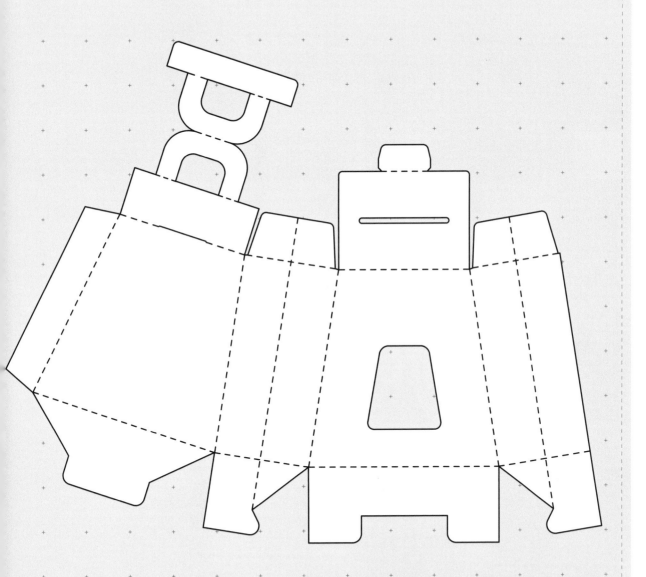

Brett a Porter 野餐盒

設計 │ Gerlinde Gruber

Brett a Porter 是一款野餐盒。這個簡單又節約
成本的盒子由瓦楞紙製成,無需任何黏合劑。
由於該包裝採用開口設計,盒子的每個特點都
能展現出來。另外,在無須打開包裝的情況
下,產品的形狀與材料也能讓人一目瞭然。提
手的設計讓攜帶變得輕鬆。

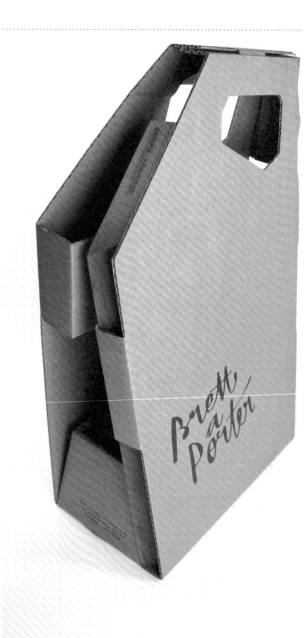

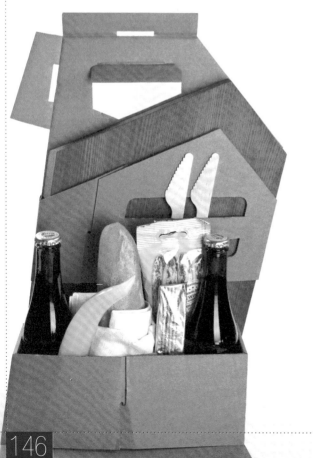

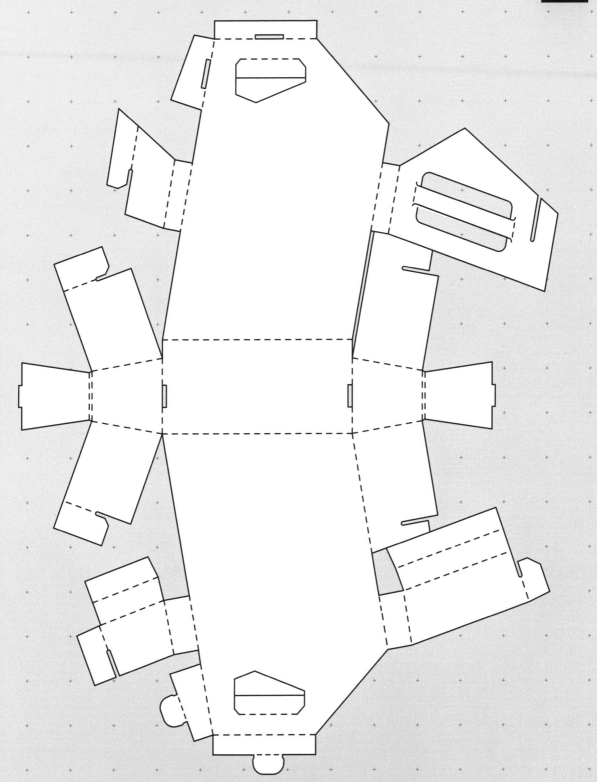

Aufschwung 鞦韆包裝

設計 | Gerlinde Gruber

這是一款鞦韆包裝，簡單的包
裝由瓦楞紙板製成，無需任何
黏合劑，十分經濟節約。由於
包裝採用開口設計，產品得到
了最佳的展示狀態，顧客既可
以看到產品，又可以觸摸它。

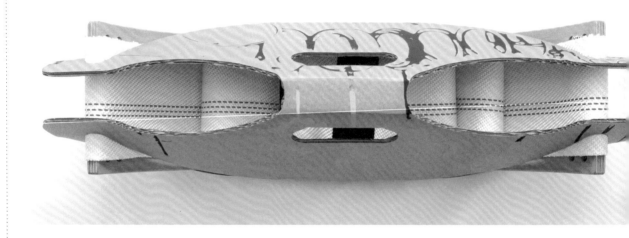

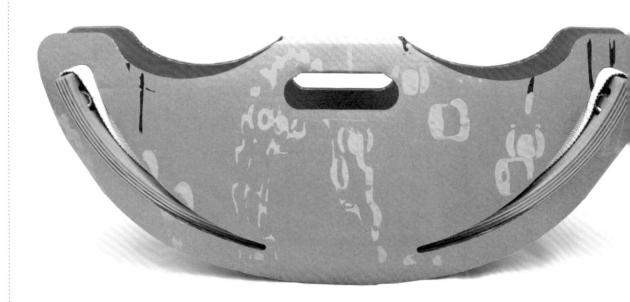

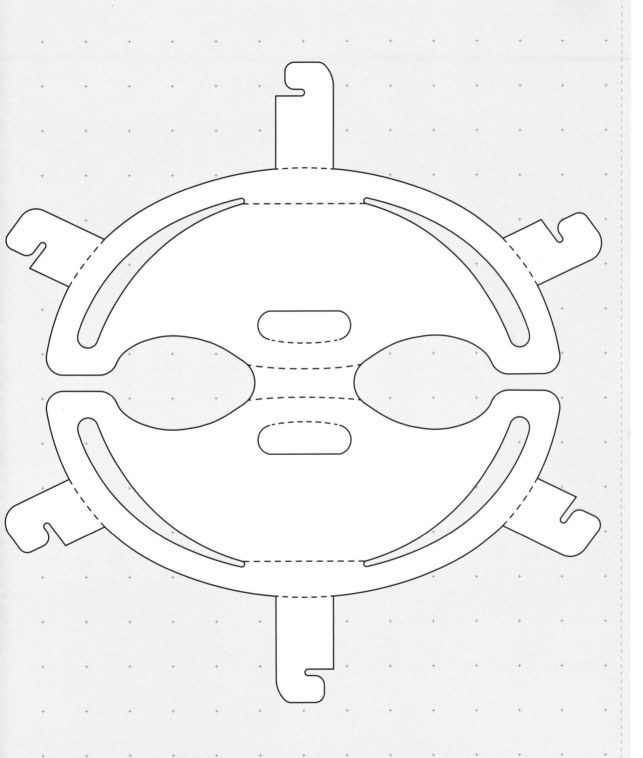

Kolor 麵包 & 蘸醬包裝

設計｜Zsófi Ujhelyi

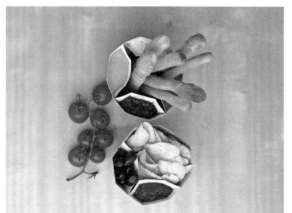
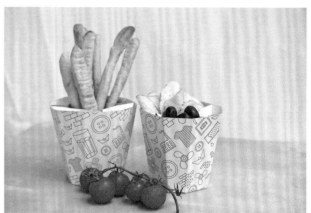

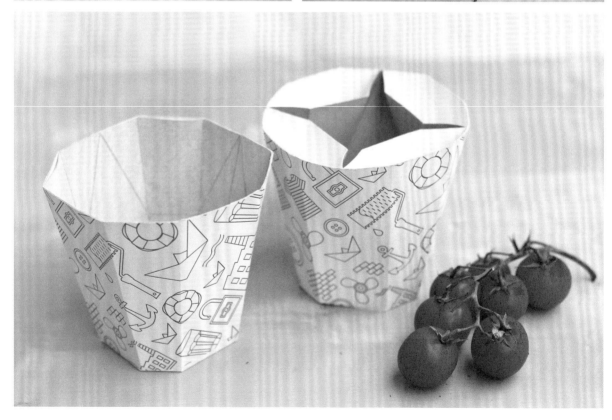

這是一款為 Kolor 餐吧設計的小吃桶，中間放麵包棒或薯片，周邊的 4 個儲存空間，可以放不同的蘸醬。包裝雖是一次性的，但用的是環保材料。小吃桶可以作為外帶包裝，顧客能輕鬆拿在手上並取用食品。另外，放蘸醬的容器可以靈活打開或關上，從而滿足放不同蘸醬的需求。

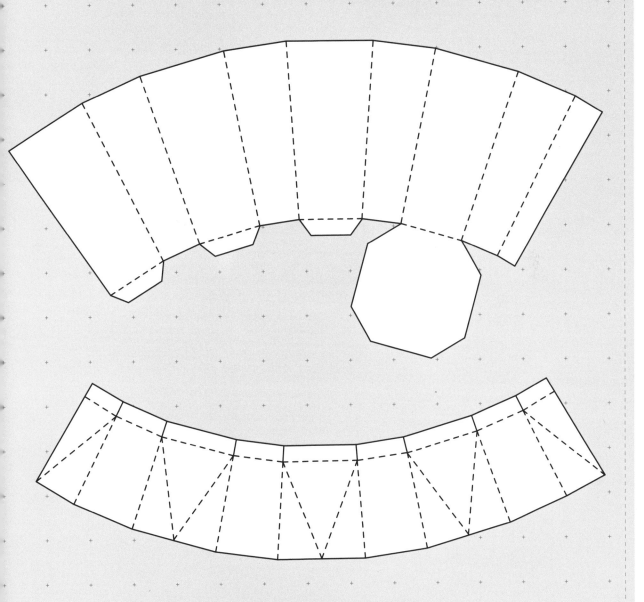

Barboza 環保包裝

設計 | Maksim Arbuzov

這個盒子由百分百可回收利用的材料製成，主要塗料是水性塗料，黏合劑是馬鈴薯澱粉。該包裝健康環保，是替代塑膠袋的好選擇。

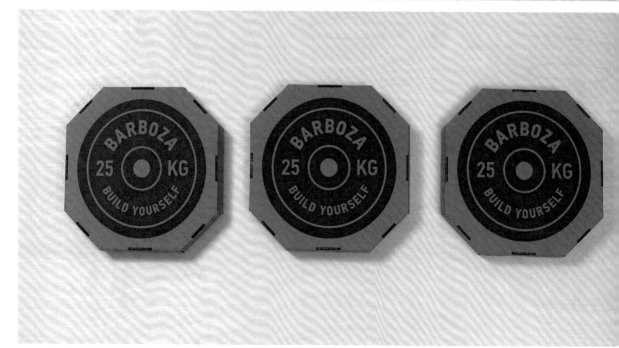

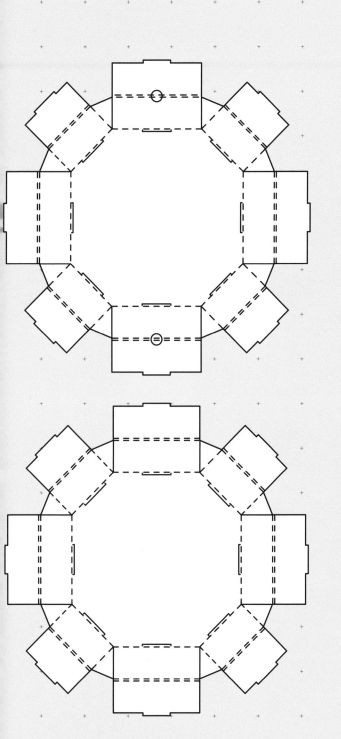

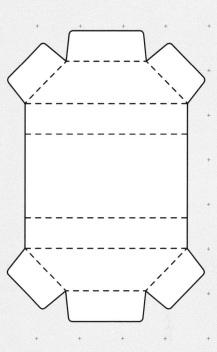

The Messiah Is Back 音樂專輯包裝

設計｜Iwona Duczmal，Daniel Naborowski

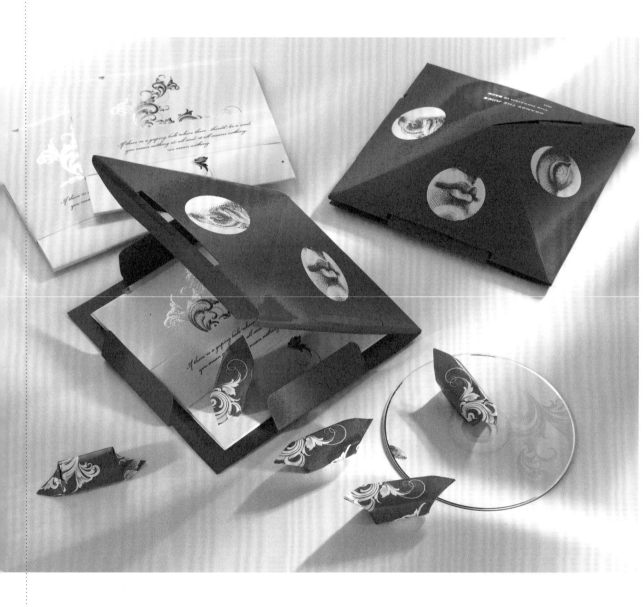

Orange The Juice 是來自波蘭的一支前衛樂團，以兼容
並蓄的音樂風格而聞名。樂團第 2 張專輯的限量版採用
一個立體禮盒，裡面除了 CD 以及專用小冊子外，還有
一些太妃糖。

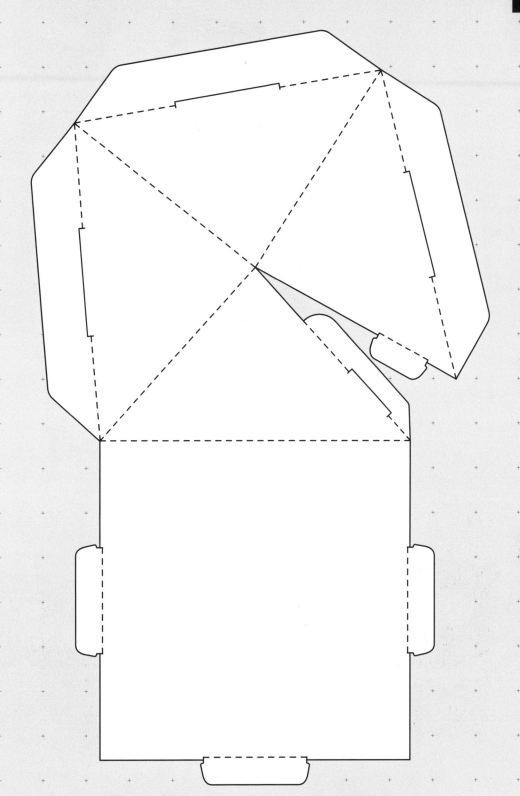

餅乾套裝

設計 | Agata Pietraszko

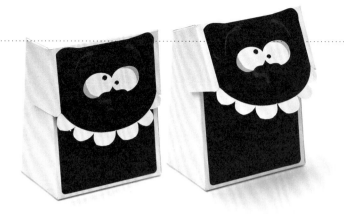

這是一套奶油餅乾的包裝設計，靈感來自於一些變幻無常的事物，如人的情緒。該諧幽默的表情設計使該產品在挑剔的顧客面前也會顯得與眾不同、生動有趣。

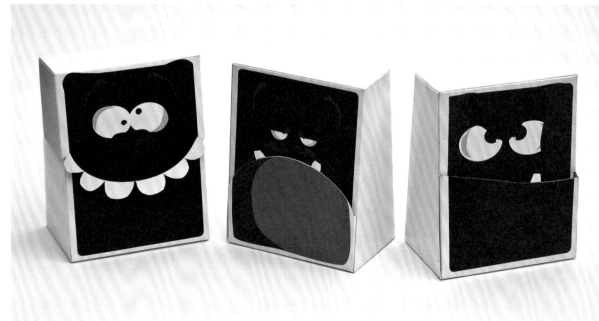

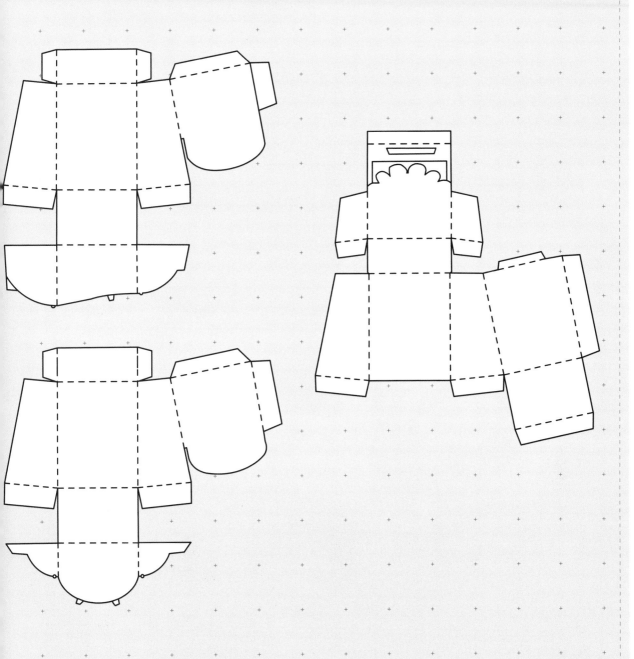

兩顆裝雞蛋盒

設計｜Conor Whelan

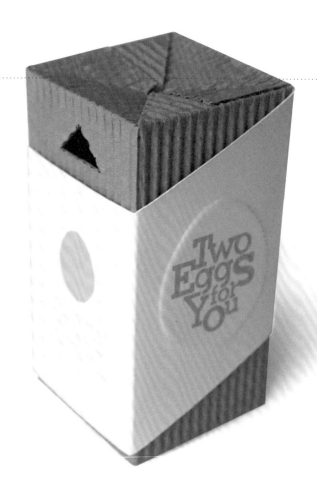

對於獨自居住或只想用雞蛋快速做一頓飯的人來說，這款裝有兩顆雞蛋的包裝可謂完美。設計師希望設計一款有趣的包裝，美觀大方、實用性強、易於拿取。每個盒子裡面都有兩顆雞蛋以及兩份簡單的食譜。

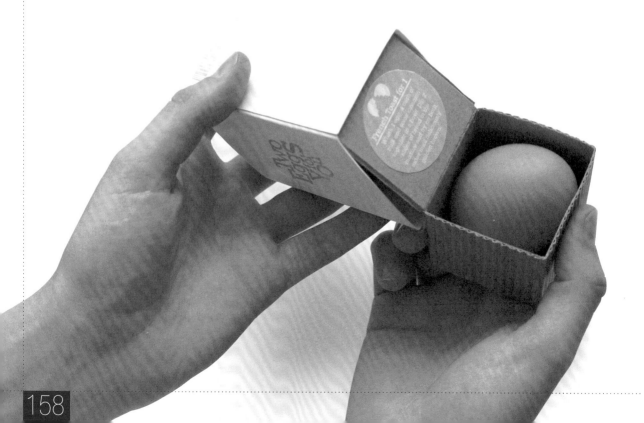

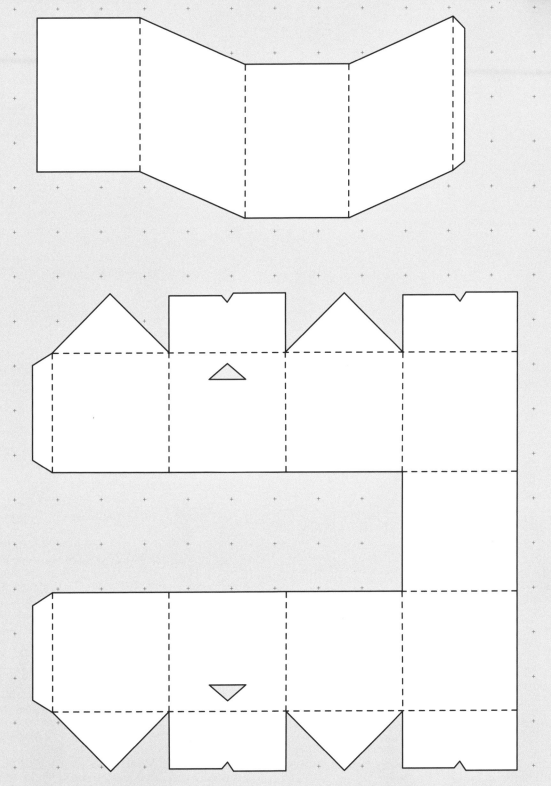

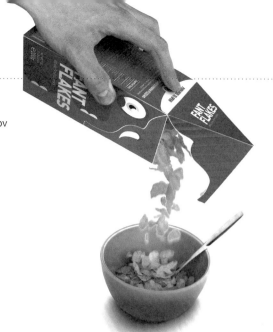

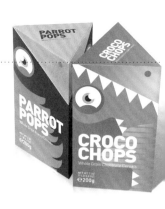

lisi 麥片包裝

設計 | Ilari Laitinen, Nikolo Kerimov

該包裝單手即可打開，靈活
的開口設計使產品的獲取變
得輕鬆。稜角形的包裝方便
使用者握緊盒子，並乾淨俐
落地從盒子前端倒出麥片。

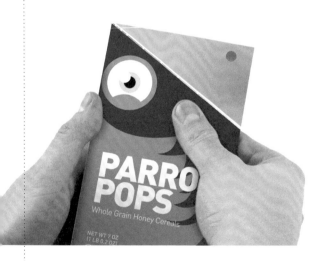

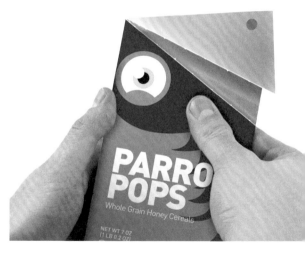

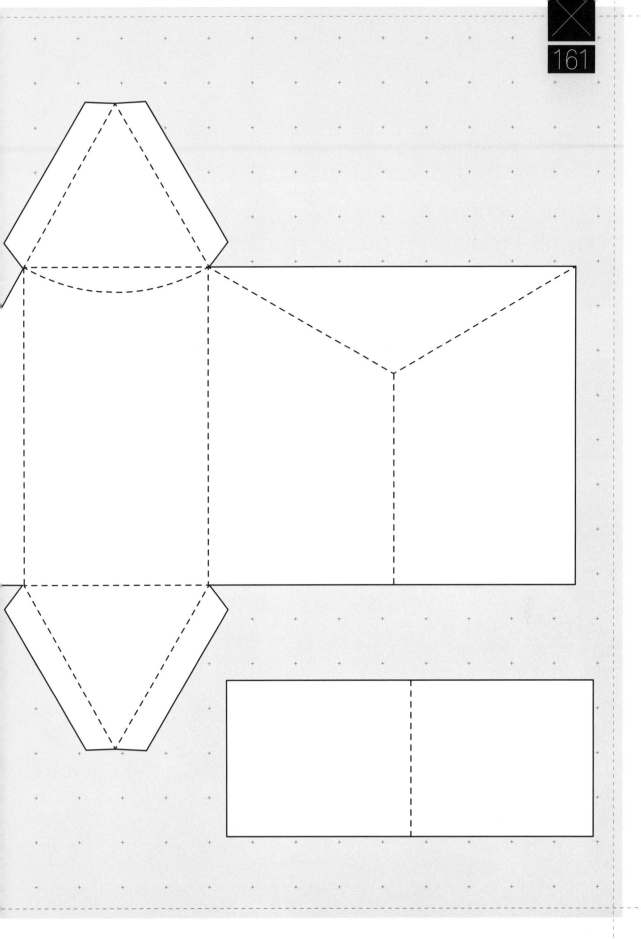

聖女番茄包裝盒

設計 | Katia Mikov

這款聖女番茄包裝從女性衛生用品品牌「靠得住」的
理念以及圖形元素中汲取靈感，同時在平面語言上推
陳出新，比如，靠得住包裝上的圓圈在這裡變成了既
可用來通風又可作為裝飾的圓孔。

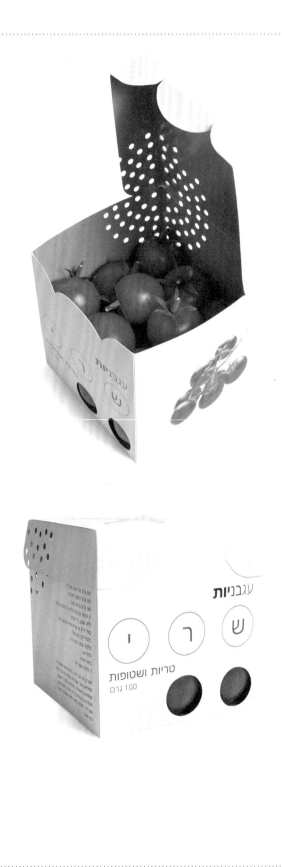

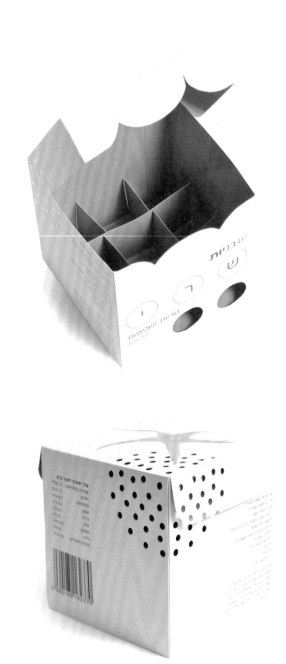

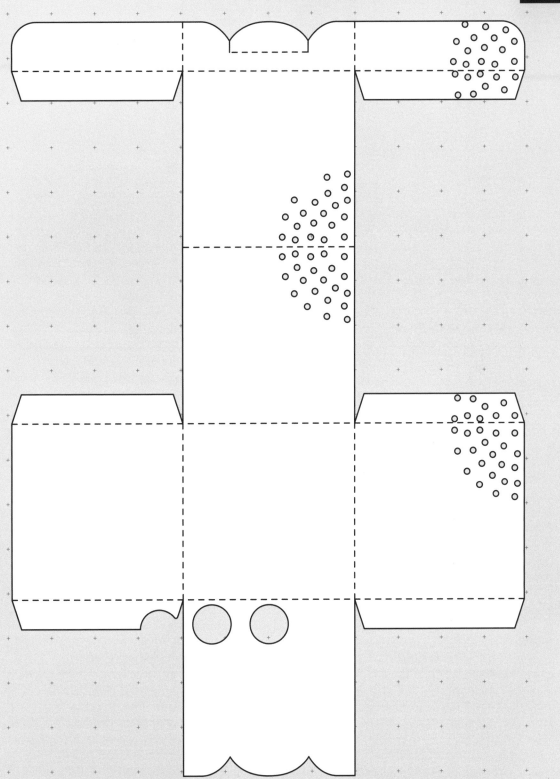

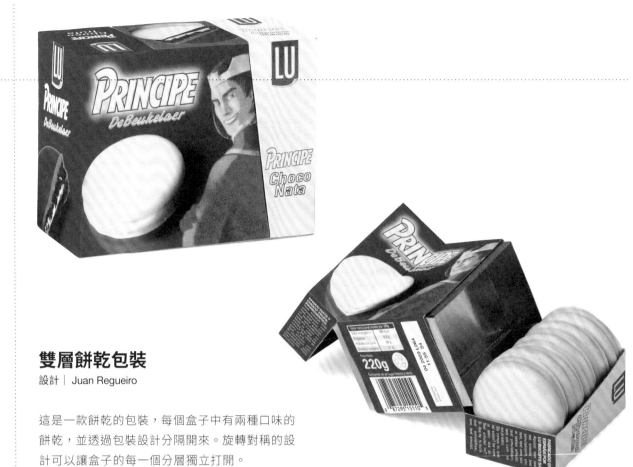

雙層餅乾包裝

設計 | Juan Regueiro

這是一款餅乾的包裝，每個盒子中有兩種口味的餅乾，並透過包裝設計分隔開來。旋轉對稱的設計可以讓盒子的每一個分層獨立打開。

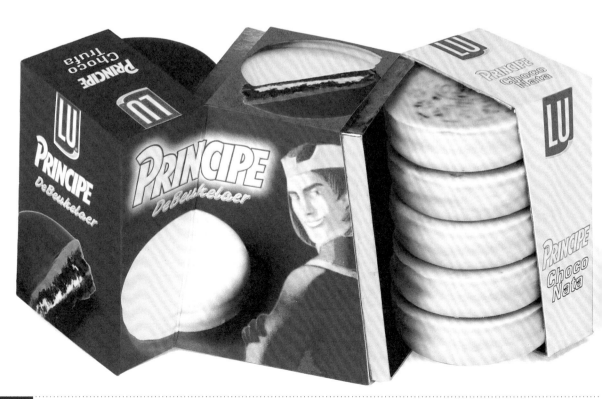

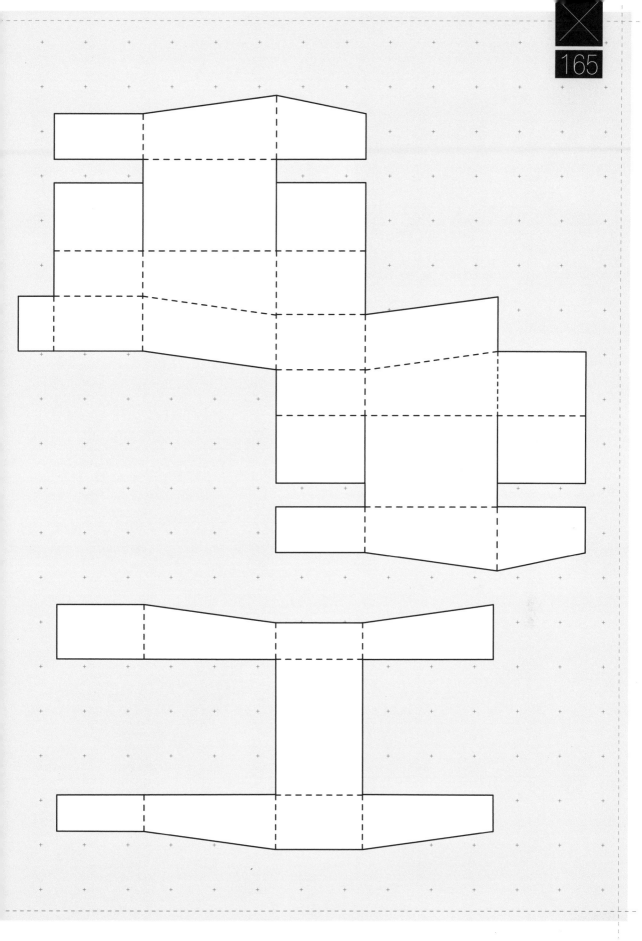

葵花籽包裝

設計 | Stéphanie Malak

該設計嘗試用摺紙工藝設計一款向日葵形狀的包裝,用來存放葵花籽。

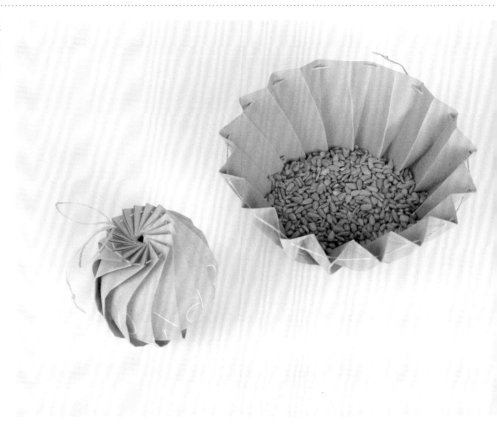

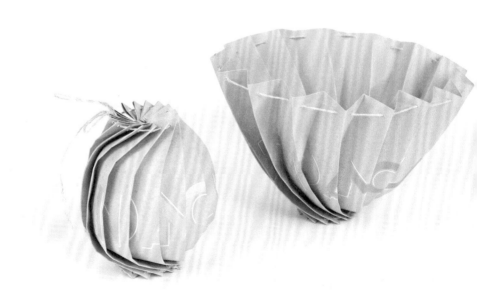

手鞠球糖果包裝

設計｜Hada Tomoko

這款糖果包裝模仿傳統的手鞠球，設計師的目標是設計一款華麗漂亮的包裝。盒子頂面呈八角形，底部則採用便於組裝的正方形。

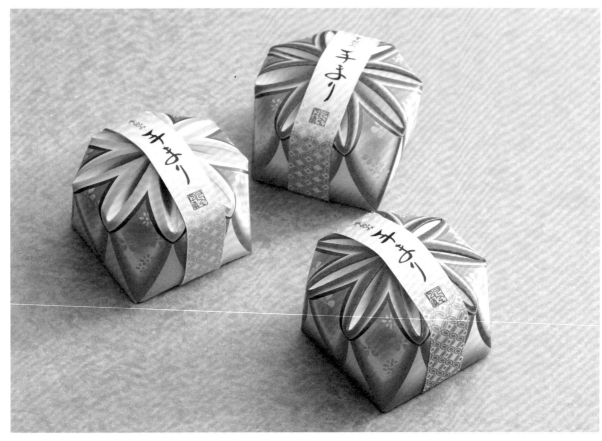

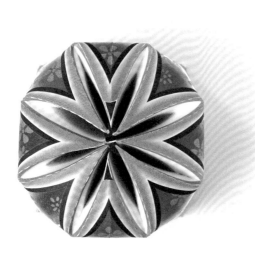

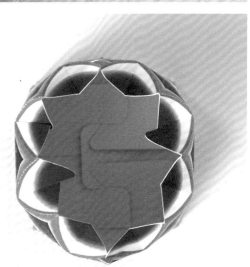

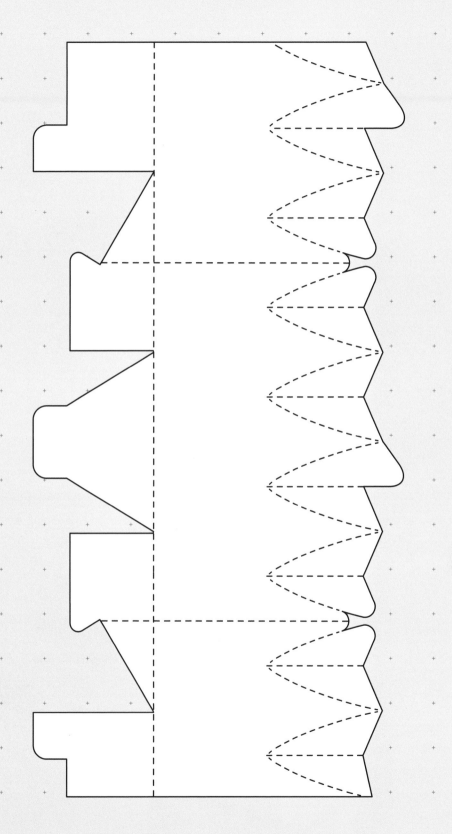

竹葉糖果包裝

設計｜Hada Tomoko

這款黑糖包裝模仿傳統的竹葉包裝，
正方形的盒子用細草繩繫緊，希望能
給顧客良好的使用體驗。

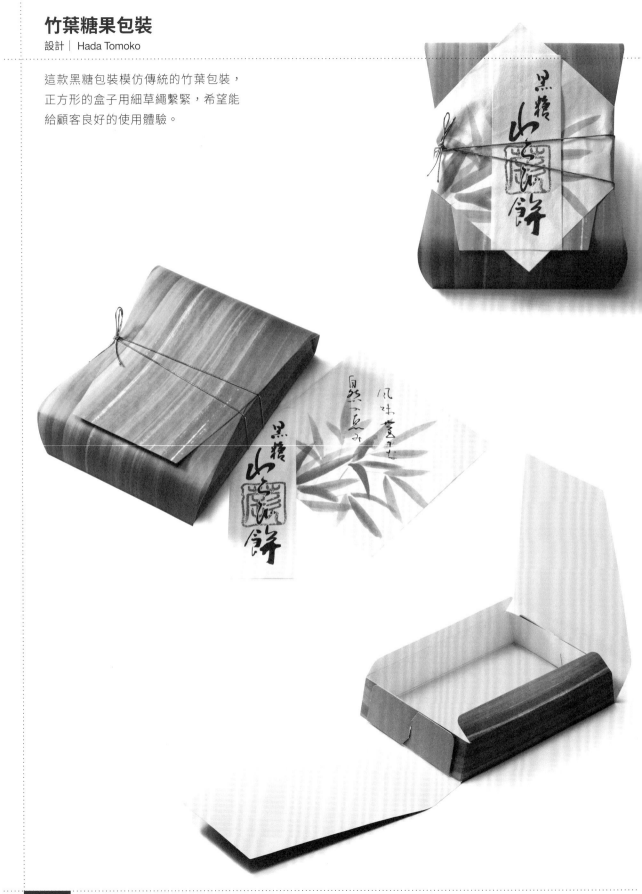

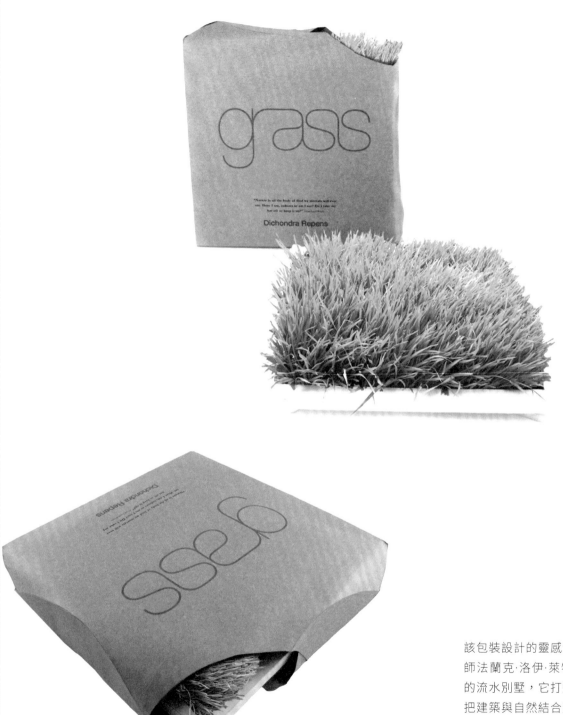

該包裝設計的靈感源自建築師法蘭克·洛伊·萊特所設計的流水別墅，它打造了一種把建築與自然結合起來的理念。整個包裝由可回收材料製成，包裝頂部有一個通風口，可以延長產品的有效期限。極簡的設計風格為包裝帶來一股清新的氣息。

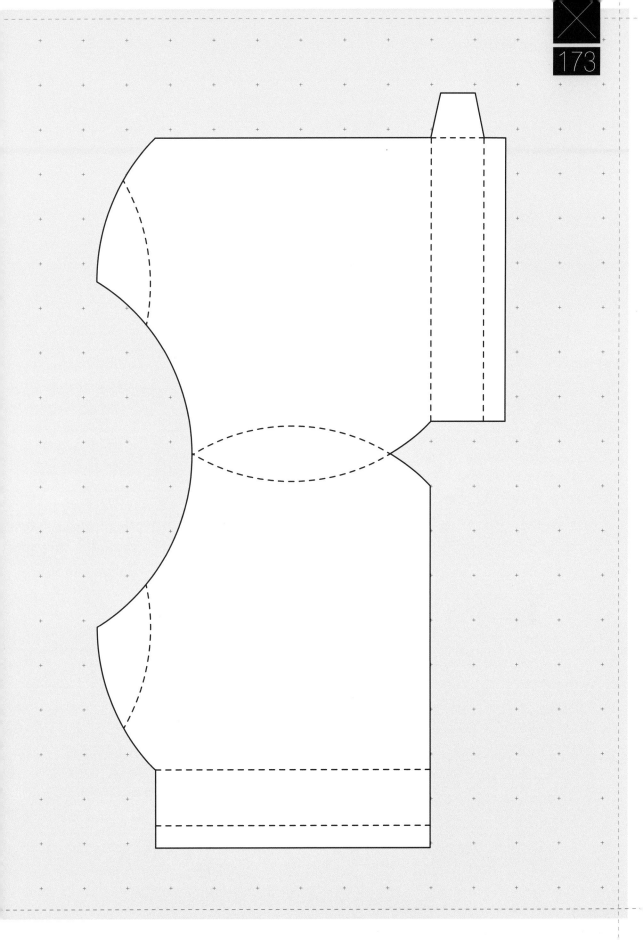

Heal's 蠟燭包裝

設計│Jon Hodkinson, Andrew Scrace

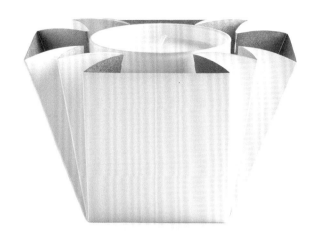

這是一系列的豪華香氛蠟燭,是
Heal's 品牌居家香氛產品中的新
成員。在標準包裝的預算範圍內,
設計師提升了包裝對蠟燭的防護
性能,同時保持了產品奢華高檔
的形象。

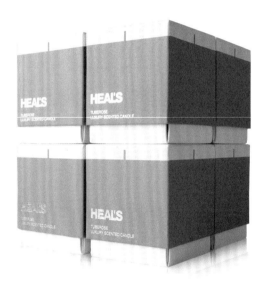

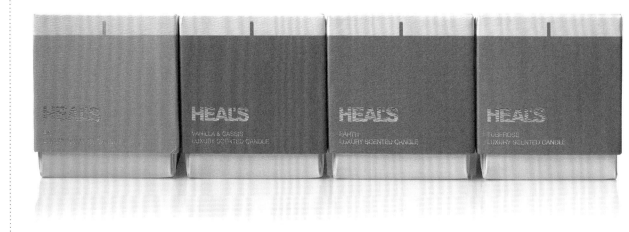

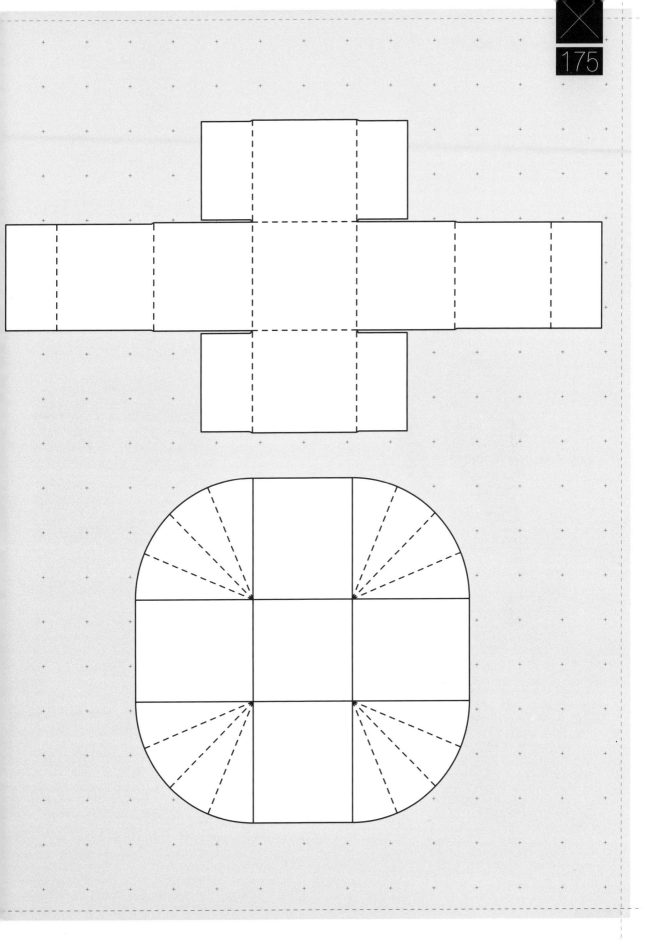

Bed Ideas 燈具包裝

設計 │ Hugo Araújo, Vera Oliveira

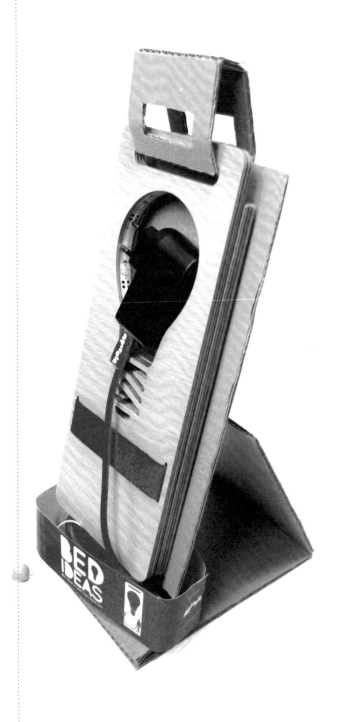

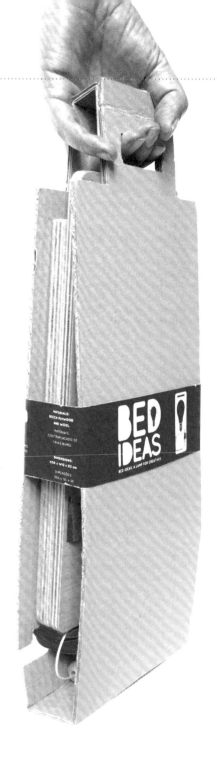

這款多功能包裝的材料是一塊回收紙板，
經過剪裁和彎曲折疊製成。包裝紙板之外
還套有一個紙封套，上面印有關於這個燈
具的所有訊息。

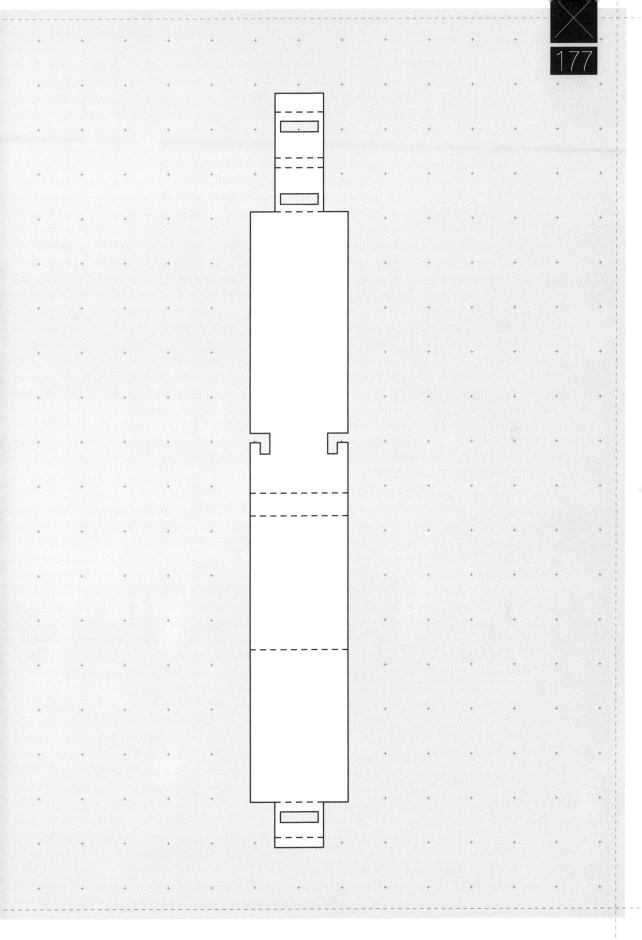

177

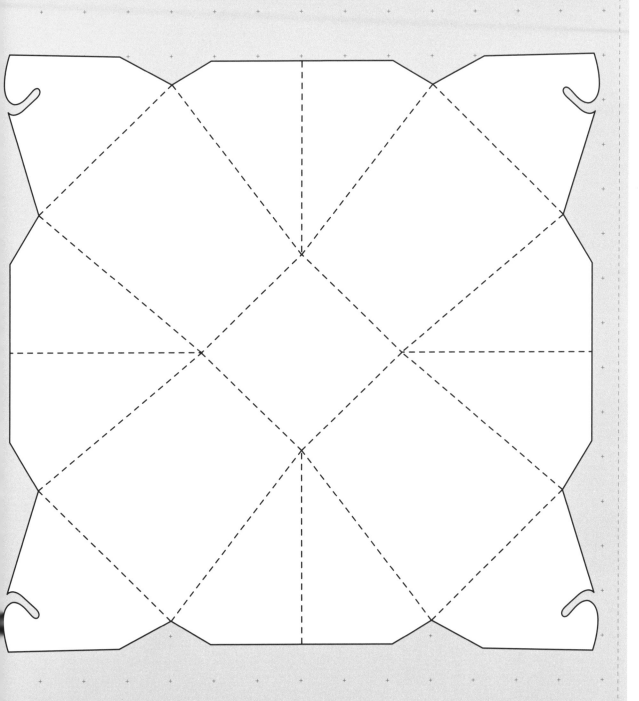

Bonjour Philippine 杏仁包裝

設計 | Julie Pirovani

該包裝仿照杏仁的結構，
由兩個內盒以及一個做為
結合的外盒組成。

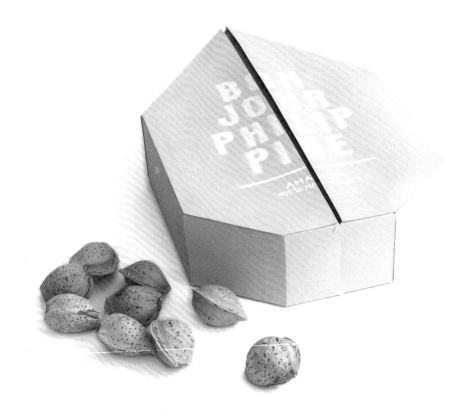

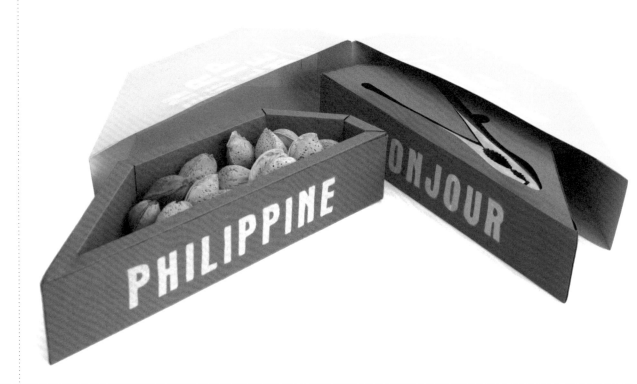

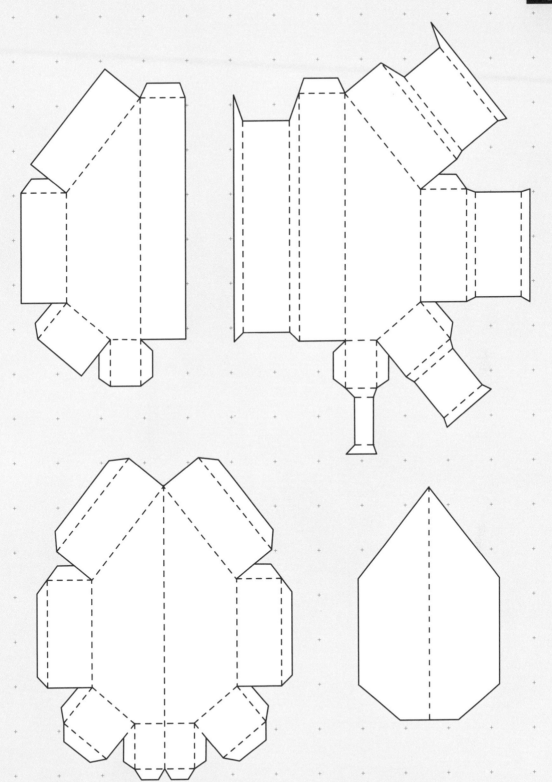

Restoring 護膚品包裝

設計｜Marta Gintere

該護膚產品線主打紅茶酵素，在顯微鏡下觀察這種酵素可以看到延展的點和扁平的線條，設計師以此為出發點設計包裝的打開方式以及上面的圖案。另外，橘紅色提高了包裝的辨識度。

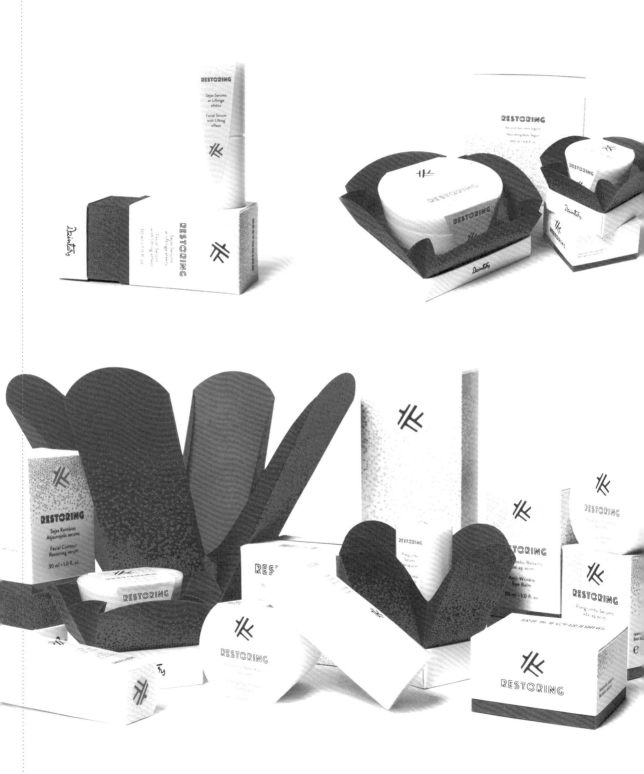

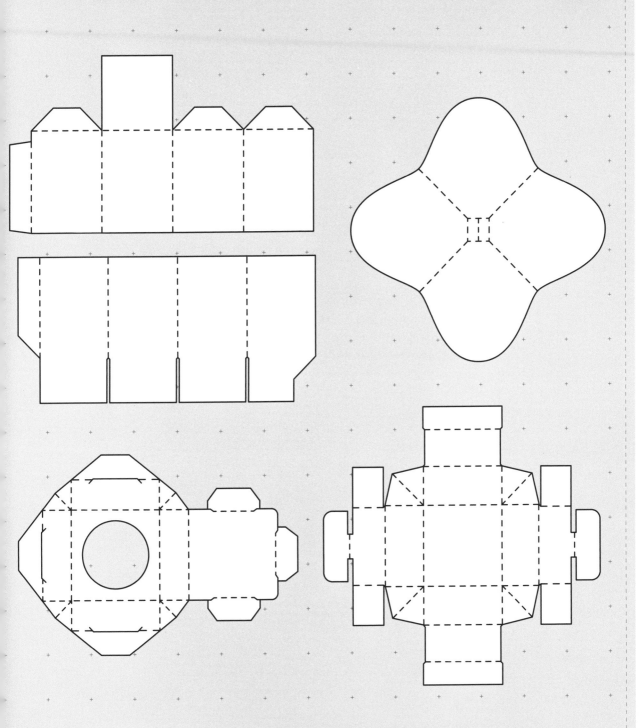

Oimu 八角火柴盒

設計 | Sohyun Shin

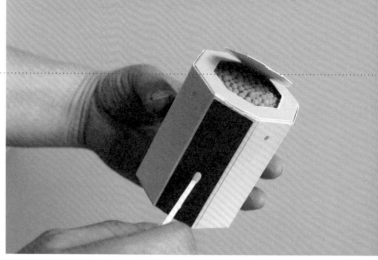

該作品旨在透過包裝的再設計支持日漸式微的火柴行業。盒蓋的八角形特徵源自韓國於 1950 年代到 2010 年代生產的火柴，是具有象徵意義的產品。

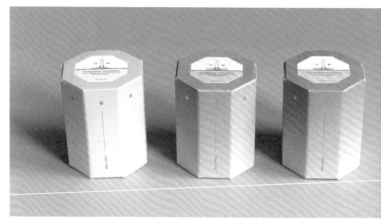

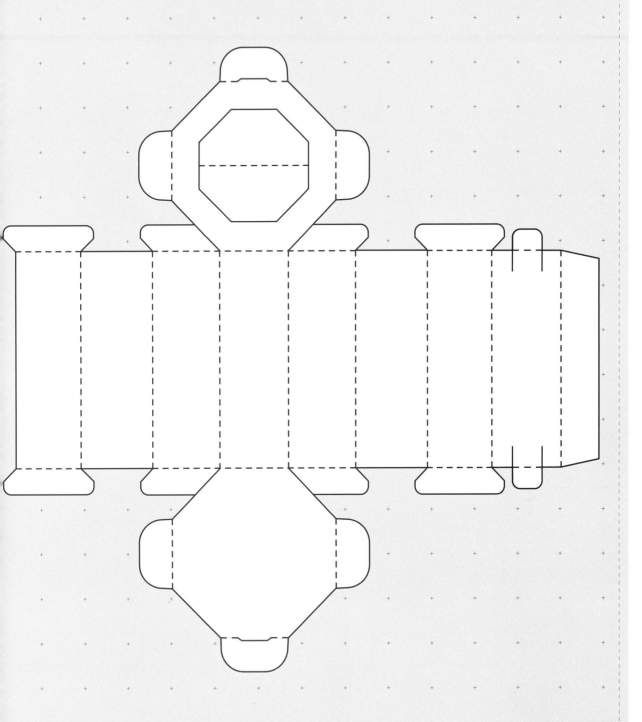

Taco Ole 派對包

設計 | Guo Wei Chen

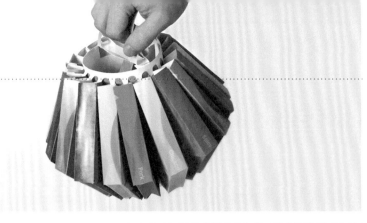

Taco Ole 派對包由 20 個獨立包裝的墨西哥捲餅組成,每個顏色對應一種口味。餐巾紙和蘸醬放在包裝的底部。

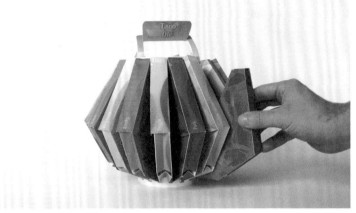

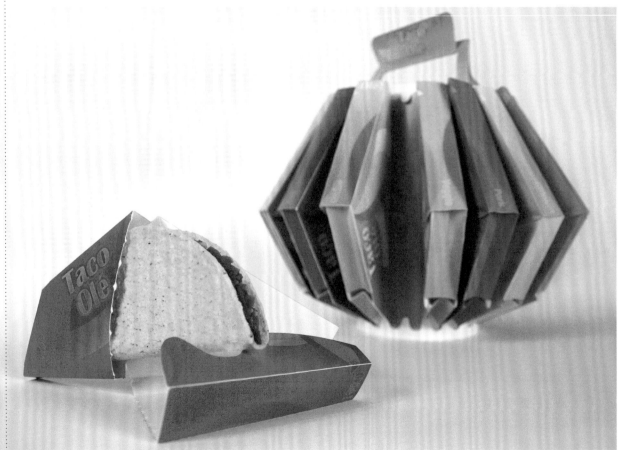

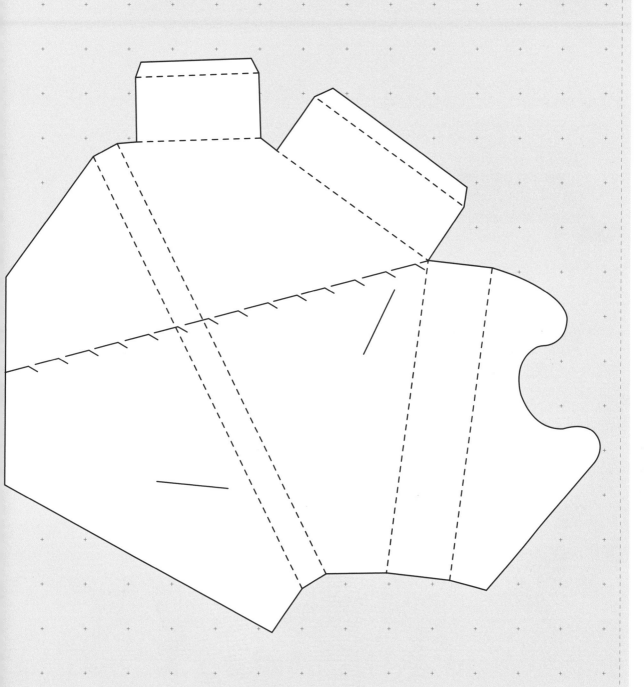

壽司概念包裝

設計｜Yannis Ampelas, Yannis Choulakis

該作品包括三道菜的盒子、一個袋子、一雙訂製筷子和兩張折疊成忍者飛鏢形狀的紙巾。把全部盒子堆疊起來後會發現整體造型像是一個摺紙作品。

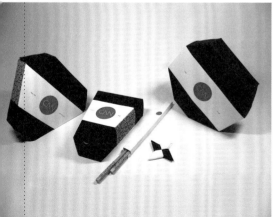

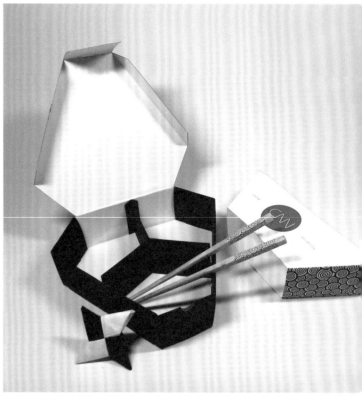

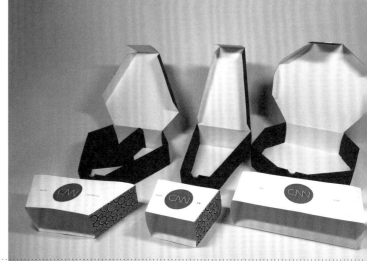

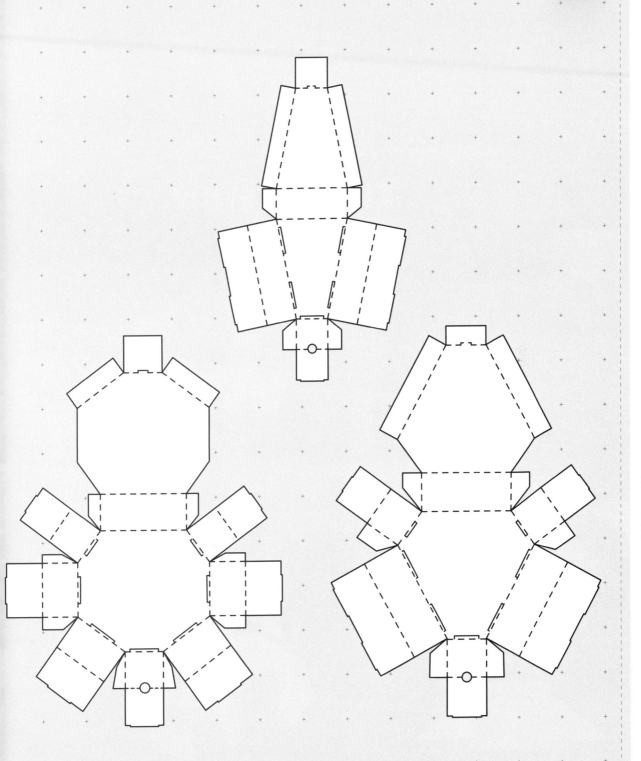

童學會文具包裝

設計 | Cheng Yuan Chieh

這系列的概念文具包裝把特殊結構放在首位，希望透
過特別的結構設計和鮮艷的顏色吸引兒童，更重要的
是激發他們的想像力與創造力。

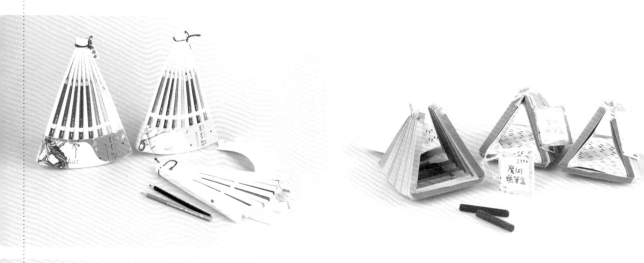

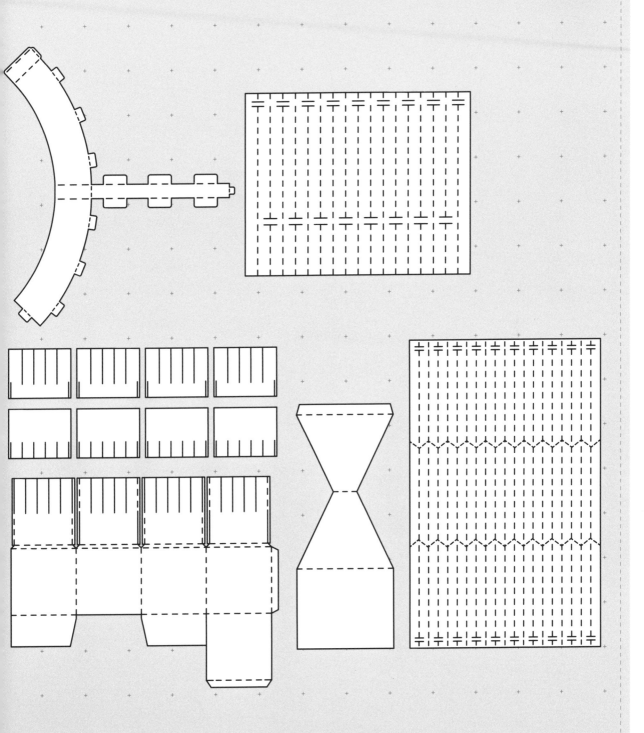

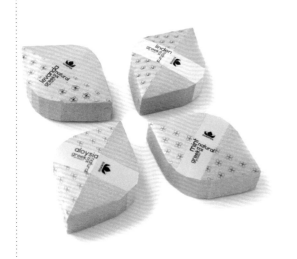
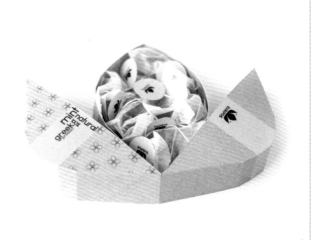
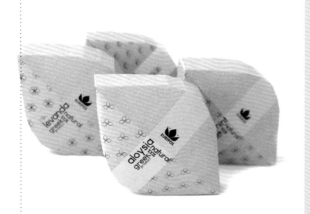
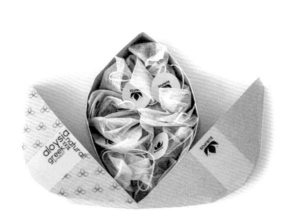

Euripos 是一個虛構品牌，名字在希臘語中意為「有益健康」，主要生產茶和草本植物。商標的設計靈感源於草本植物的葉子，包裝盒也採用了葉子的形狀，每個盒子裡面放著提神醒腦的藥草。另外，包裝所用的紙是環保的再生紙。

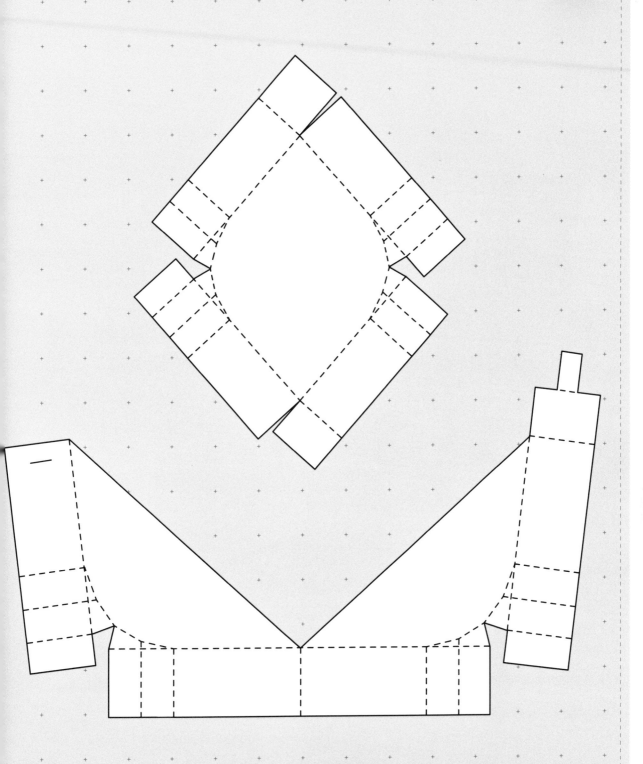

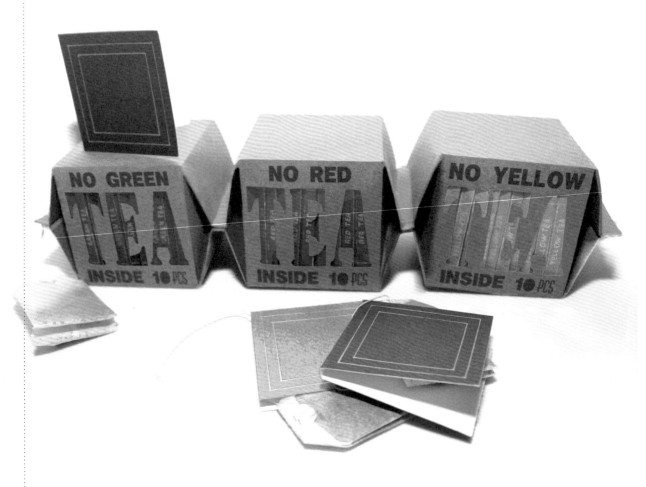

這款茶葉包裝的概念基於一條摺紙蠕蟲，每個部分裝
有不同種類的茶葉。為了凸顯品牌的與眾不同，包裝
上 No Tea Inside（裡面沒茶）的文字和部分透明的
包裝封面形成一種幽默的對比。

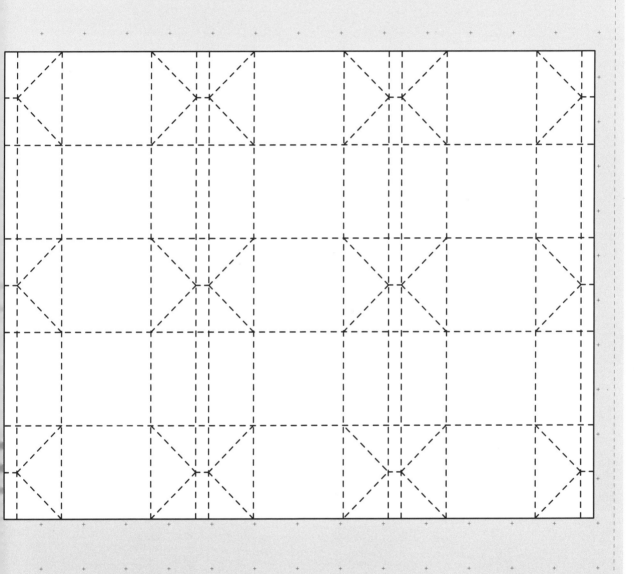

花茶包裝

設計｜Ângela Monteiro

法國學者安德烈·勒羅伊·古漢在他的《Gesture and Speech》一書中談到了一個令人擔憂的問題——手的退化,這與大腦退化有關。這個作品旨在透過包裝設計反思該問題。設計師從手勢意識出發,希望設計一款可以增強「人——物」互動模式的容器,超越包裝純粹的實用性與美觀性,為顧客提供一種感官體驗。

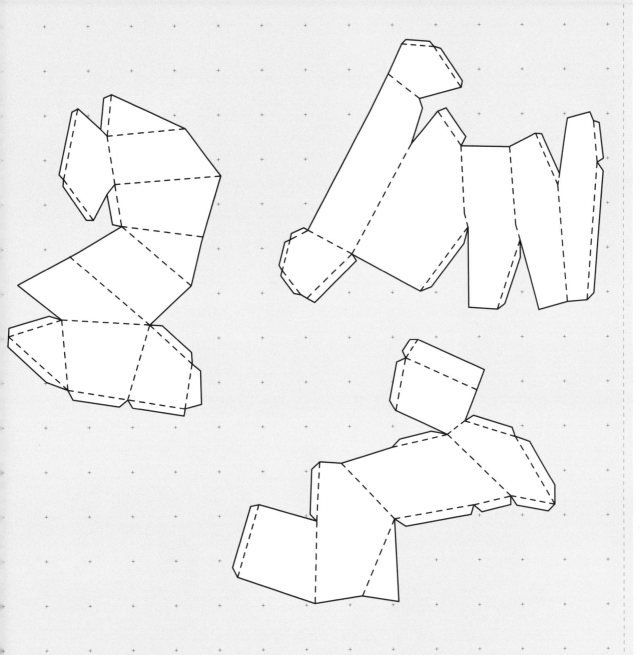

月餅包裝

設計｜Yeo Wanqi

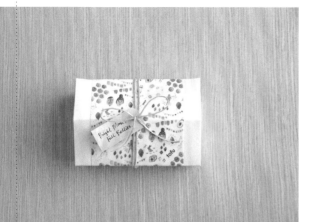
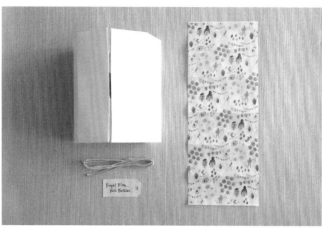
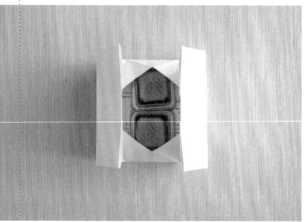
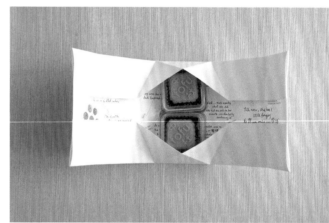
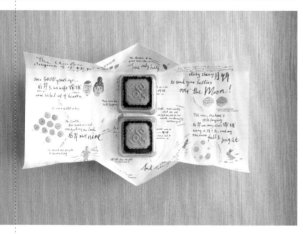
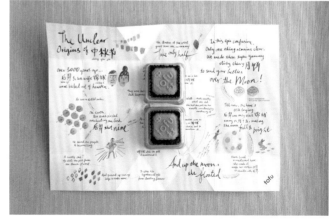

設計師受好奇心驅使，開始探索中秋節的起源。
儘管其起源仍然十分神秘，但探索的過程成了有
趣的創作過程，最後把所收集到的有趣故事形象
描繪在可折疊的月餅包裝紙上。

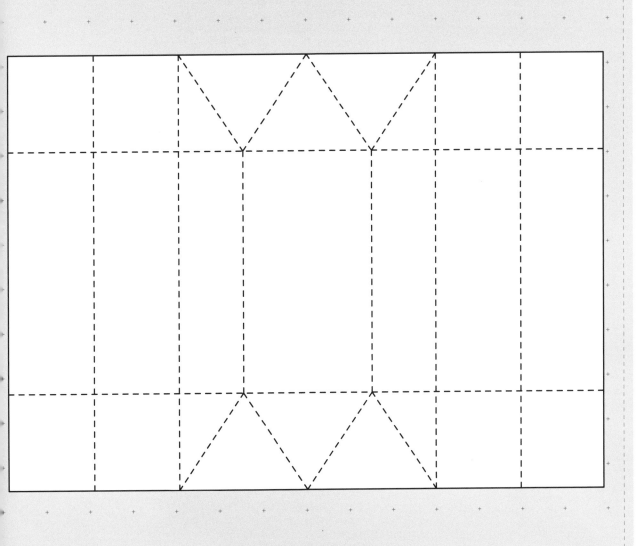

199

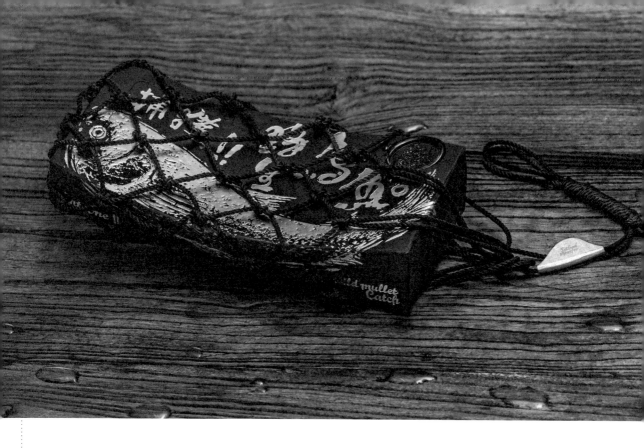

野生烏魚食品包裝

設計 | Devours Bacon

該包裝旨在表達大自然中捕獲烏魚的樂趣。為了強調環保，包裝的所有材料均可回收利用。

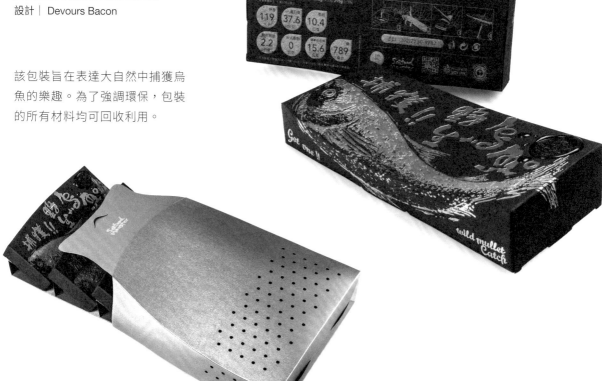

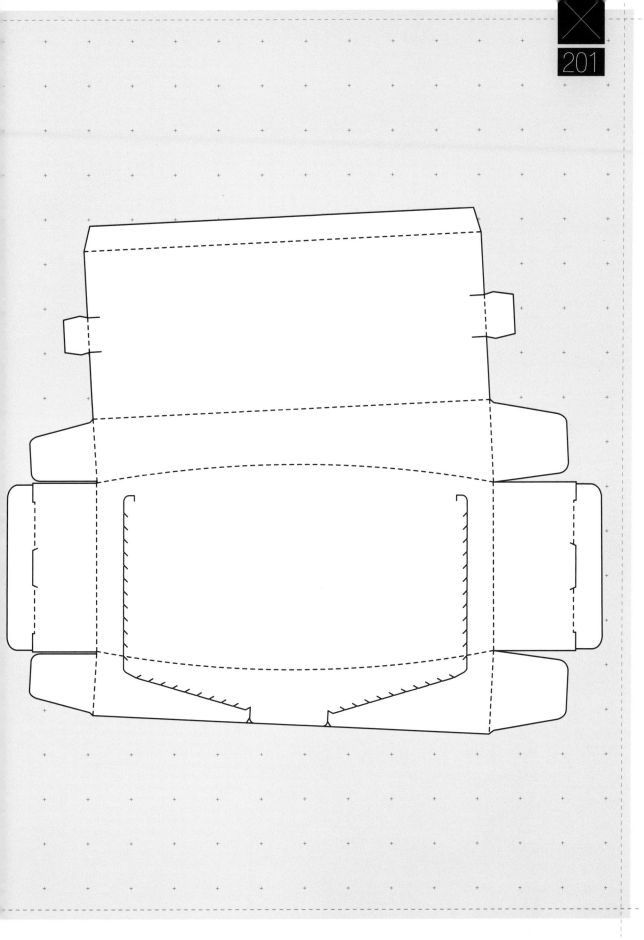

201

手提杯盒

設計｜Patryk Wierzbicki

這是一款低成本包裝，兼具實用性與美觀性。可折疊的結構節省了存放空間，並能穩固地放置杯子、餐巾紙、糖包和攪拌棒。

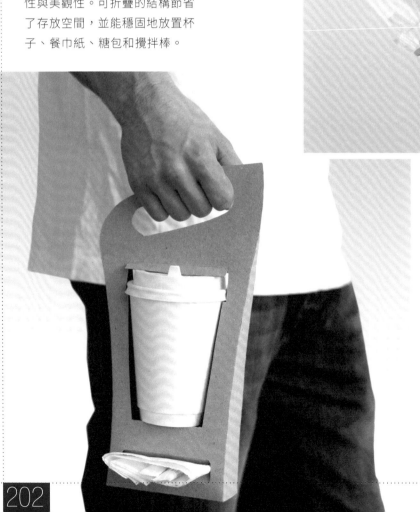

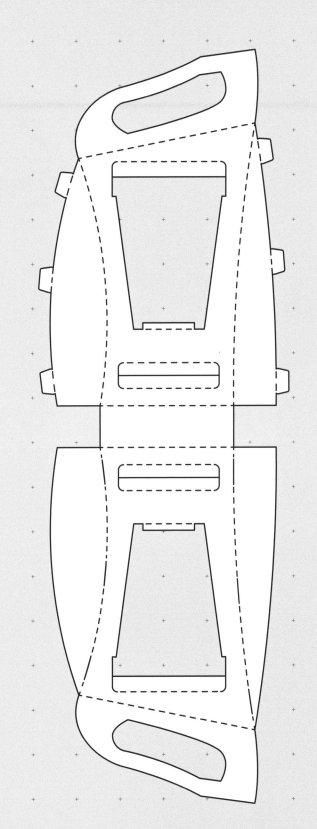

義大利麵包裝

設計 | Patryk Wierzbicki

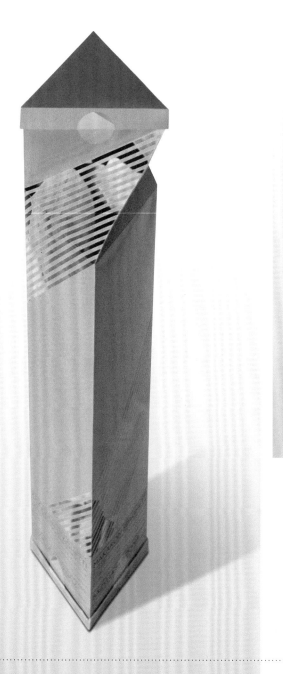

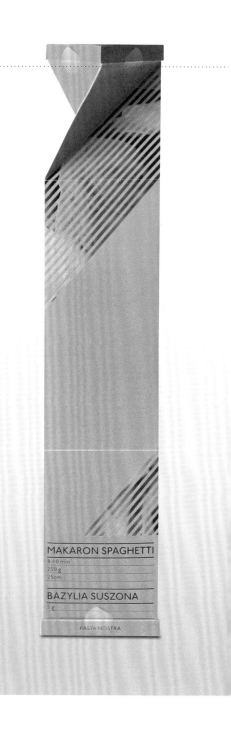

MAKARON SPAGHETTI
8-10 min
250 g
25cm

BAZYLIA SUSZONA
5 g

PASTA NOSTRA

簡單的三角形稜鏡結構似乎不能滿足
義大利麵的包裝，於是設計師巧妙地
在包裝的頂部增加了一個扭曲的金字
塔形的結構，用於放置烹飪時會用到
的羅勒。

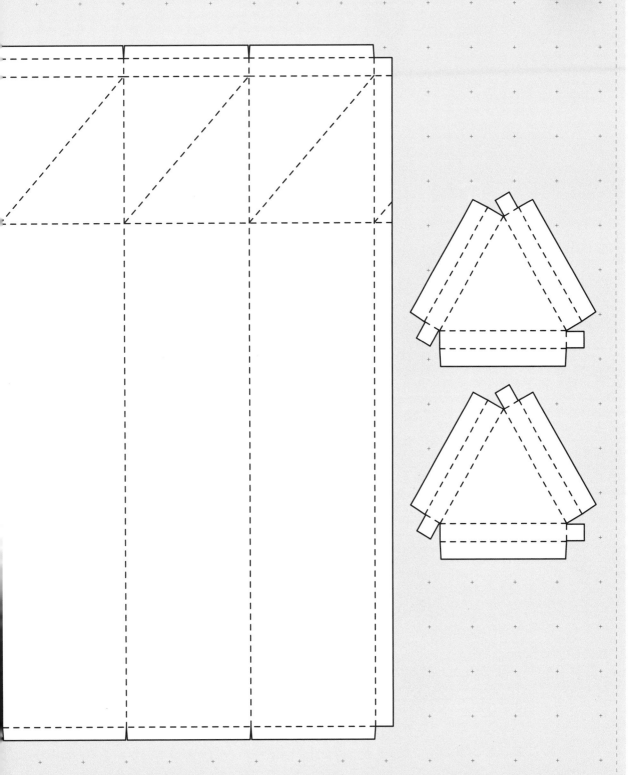

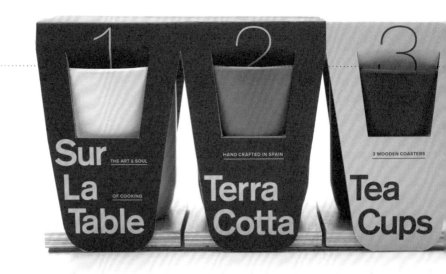

環保杯包裝

設計 │ Alireza Jajarmi

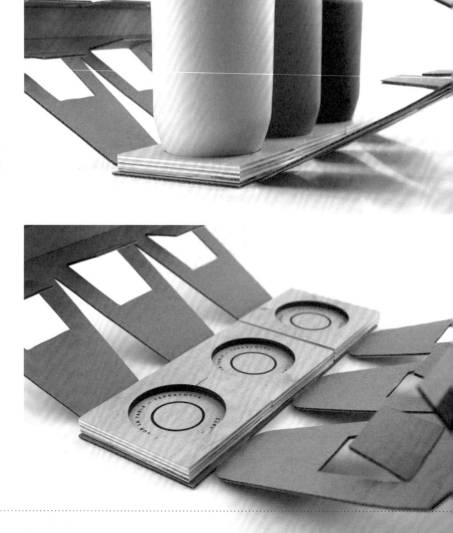

這是 Sur La Table 赤陶產品系列的概念包裝。包裝的底座是中間挖空的木質杯托，有助於穩固杯子。

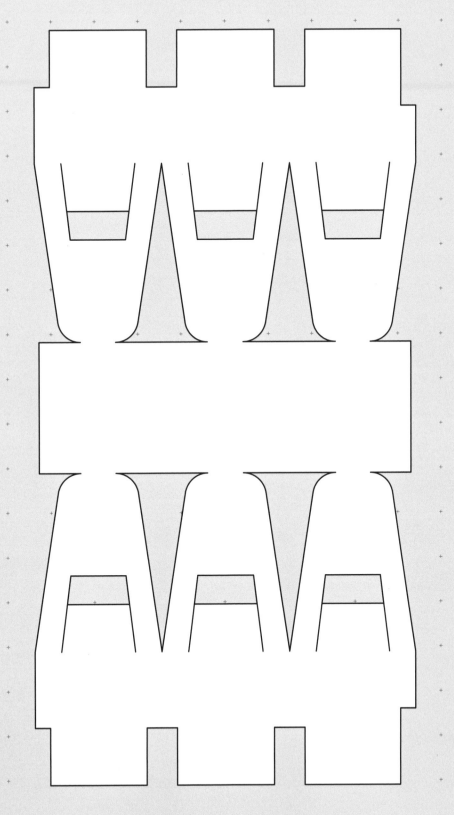

飯糰包裝

設計 | Takayuki Senzaki

日本飯糰模仿了日本聖山的形狀。這個飯糰包裝使用了飯糰外形，可以激發顧客的興趣，並讓顧客從三角形開孔處看到飯糰的新鮮程度。

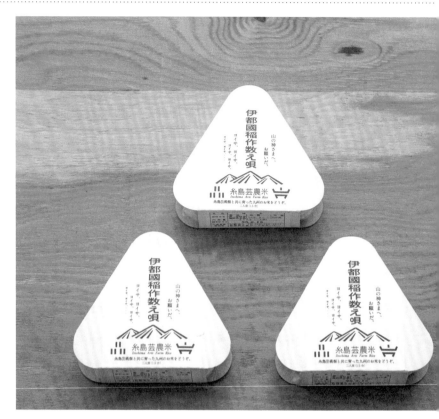

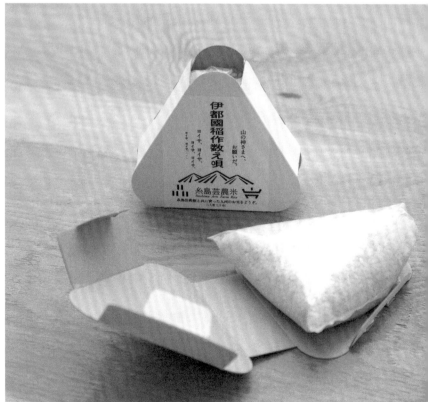

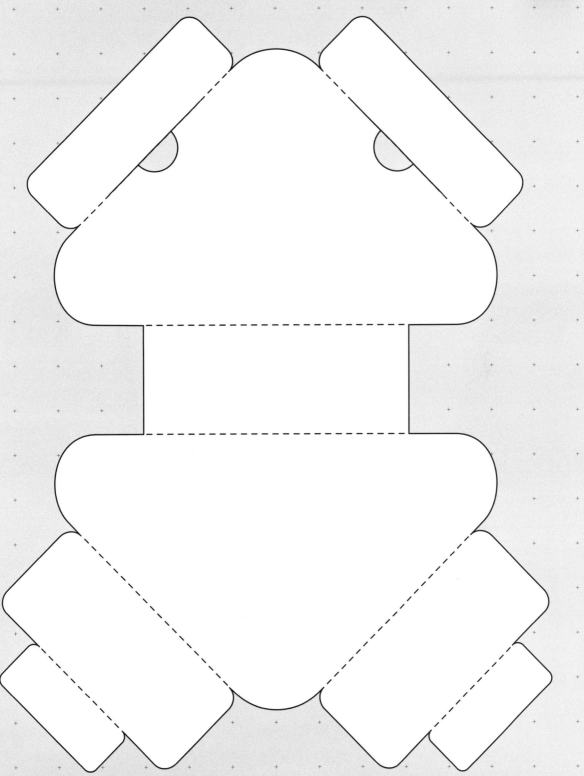

209

概念茶包裝

設計 │ Sima Boyko

普羅旺斯式的裝飾風格奠定了此款包裝設計的基調。作為禮品,該包裝的結構經過精心設計,除了放置茶包外還可以放一些糖果。

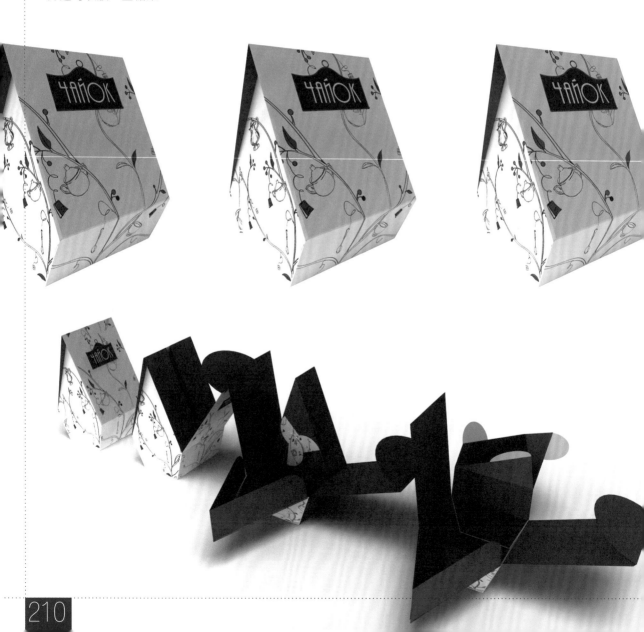

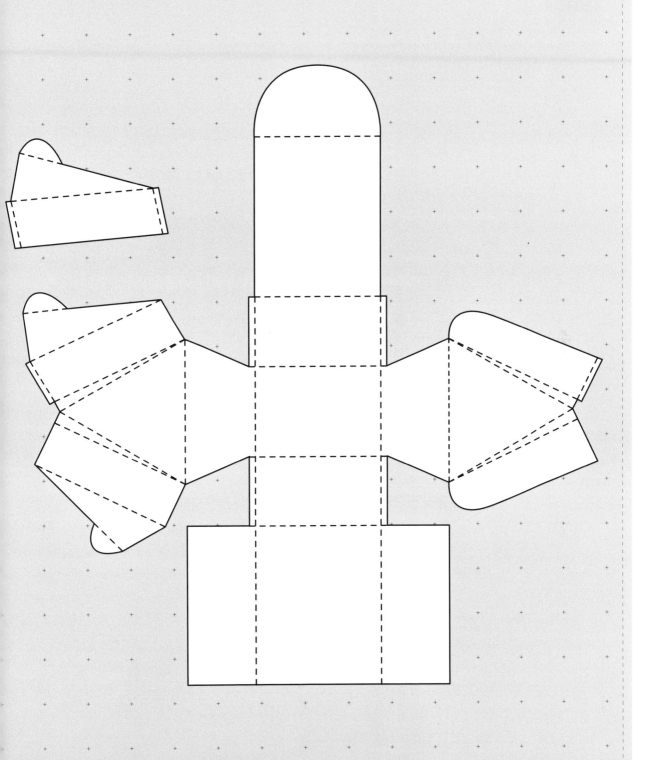

Liquivée
美容飲品包裝

設計 | Kissmiklos

這個包裝為了贏得女性的歡心，採用了優雅、時尚的設計風格，力圖讓這些美容維生素飲品成為女士們化妝盒裡的一員。

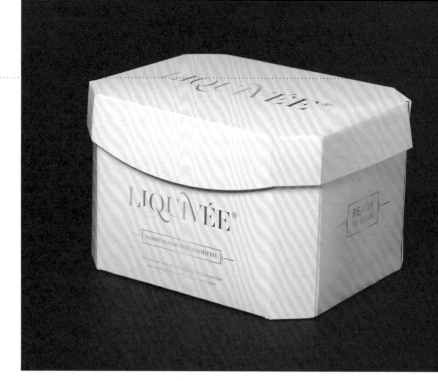

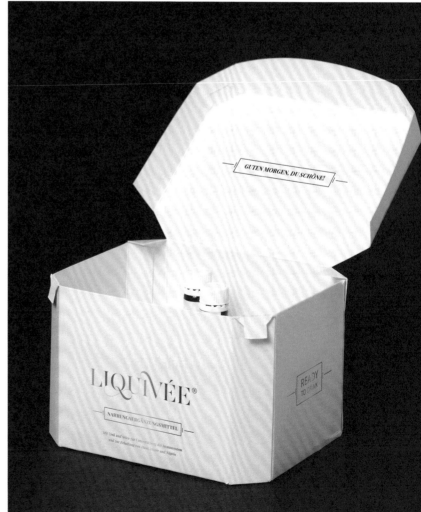

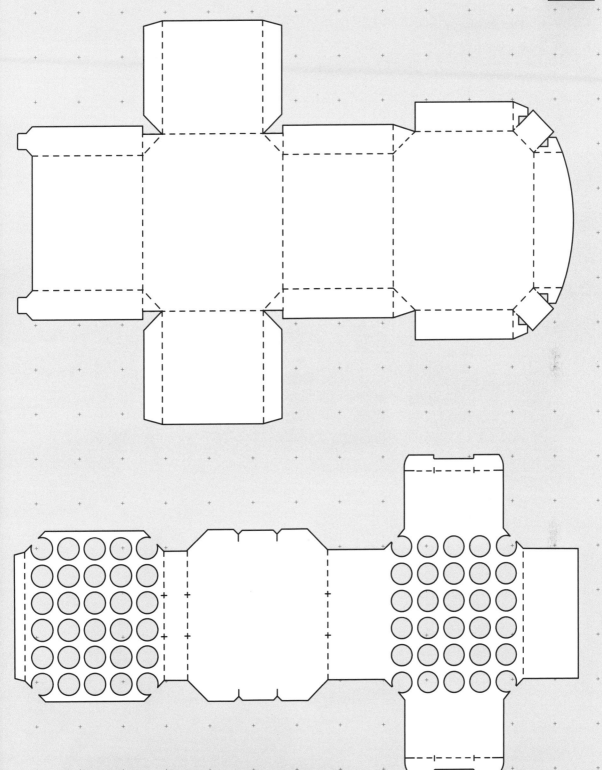

環保油漆刷包裝

設計｜Saerona Shin

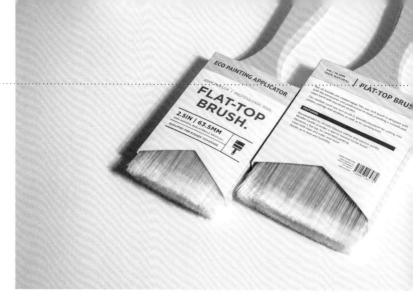

該概念的靈感來自建築師 John Pawson 的極簡手法。設計師為產品選擇了更高端和輕便的包裝，對創新結構的關注同時也表達出建築師對藝術與設計基本原則的反思。

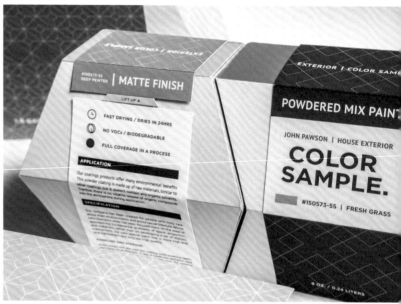

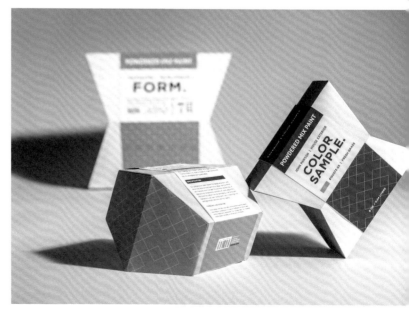

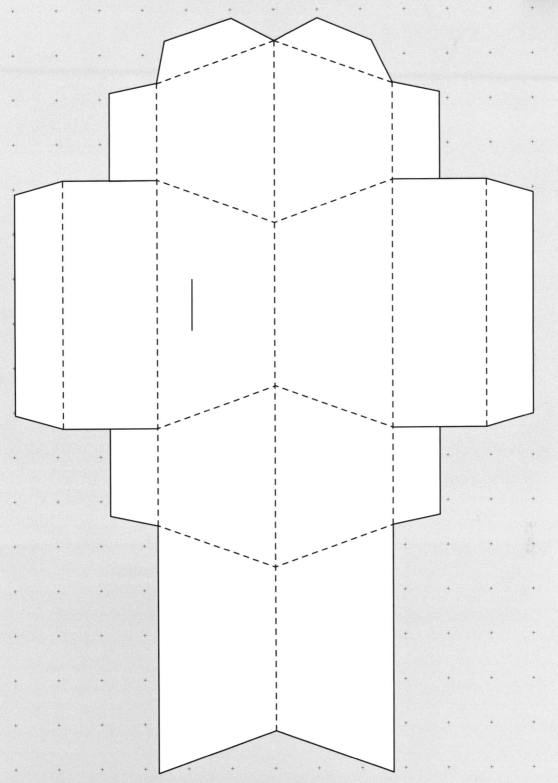

Ambrosio 糖果包裝

設計｜Koval Lidiia

這是一款低調而簡潔的糖果包裝。橄欖球形的糖果透過透明的稜面清晰可見，並與有稜角的包裝外殼形成鮮明有趣的對比。包裝上的紅色圓形貼紙標示出包裝的開口處。

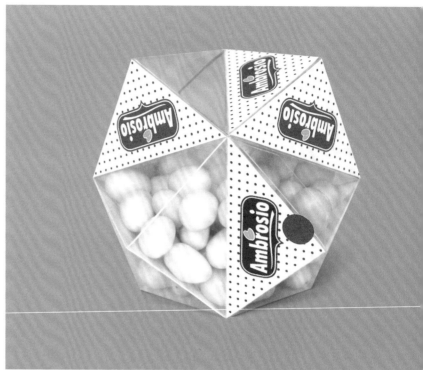

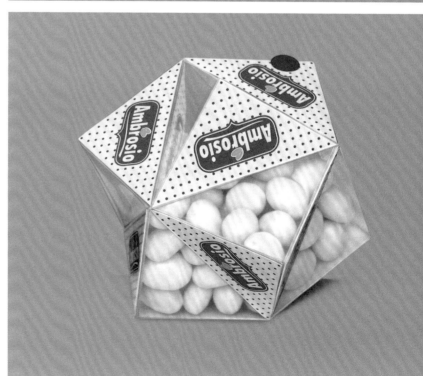

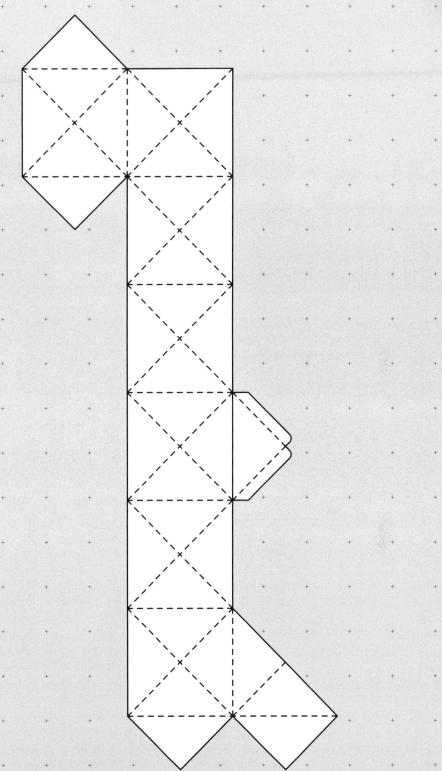

Covert 時尚品牌包裝

設計｜Andrea Cortes, Andrea Garza, Karla León, Arturo Soto, Denisse Carrillo

Covert 是一個高級時尚品牌。三角形的包裝設計源於該品牌的沙漏商標，其獨特的形態屬性可以讓人印象深刻。另外，包裝上的標籤能夠讓顧客迫不及待地想知道品牌所傳達的「秘密」訊息。

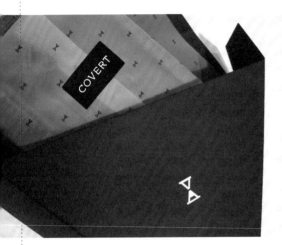

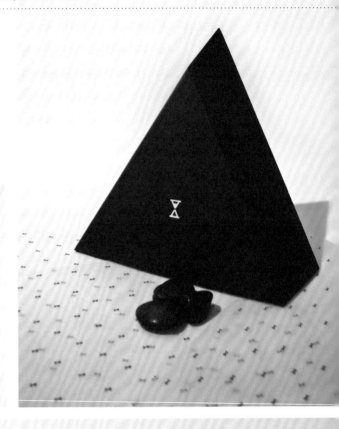

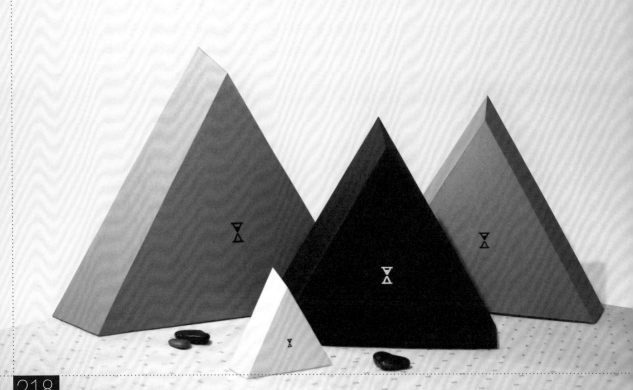

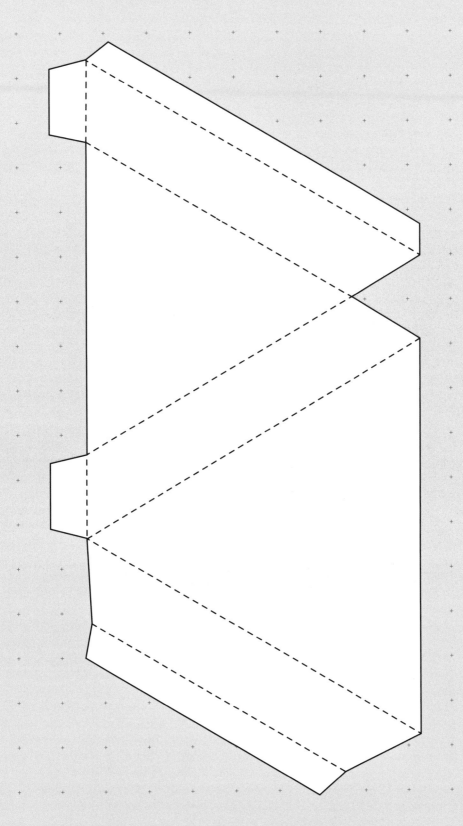

橡皮筋包裝

設計 | Ric Bixter

橡皮筋是賣場常見的物品，該包裝旨在為這種平凡無奇的物品賦予新生命。盒子的獨特造型讓它看起來像是被橡皮筋勒緊，從而透露出產品的強韌性。

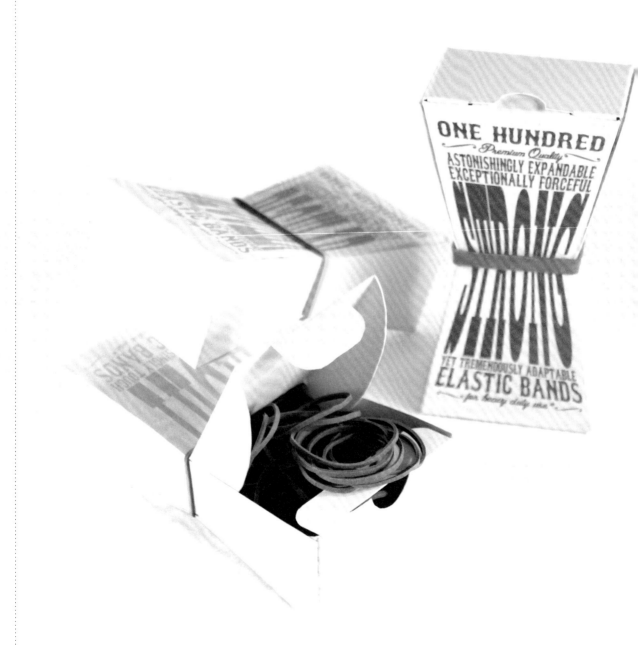

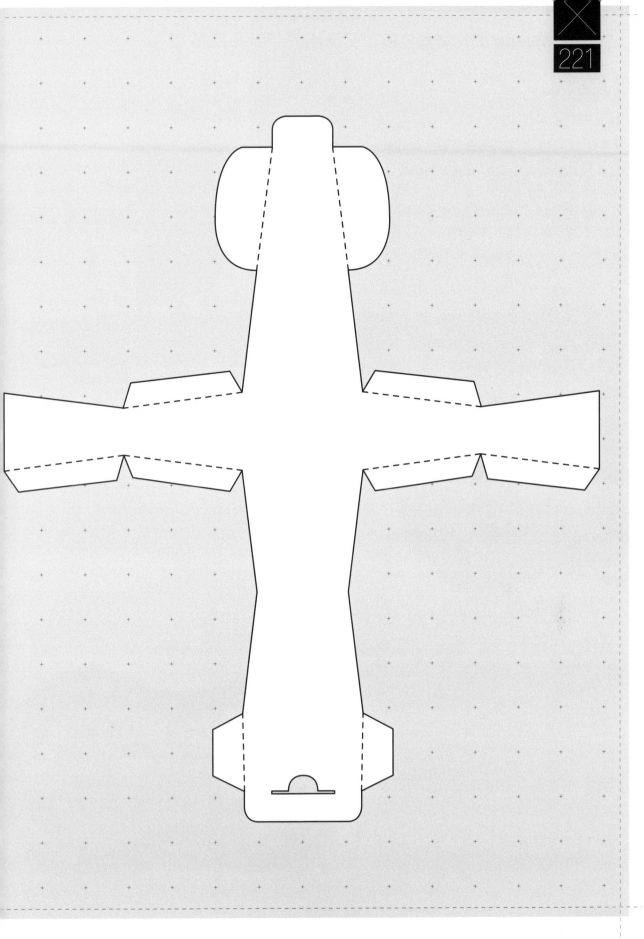

First Spoon 嬰兒餐具包裝

設計｜Takayuki Senzaki

First Spoon 是為嬰兒設計的一份特別的餐具，適合他們在斷奶後第一次使用。包裝可訂製，裡面放著一個勺子和一個形狀像母親子宮的小碗。

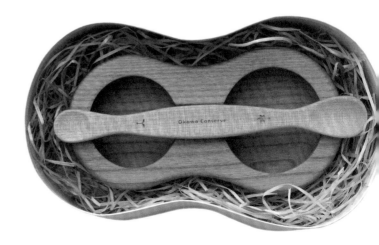

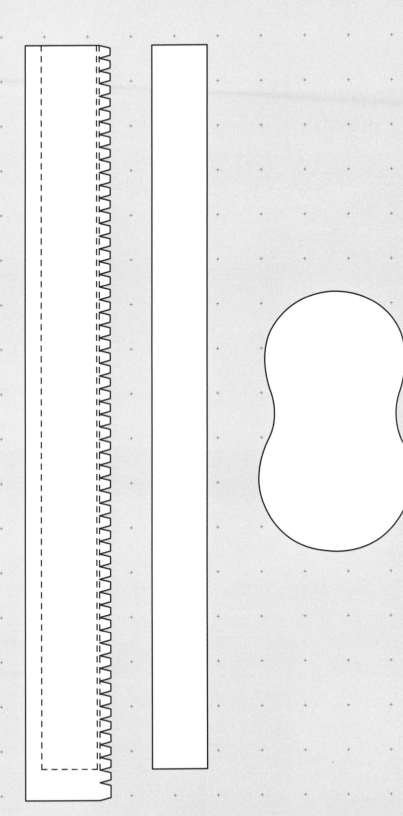

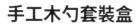

手工木勺套裝盒

設計 | Takayuki Senzaki

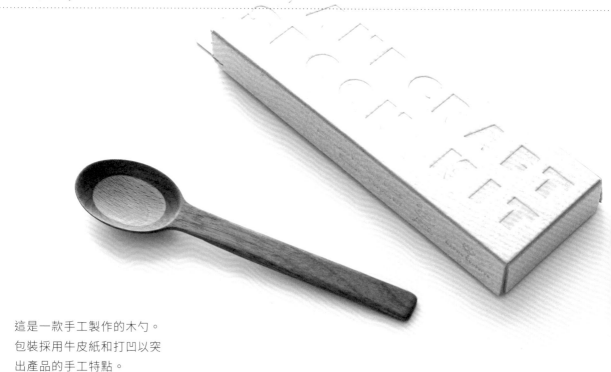

這是一款手工製作的木勺。
包裝採用牛皮紙和打凹以突
出產品的手工特點。

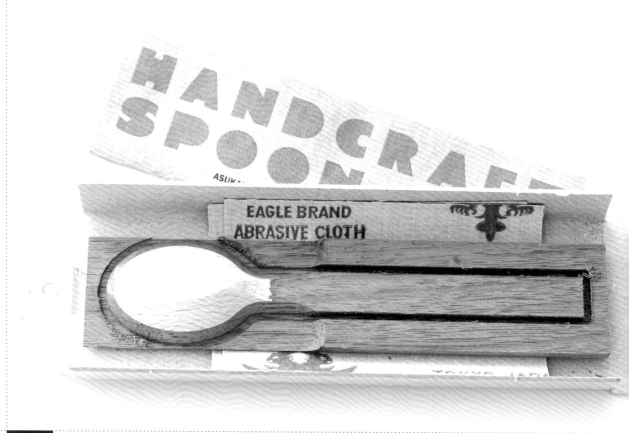

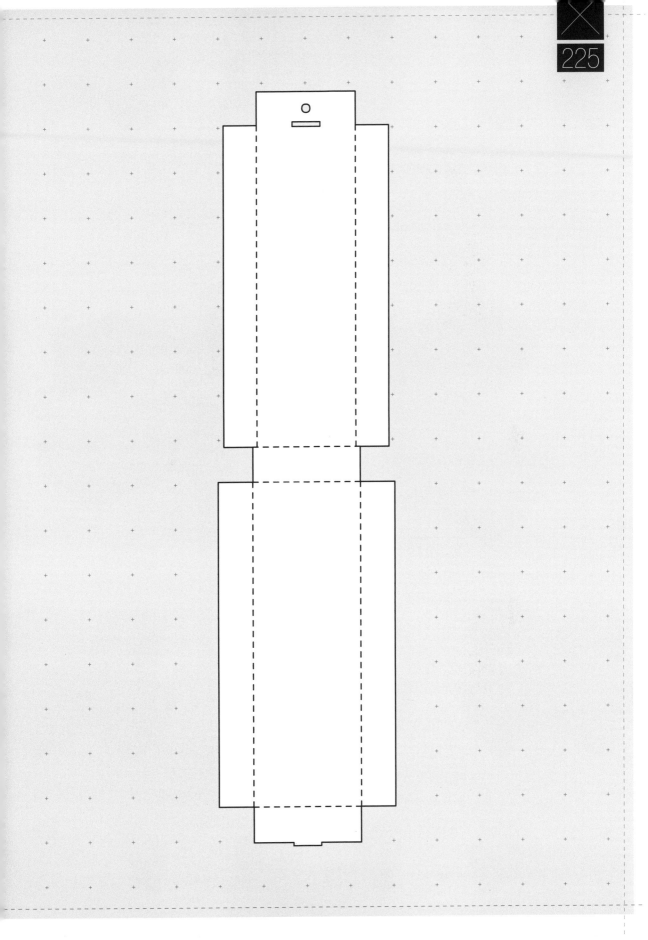

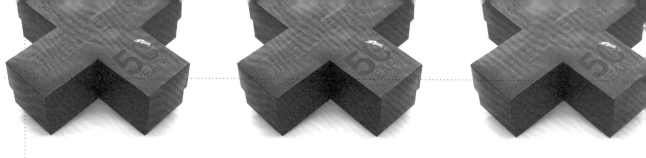

Helvetica 字體 50 週年紀念盒

設計 │ Nuno Picolo d'Almeida

這是為 Helvetica 字體設計的一款限量版包裝，旨在慶祝該字體誕生 50 週年。設計靈感源於瑞士十字以及簡潔的瑞士風格。

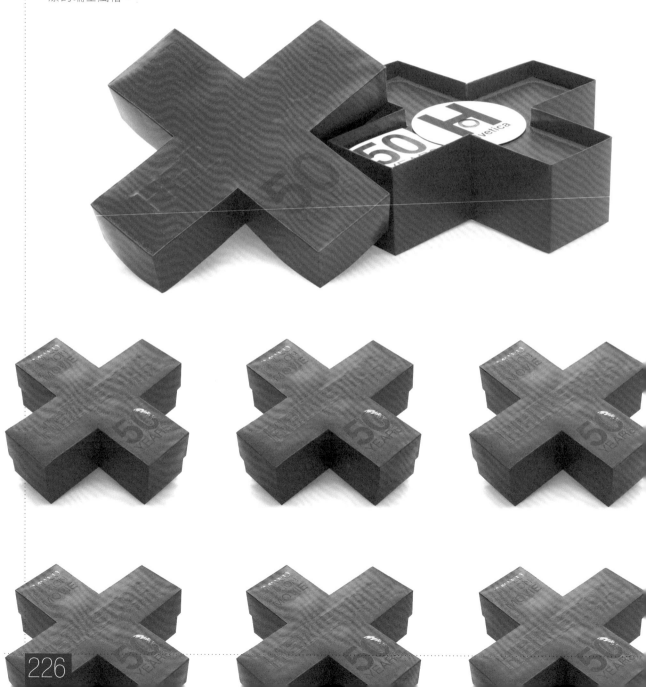

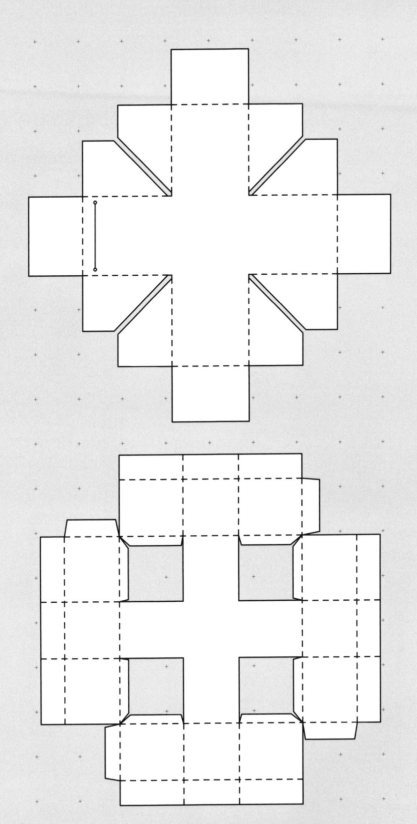

Gorget 酒瓶包裝

設計｜Natalia Wysocka

「Gorget」這個詞有兩種意思，一是「頸甲」，二是「中世紀的婦女頭巾」。設計師希望設計一款既像頸甲那樣具有保護性又像婦女頭巾那樣具有裝飾性的包裝。

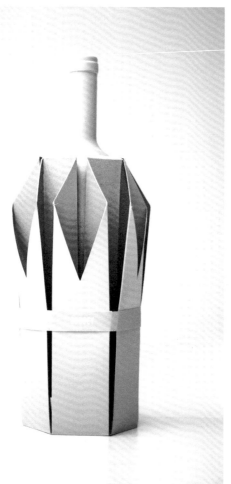

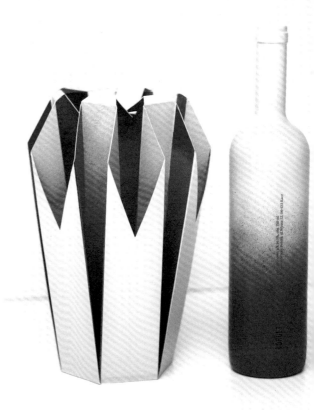

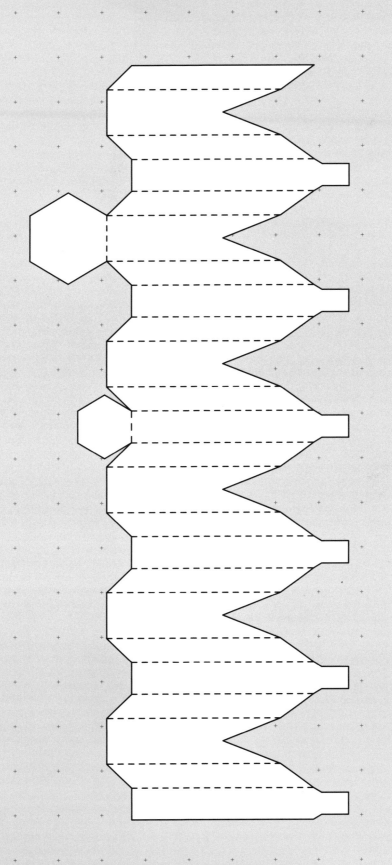

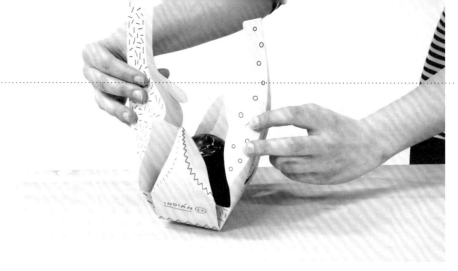

甜點包裝

設計｜Karolína Fardová

這是為捷克甜點 Indiánek
設計的一款包裝。盒子雖
由一張可回收紙製成，但
結構非常牢固，可以保護
裡面鬆軟的甜點。

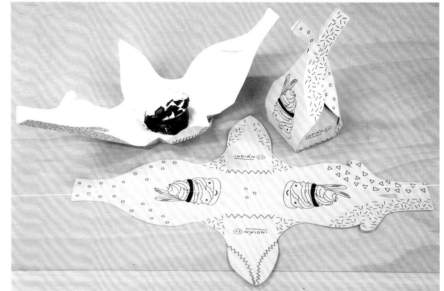

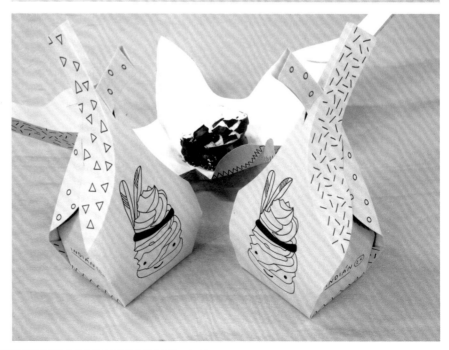

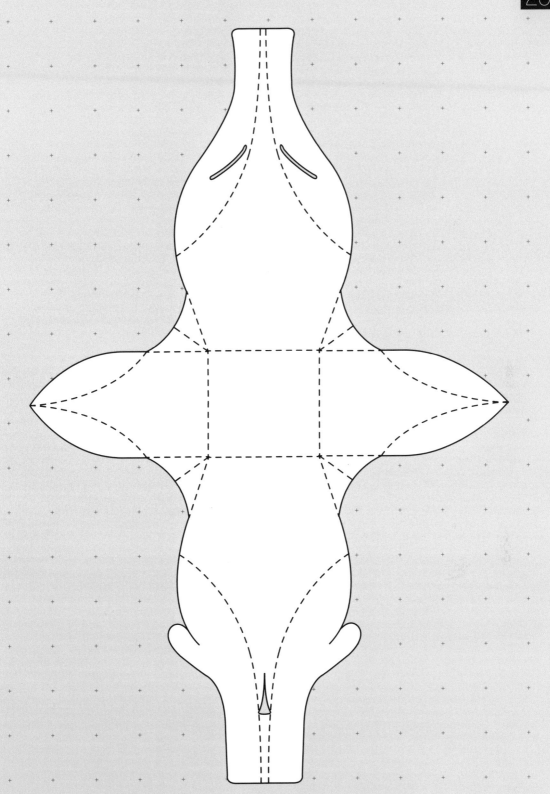

Domov 酒包裝

設計｜Rudolf Vychovalý

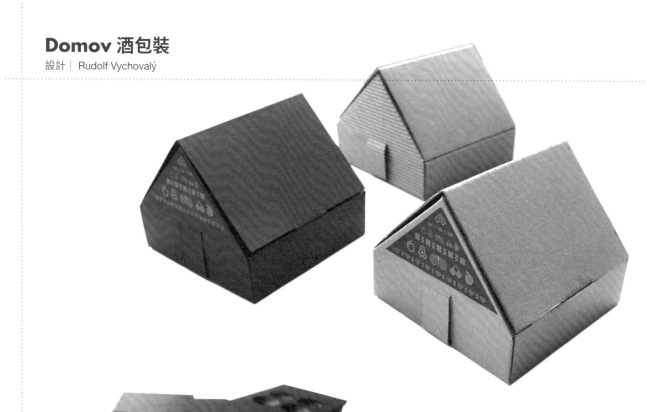

Domov 在斯洛伐克語中意為「家」，具有濃厚的傳統意義。設計師的初衷是設計一款生日禮物或週年紀念禮物包裝。用來裝酒的玻璃罐和房子形狀的盒子給產品增添了一種家庭自製的格調。

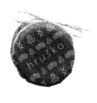

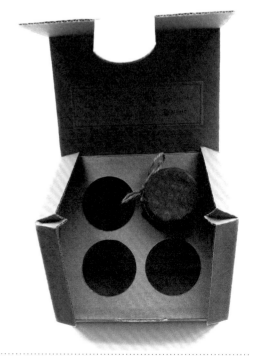

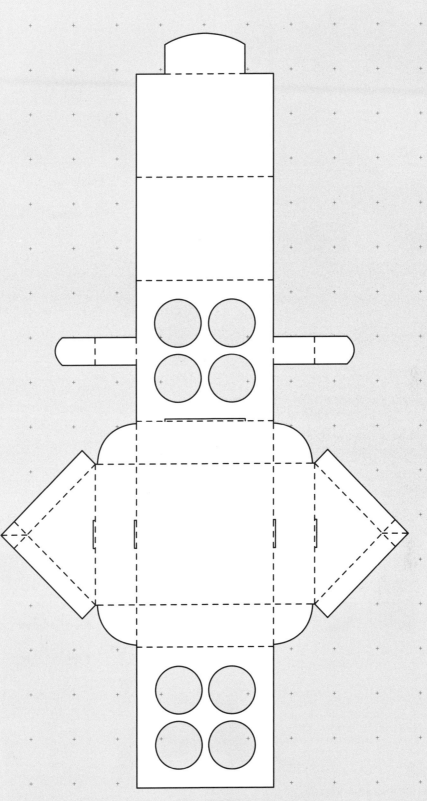

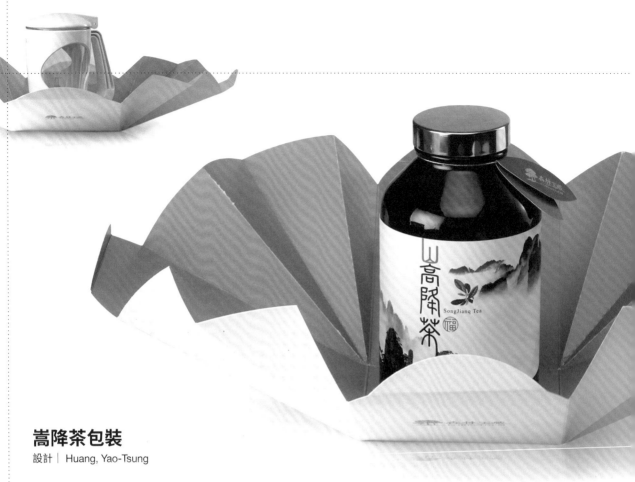

嵩降茶包裝

設計｜Huang, Yao-Tsung

結合產品天然種植的特點，該包裝設
計從禪道中汲取靈感。中國傳統山水
畫的圖案以及像荷葉般展開的結構給
顧客帶來了一種非凡的體驗。

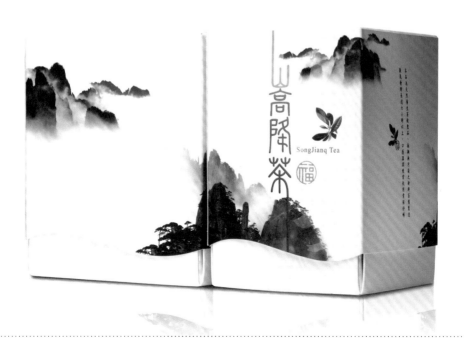

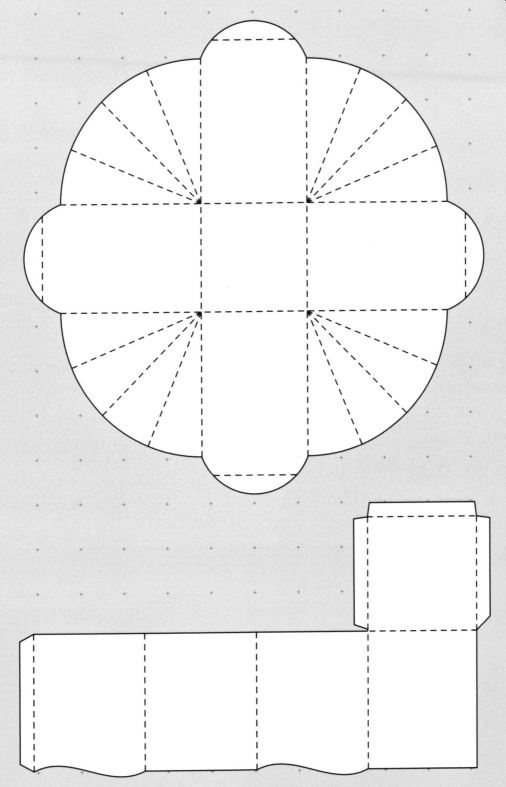

紙巾盒

設計｜Natalia Wysocka

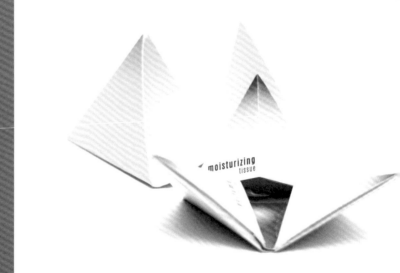

金字塔形的包裝由一個外盒和一個
內盒組成，內盒裡面又有三個空間，
分別用來裝三種不同的濕紙巾，底
部的孔方便顧客抽出濕紙巾。

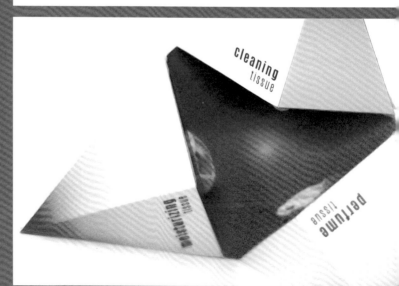

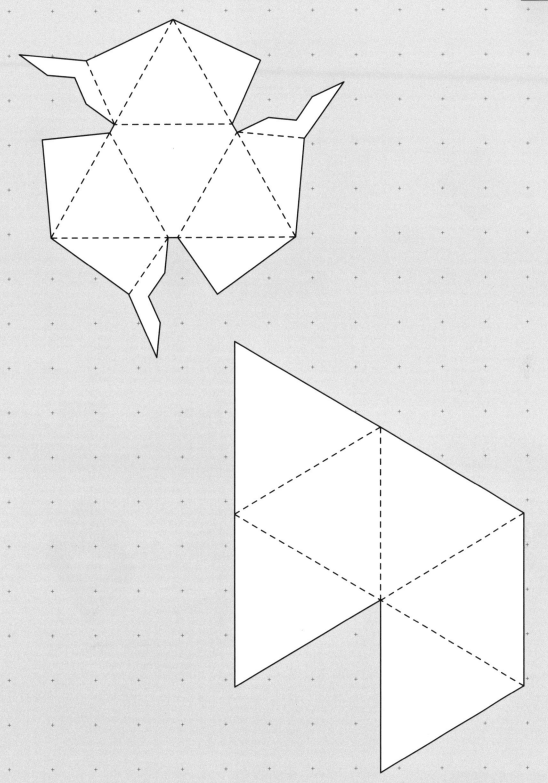

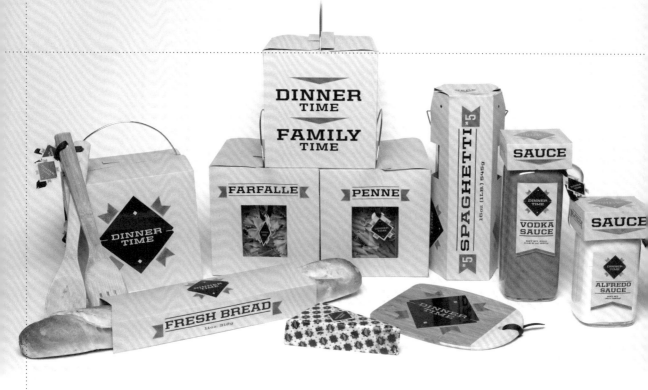

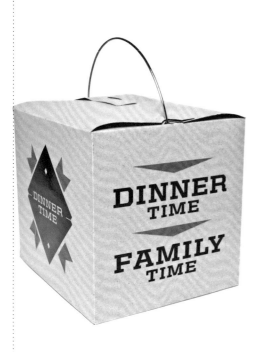

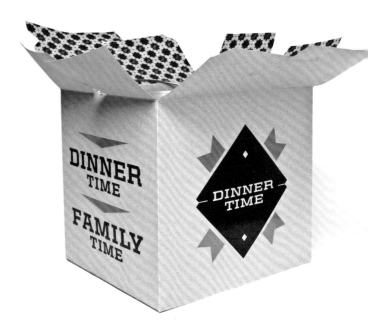

晚餐食品包裝

設計 | Dan Ogren, Kaz Ishii

該包裝獨樹一幟,打破了傳統義大利食品包裝中的義大利風格。在審美上,設計師希望透過簡約乾淨、但主題明確的設計元素來呈現家庭自製的感覺。在工藝上,該包裝主要採用網版印刷。

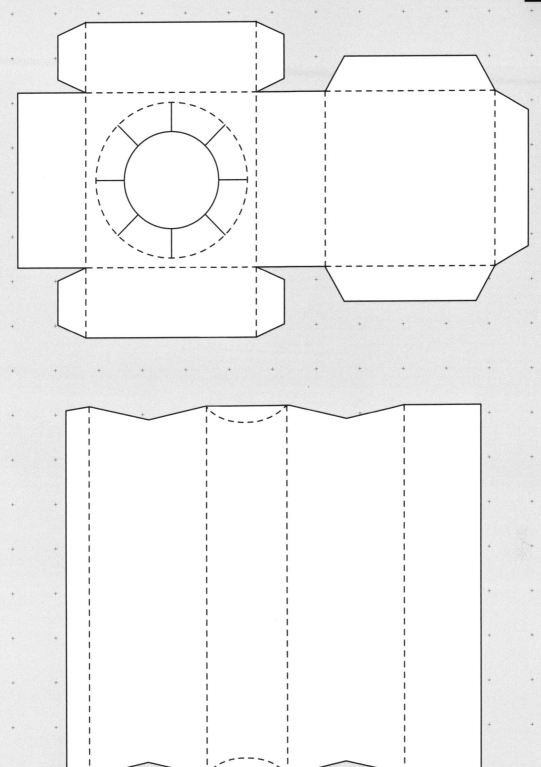

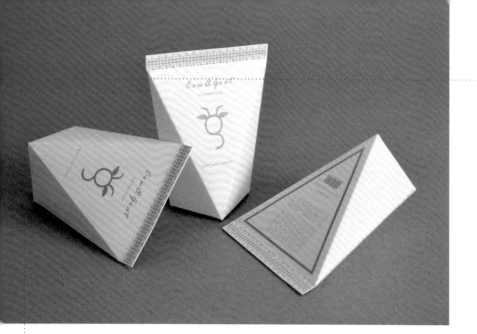

Cow & Goat
乳製品包裝

設計 │ Anisja Alurović

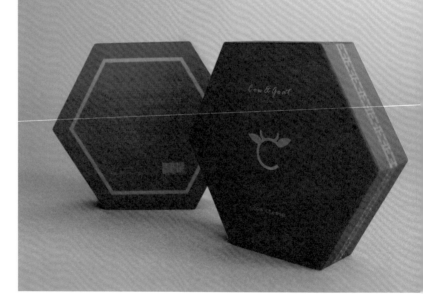

幾何化和簡約化是該包裝設計
的基調。設計師希望設計一款
讓人一見鍾情的包裝，既易於
使用，又易於閱讀。為了突出
標誌和色調，盒子的外表盡量
保持簡約乾淨。

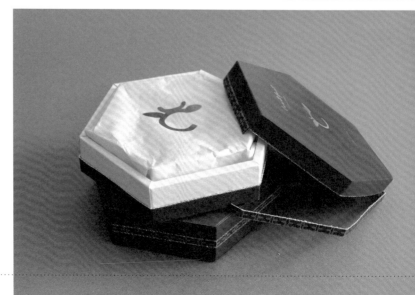

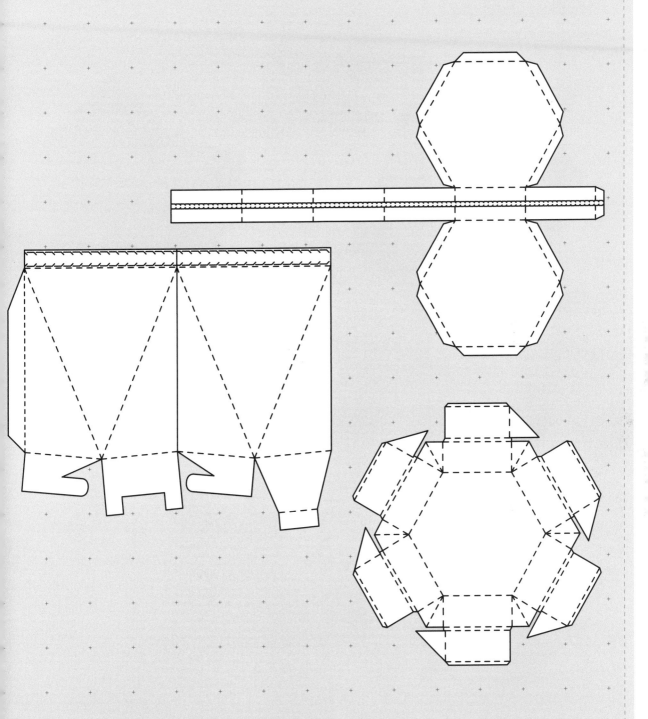

karbon 香水包裝

設計 | Anna Johansson, Nathalia Moggia, Rita Alton, Tove Alton, Linda

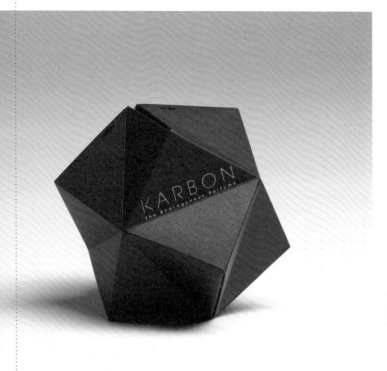

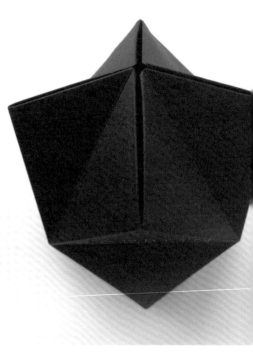

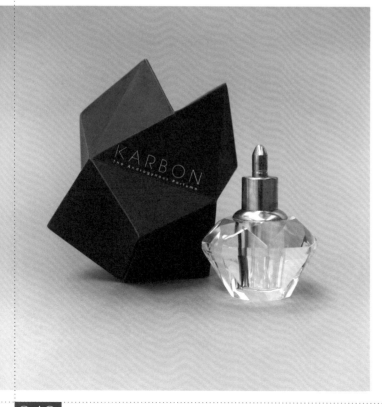

這款中性香水的包裝設計跨越了性別差異，旨在尋找生命的本質。結構簡單實用，在減少材料浪費的同時給予產品堅實的保護，同時又不乏吸引力。

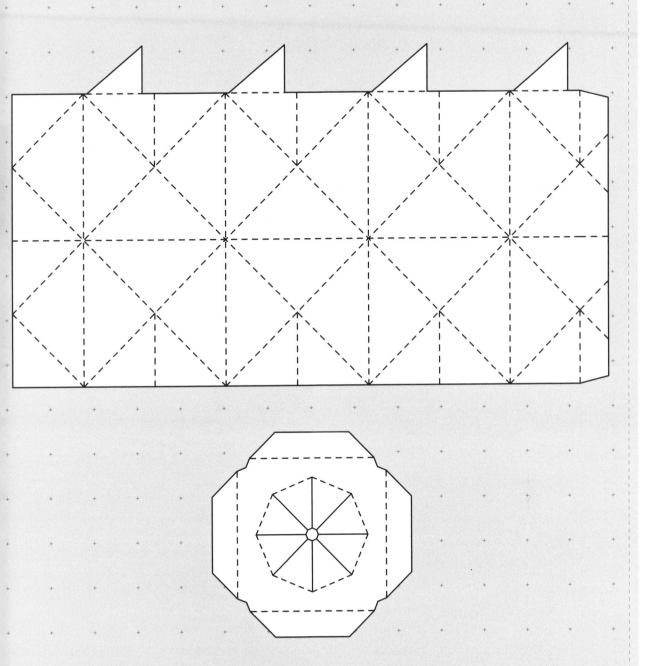

Logoplaste 牛奶盒

設計 | Ilja Klemencov

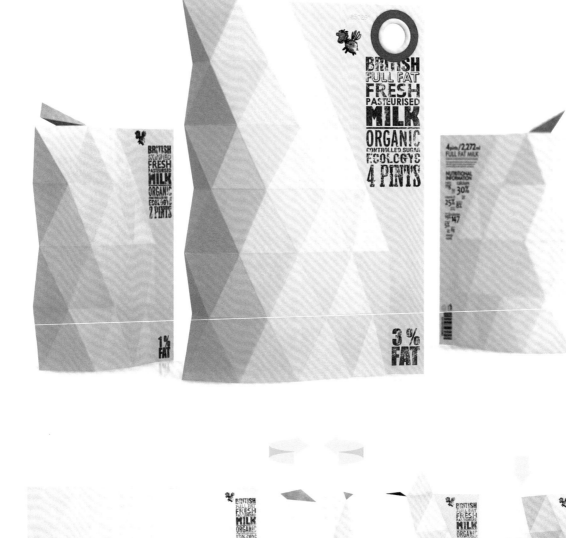

這個獨特的包裝旨在拉近與消費者的距離。平面設計上採用了印章效果和風格，外包裝上是象徵企業精神面貌的飛牛吉祥物，這些都有效地打造出具有親和力的品牌形象。

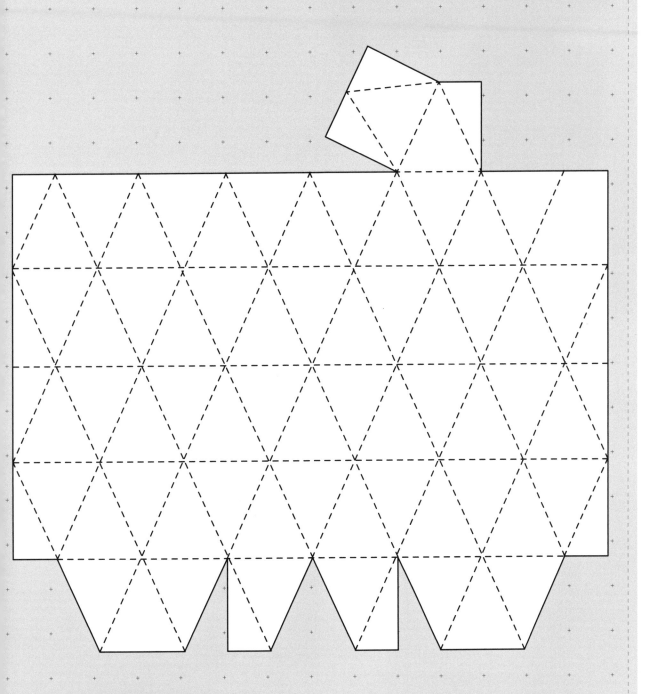

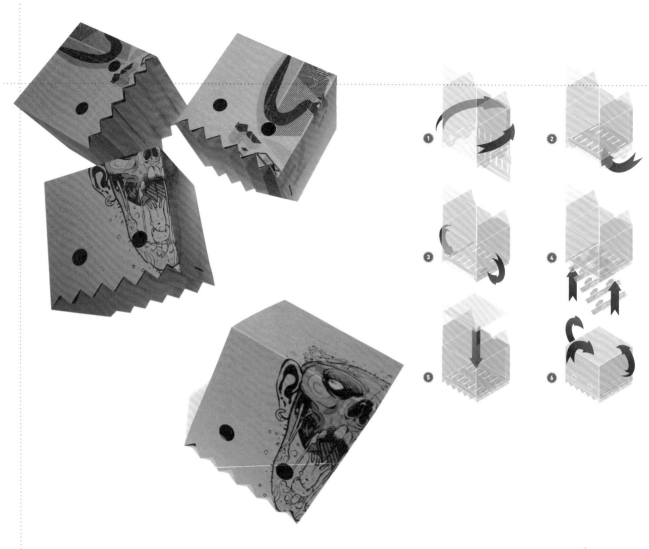

Herokid T 恤包裝盒

設計 | Andreu Zaragoza

這個包裝設計的概念是要製作一個裝 T 恤的盒子，可以成為具有裝飾性和宣傳性的元素。瓦楞紙盒無須黏合就可以組裝起來。

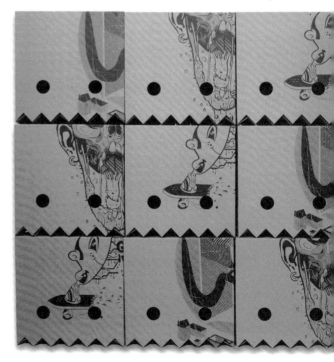

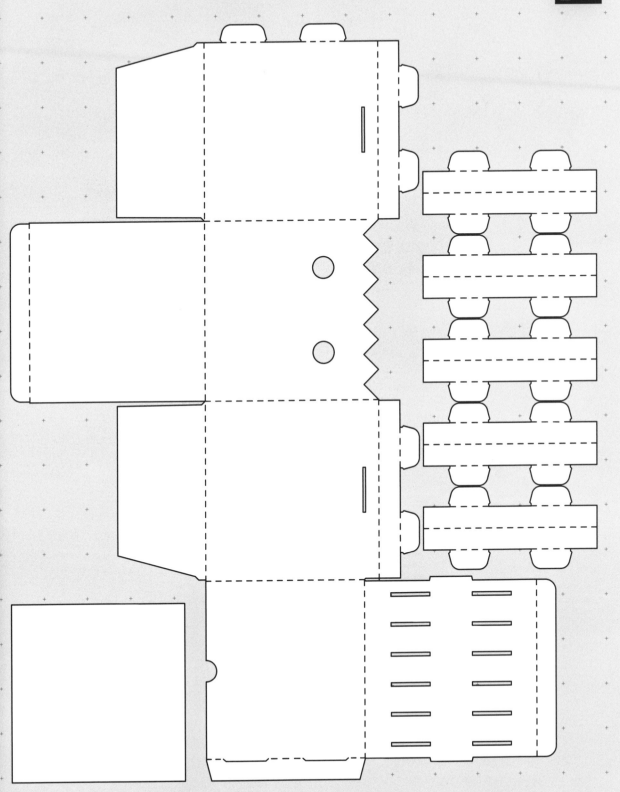

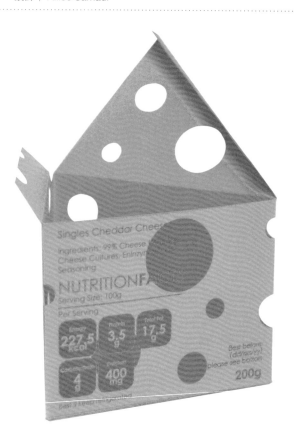

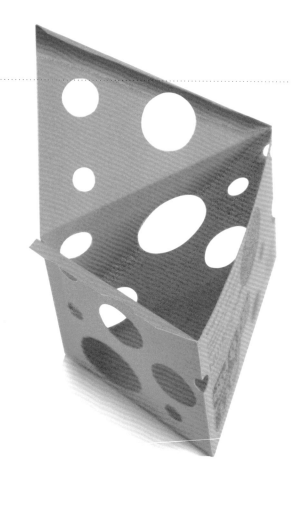

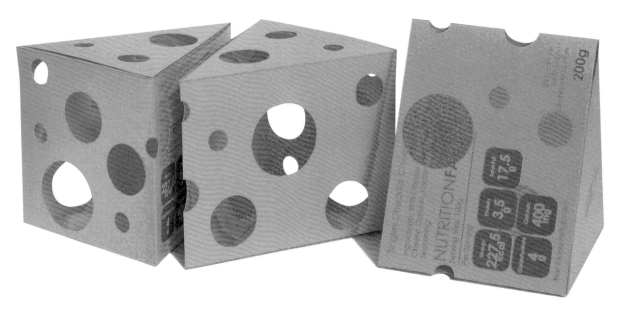

刀模裁切是打造動感包裝形象並能有效節省成本的好辦法。該瑞士起司獨特造型上有一個個像眼睛一樣的小孔，這樣的特徵成為所有起司平面設計的範本。因此該包裝設計利用刀模裁切在盒子上打洞來模仿起司的這個易於辨識的特徵。

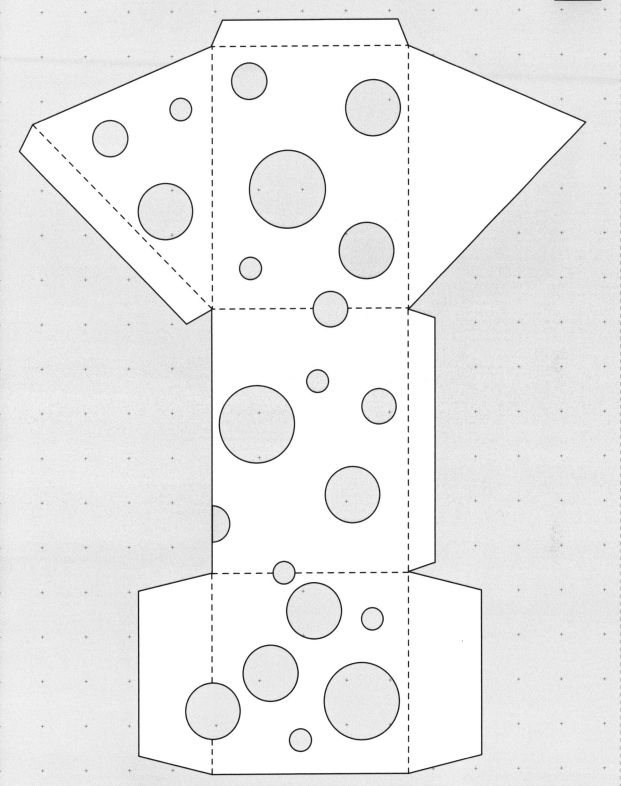

249

桌面時鐘盒

設計｜Chris Anderson

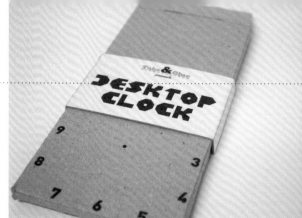

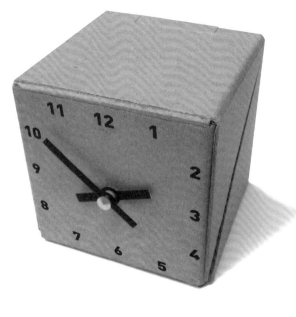

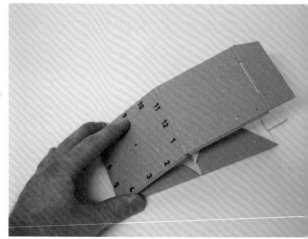

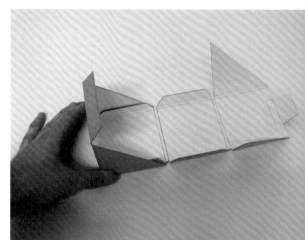

時鐘外殼作為時鐘的主體由紙板製作而成，並單獨出售。時鐘盒體是一款環保設計，使用百分之百可回收紙板。在「如何組裝你的桌面時鐘」的指引下，消費者花幾分鐘便可獲得一個獨一無二的桌面時鐘。從包裝變成一個時鐘產品，不僅美觀，也是一個支持永續設計的方式。

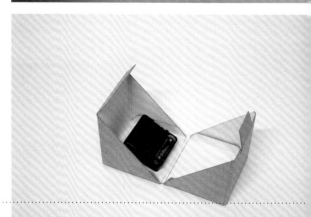

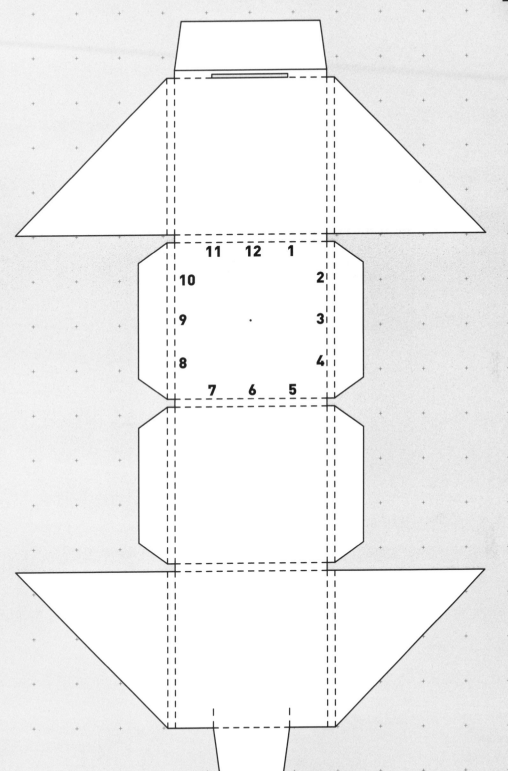

11 12 1
10 2
9 3
8 4
7 6 5

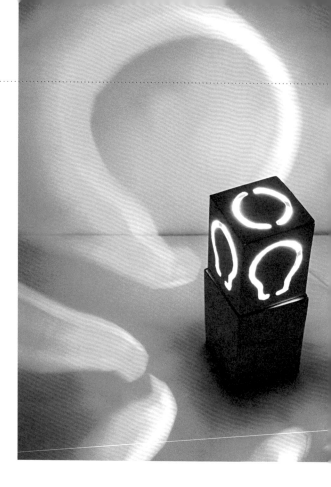

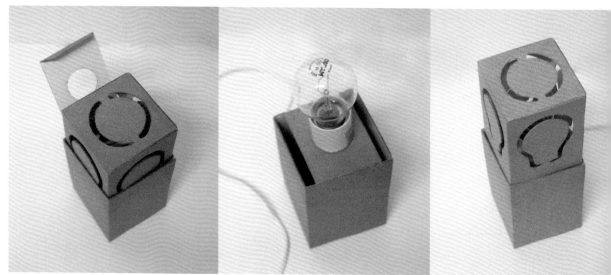

燈盒

設計 | Chris Anderson

這款燈的設計理念是強化「包裝可以是產品」的概念。它透過減少外部包裝不必要的材料，構成了一個非常獨特的包裝設計。包裝內包含完整檯燈的組裝物件以及說明書，讓包裝既是一個燈的包裝同時也可作為一個完整的檯燈燈罩，使用百分之百的再生紙板以保護環境。

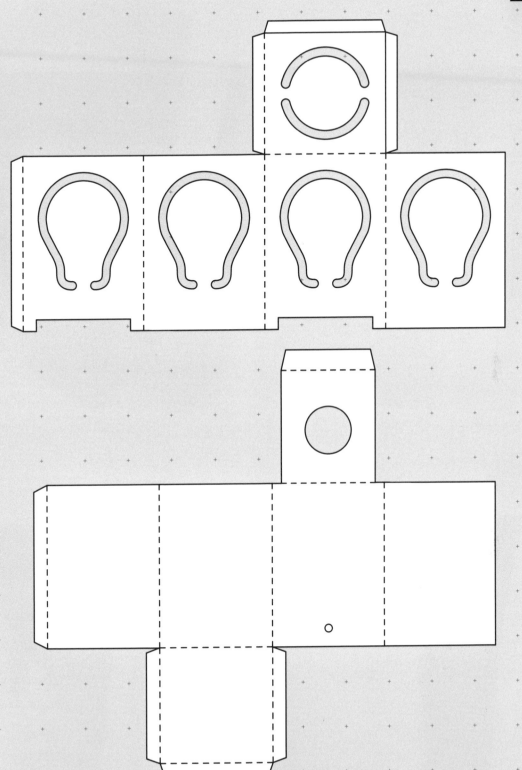

Coma 紅酒包裝

設計 | Andreu Zaragoza

這是為加泰隆尼亞的一間酒莊設計的包裝，該酒莊以高品質產品為榮，由一群年輕的釀酒師組成。該包裝設計採用了黑色硬紙板與風格大膽的白色標識。

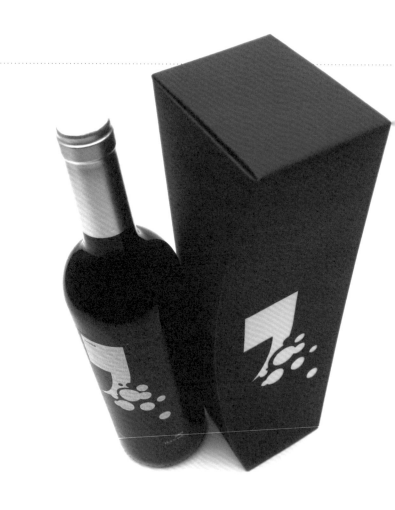

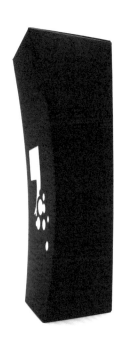

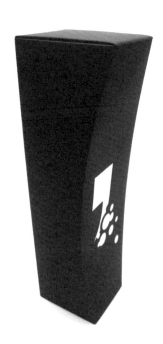

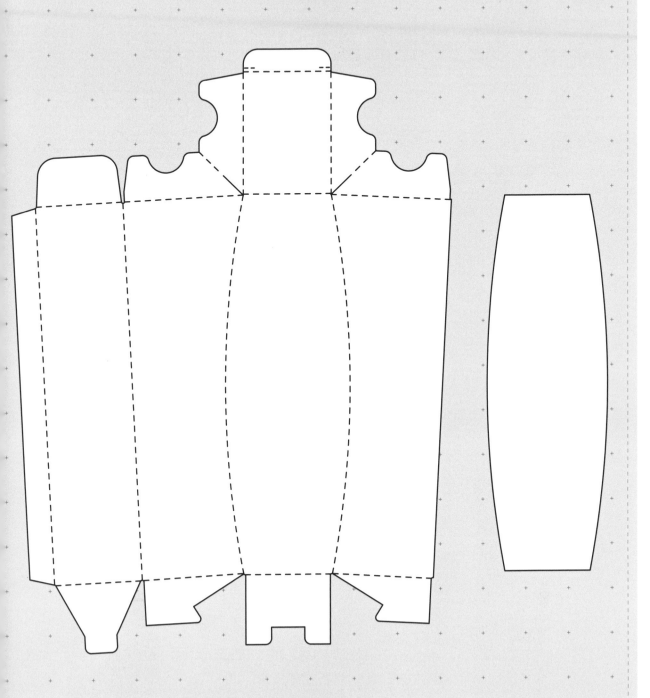

Meo 雞蛋包裝

設計｜Chi Hey Lee

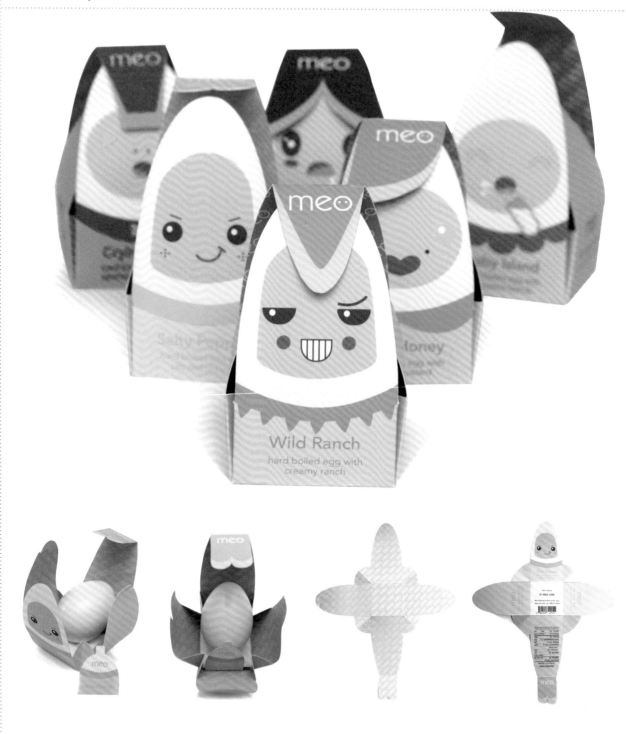

為了鼓勵小朋友吃更多的雞蛋，Meo 雞蛋包裝設計了 6 個不同的卡通形象，每一個的名字意指一種醬汁，這樣孩子可以從中選一種他們喜歡的醬汁來拌蒸蛋，吃的時候還可以跟這些可愛的卡通人物玩。

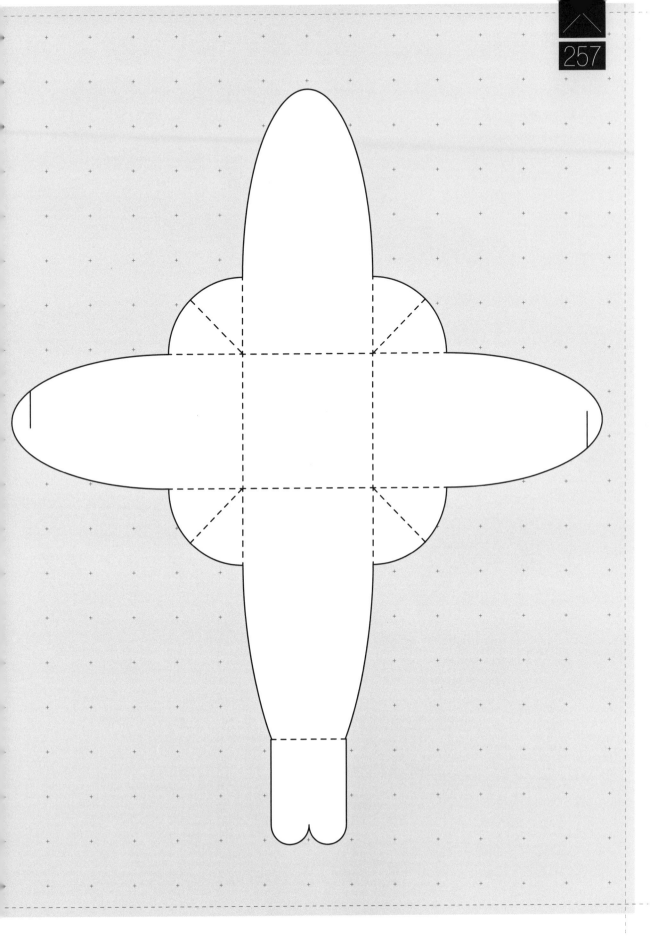

婚禮禮品包裝

設計｜Chris Trivizas

在希臘語中，「吊掛」又有結婚之意。在傳統中，當新娘的父親說：「我要將他們吊起來。」他的意思是要將新人綁到婚姻的神聖紐帶上。受此啓發，包裝包括了一條繩子和如何做一個滑結的說明書。

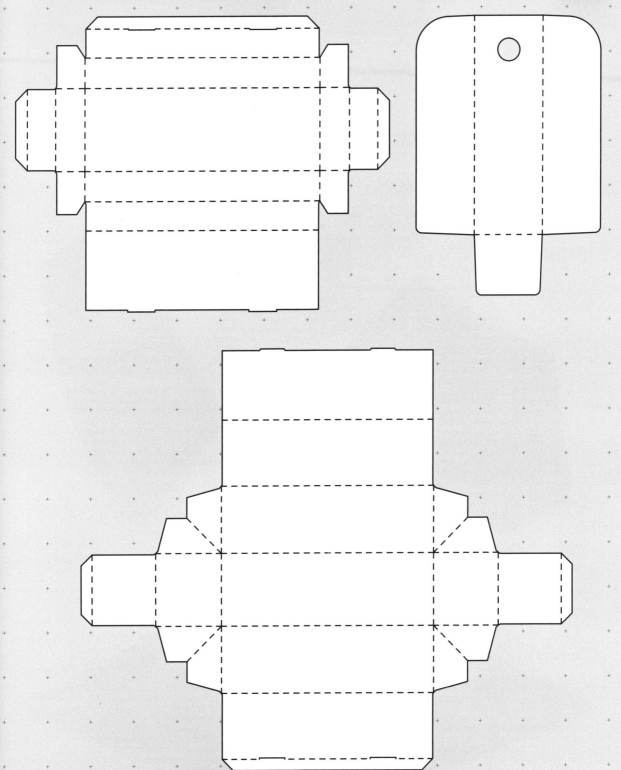

趣味蛋盒

設計｜Tristan Ostrowski

包裝不僅是一個保護產品的容器，還可
以是一種展示產品本身結構的新方式，
從而使消費者對產品產生新的認知。該
蛋盒打開一邊只取一個蛋的方式比所有
雞蛋放在一起時顯得更珍貴，有助於消
費者對雞蛋產生更強烈的情感反應。為
降低成本和便於製作，包裝由單張卡紙
組成，免去上膠和其他製作過程。

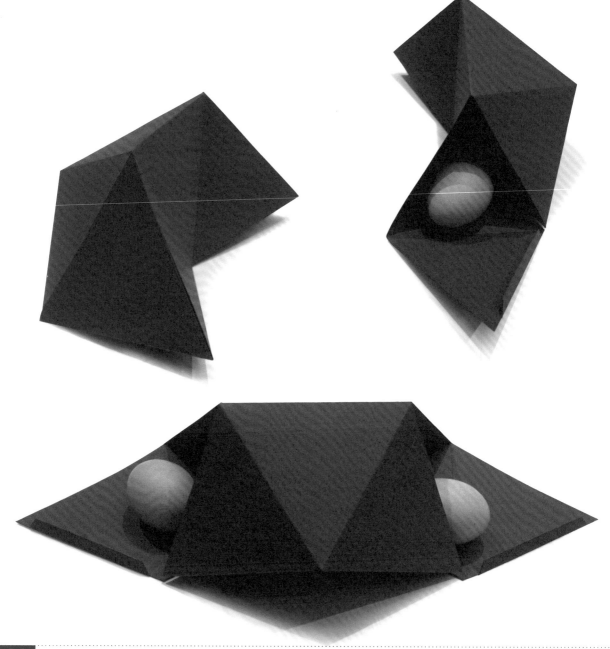

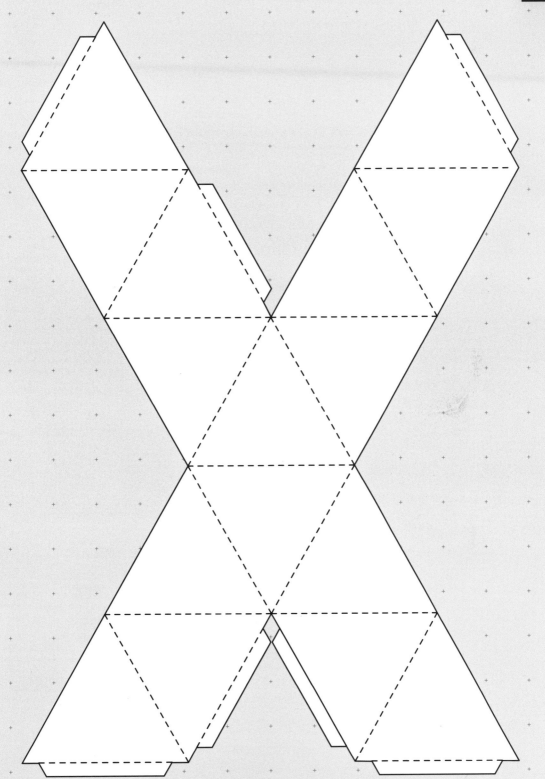

速凍巧克力包裝

設計｜Janet Feldman, Amanda Dennelly

人生就像一盒巧克力，這裡面少不了 Chozen 的速凍巧克力。其優雅的包裝造型模仿折疊的雪花，讓這份甜蜜更為精美。

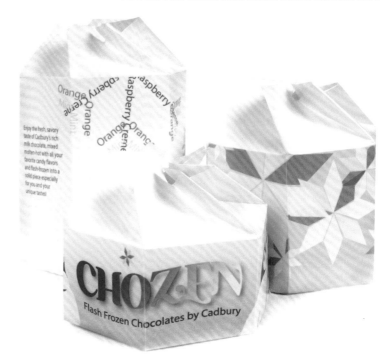

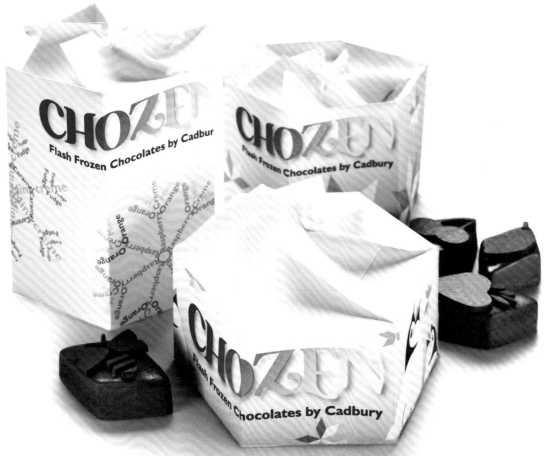

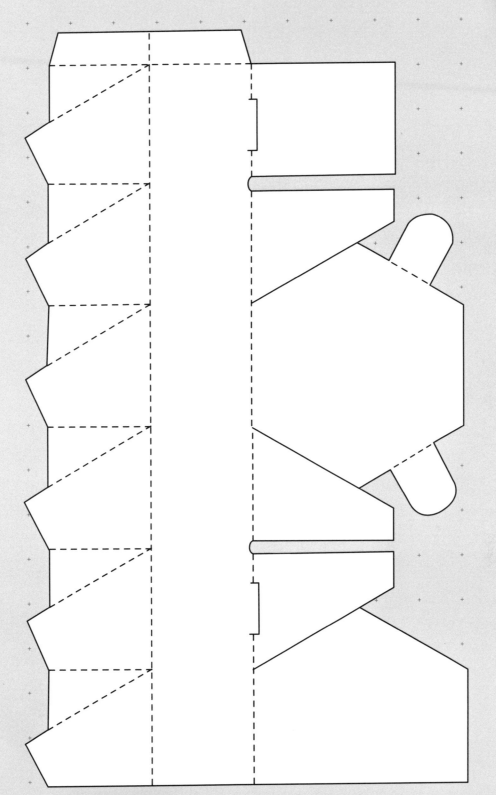

針線盒

設計 | Juliana Ker

作為品牌宣傳活動的一部分，這個針線盒結合了幸福工廠品牌形象，包裝設計獨特。盒子的造型模仿幸福工廠，同時也涵蓋了針線盒的基本特徵。為了加深品牌形象，裡面每件物品在設計上遵循統一的美學特點、圖案和用色。

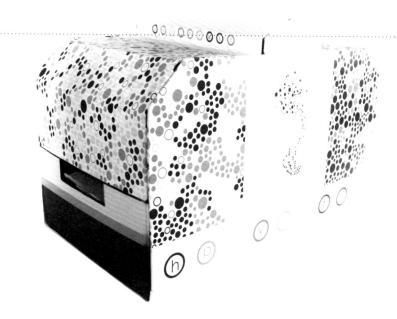

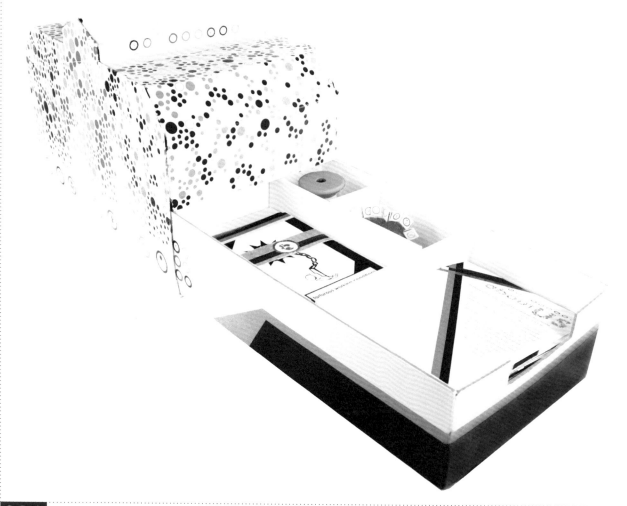

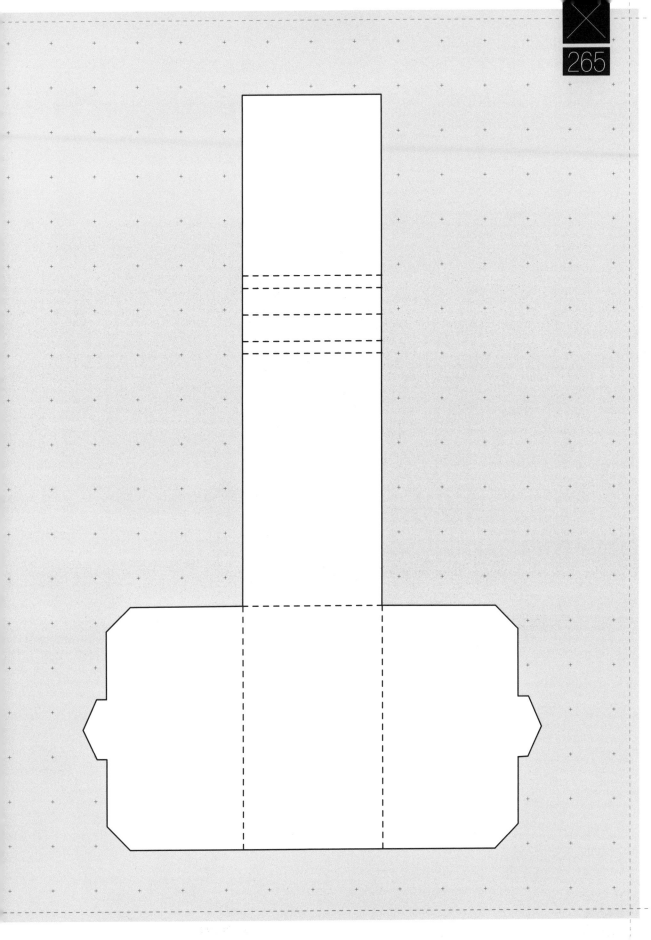

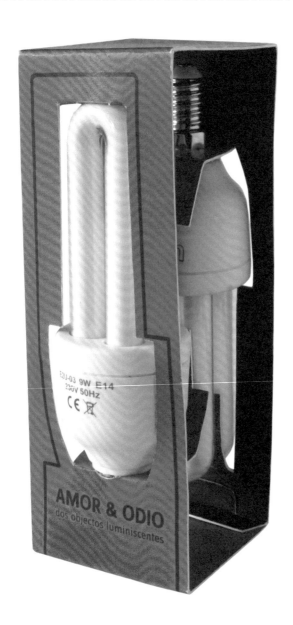

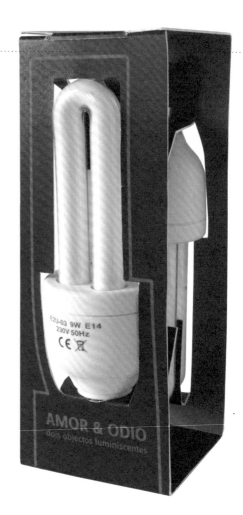

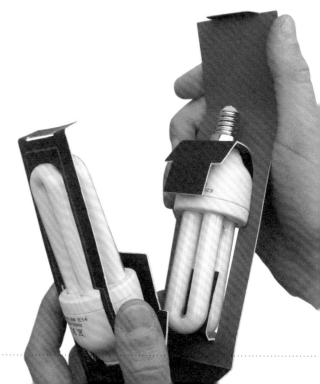

這個包裝設計好玩的地方在於它把裝載
的兩盞燈泡作為兩個對立面巧妙地連結
起來。兩盞燈泡雖然在同一個包裝裡面，
但是互不接觸。整個包裝由一張紙構成，
但用了兩種對比的顏色來反映主題。

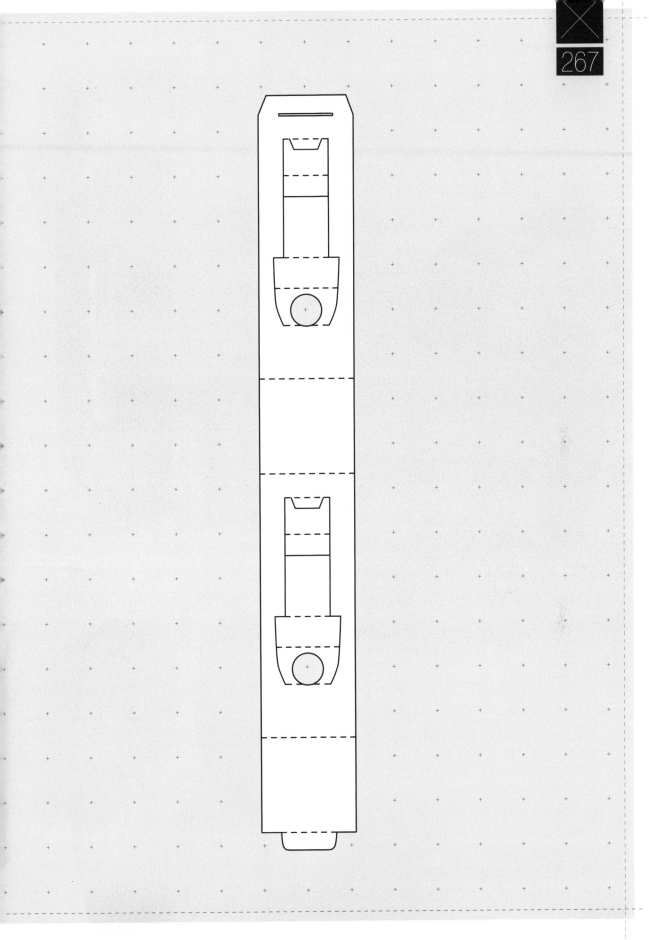

Milchring 儲存盒
設計 | Gerlinde Gruber

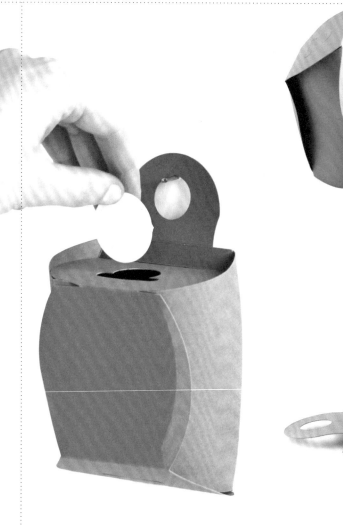

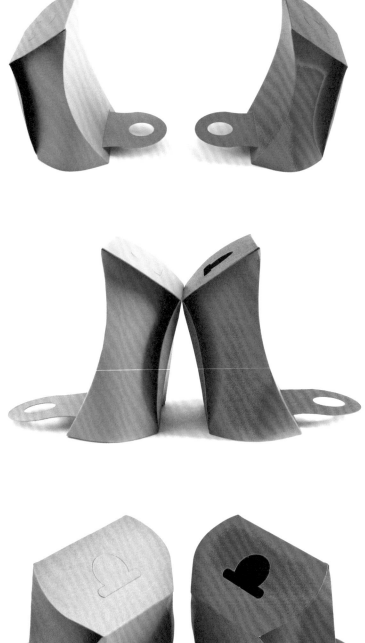

這個紙盒是為奧地利牛奶製造商組織的社區捐款宣傳活動所設計的，因應時下流行的牛奶瓶封膜收集潮流，設計了這個有趣的封膜儲存盒，它能裝大概 70 張紙。在結構上不需要使用膠水黏合，只需要折疊即可成形。它可以豎著放，也可以掛在牆上，讓收集變得更具吸引力。

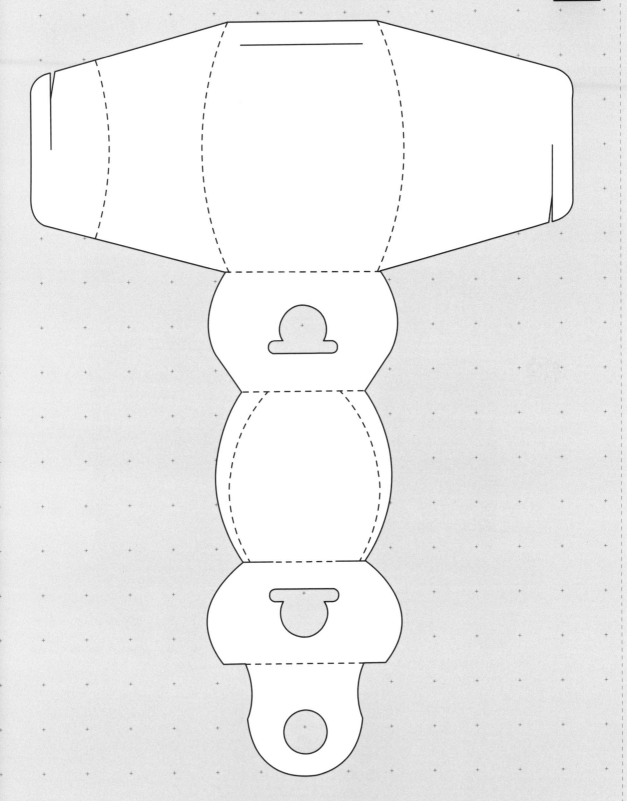

170 Fahrenheit 茶葉盒

設計｜Karen Kum

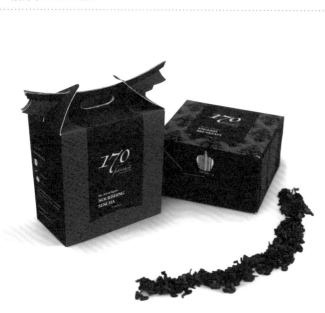

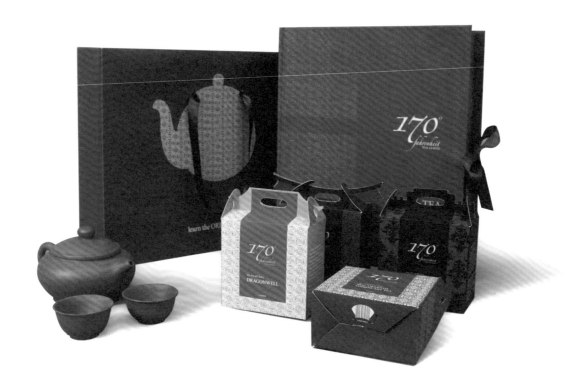

這個茶葉系列代表了三個地區的茶飲傳統文化：中國、日本和英國。中國茶以龍井茶為代表，日本茶以滋補仙茶為代表，英國以英式早餐茶為代表。而作為補充這三者的第四種茶其名為「優雅的藝術」，即紅莧菜茉莉花茶。包裝傳達每個不同產品的地域文化，每個盒子的平面設計都反映出不同國家的建築和茶文化歷史。放置四種茶的大禮盒設計成一本書的樣子，意在提醒顧客關注茶文化本身的歷史。

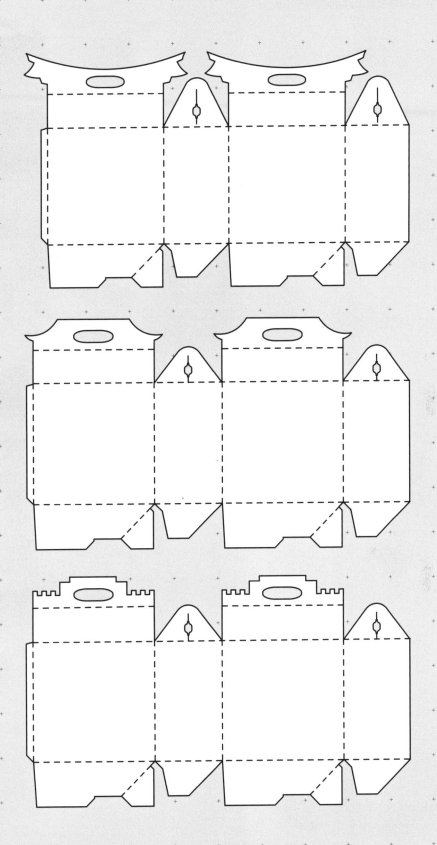

Esteck 30STK 智力遊戲包裝

設計 | Gerlinde Gruber

這個智力遊戲由「E」形塑膠磚塊構成，每一片磚塊有三個切口讓這些磚能任意扣在一起，所以會有無數組合變化的可能。它的包裝也經過專門設計，結構形態獨特，能裝 30 片磚塊。

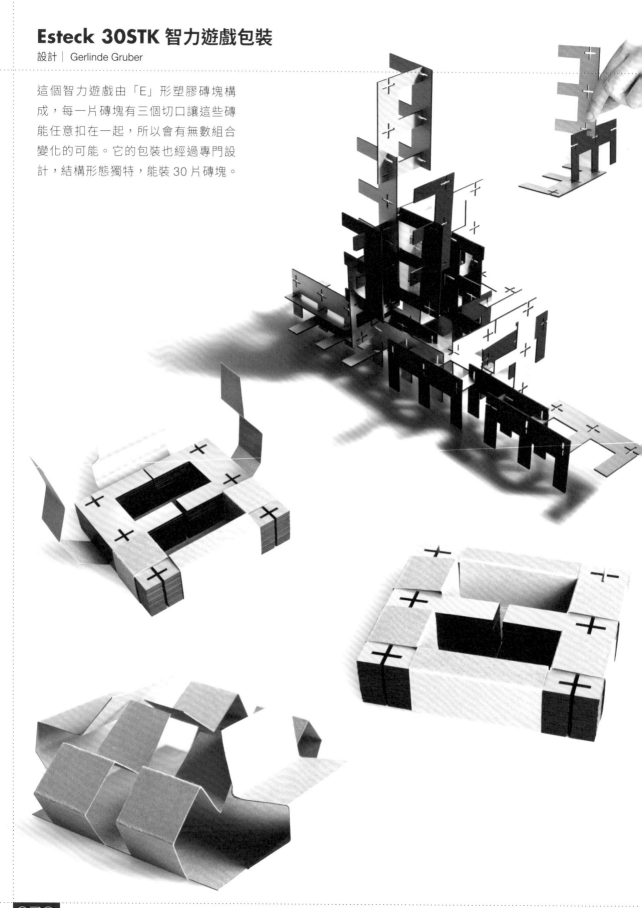

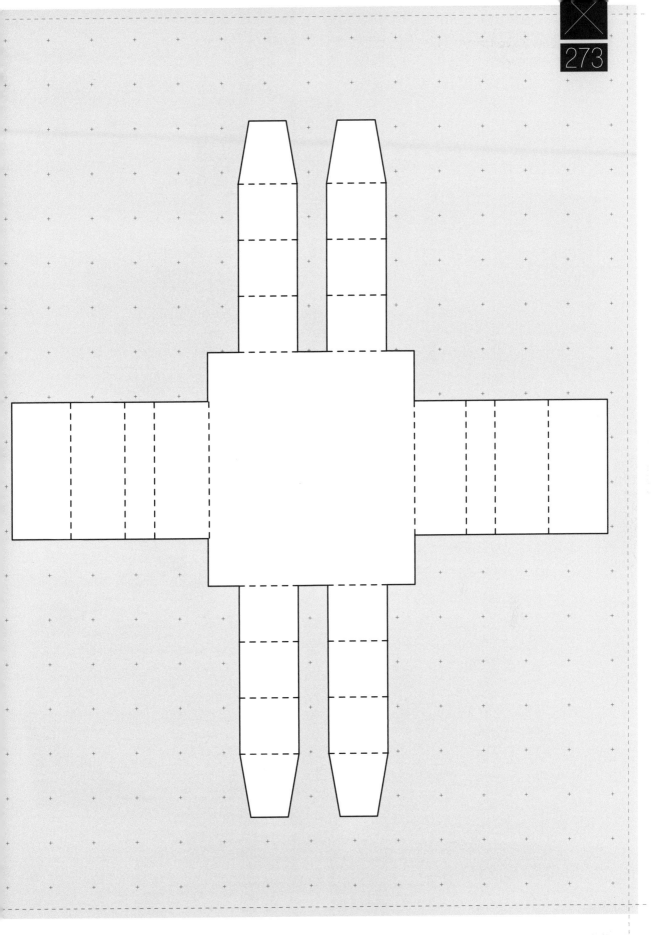

隔層鞋盒

設計｜Lubica Kulomberová

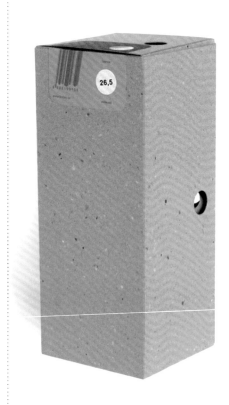

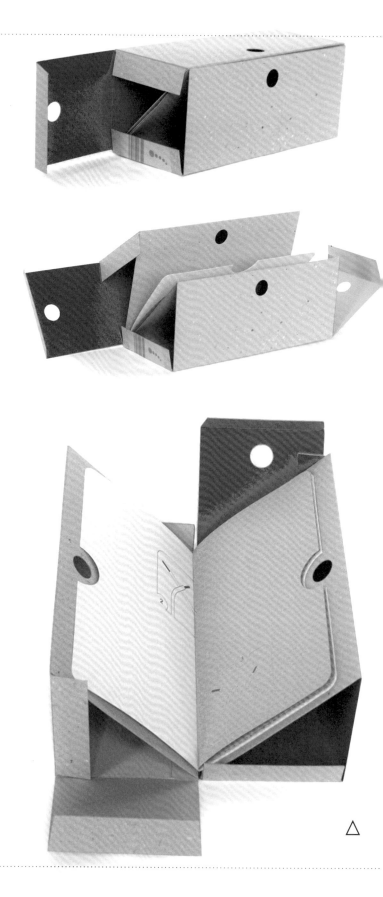

這款鞋盒的外形中規中矩，設計極其簡約，但它的亮點在於，鞋盒內為兩個獨立的部分，對角線的設計使兩隻鞋分開，減少破損。材料為回收紙板和鮮豔的色紙。

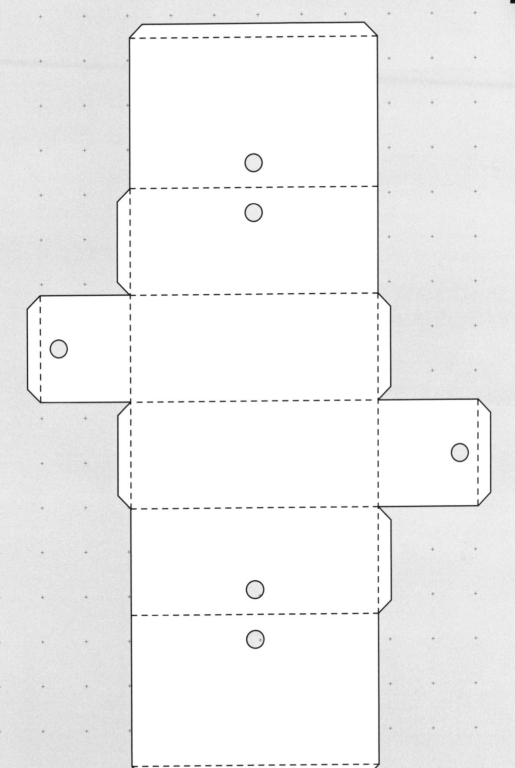

襪子包裝

設計｜Lisa Shocket

胡亂地把襪子塞進盒子裡,變成了包裝
設計有趣的一部分。幽默的漫畫風格更
是彰顯品牌「玩世不恭」的個性。

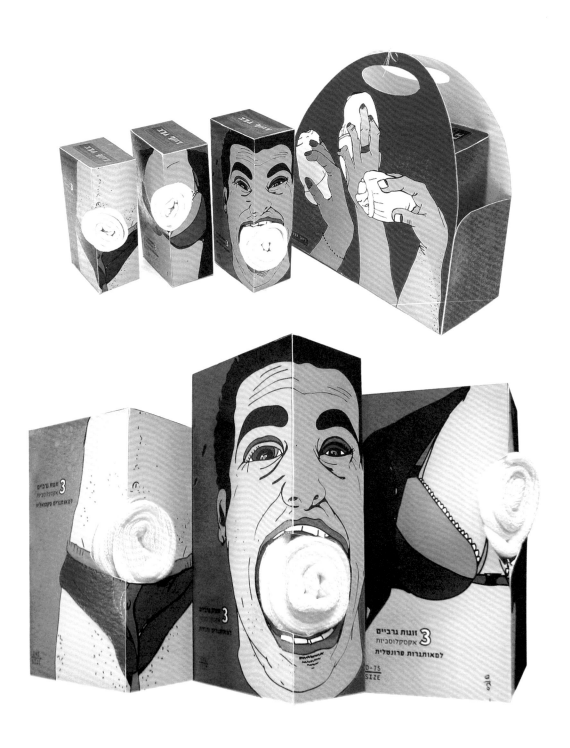

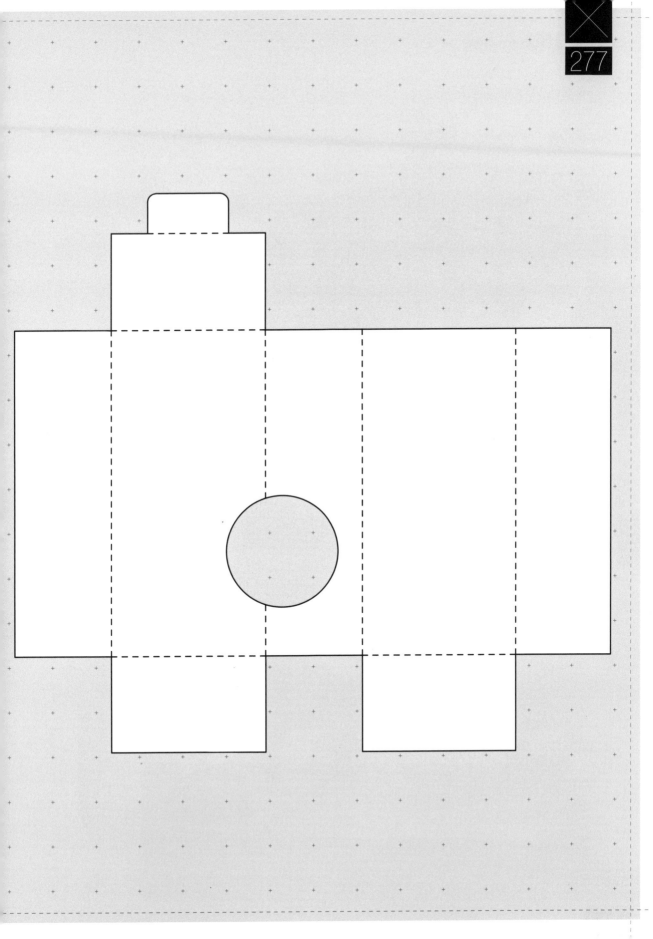

奧賽羅巧克力包裝

設計 | Lisa Shocket

這個巧克力包裝設計的靈感來自莎士比亞悲劇《奧賽羅》。劇中的角色如奧賽羅、苔絲狄蒙娜和伊阿古分別代表不同口味的巧克力，包裝的圖案與造型給人留下古典美的印象。

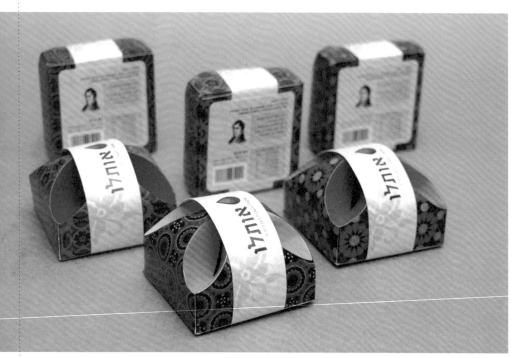

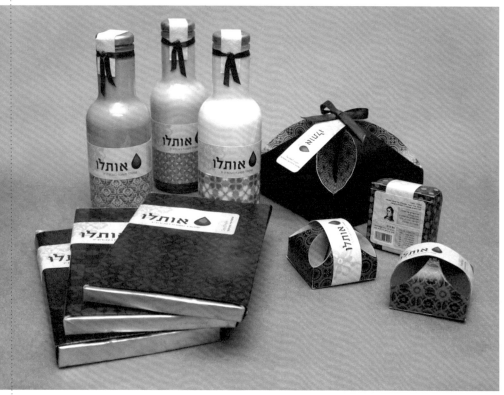

Rannou Metivier 馬卡龍包裝

設計 | Lucie Lherault

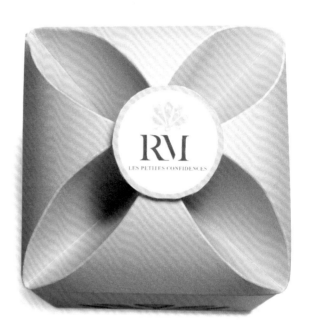

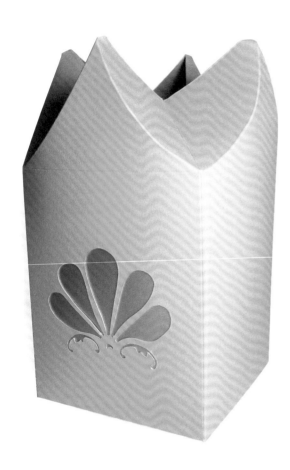

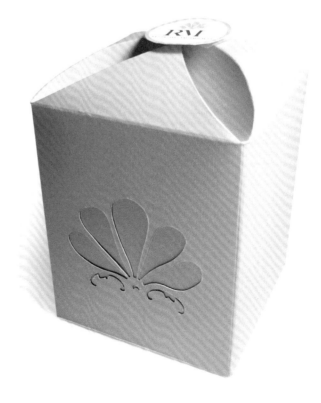

這個包裝是為糖果店鋪Rannou Metivier
設計的。他們以秘制的馬卡龍聞名,包
裝設計旨在反映產品的原汁原味以及製
作配方的神秘,同時,盒面的圖案傳達
了優雅、卓越和專業的品牌形象。

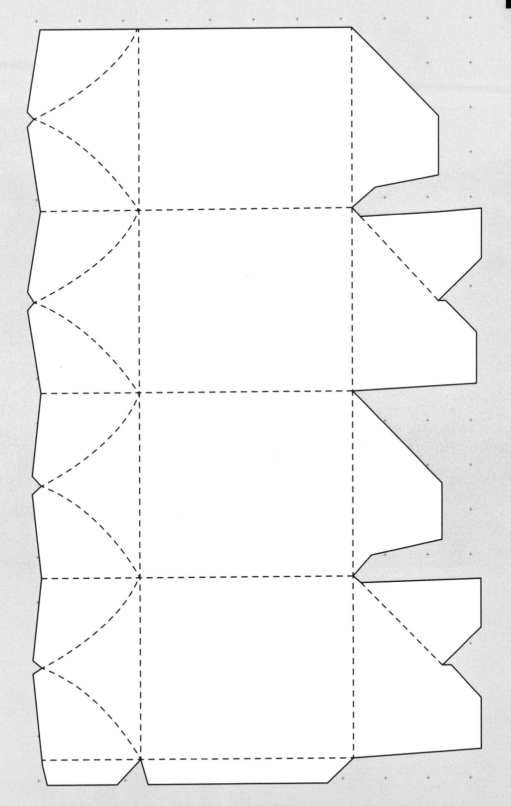

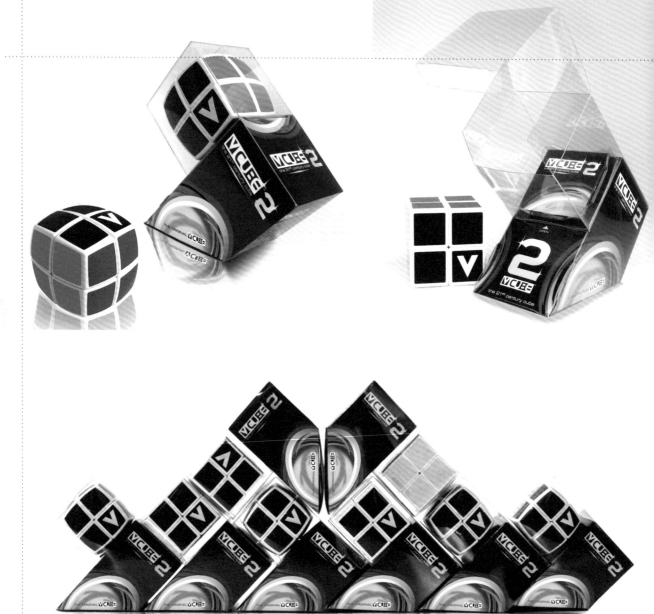

V-Cube 魔術方塊包裝

設計 | Andreas Kioroglou

這個獨特的包裝結構由一個被對角切割的方塊和一個正方體組合而成。設計上最難的地方是材料的選擇，由於預算限制，最後採用折疊 PVC 來包裝，紙板用來作為底座。由於同一尺寸的包裝盒要包裝兩種不同尺寸的魔術方塊，所以在裝較小的魔術方塊時要放點氣墊避免物體搖晃。

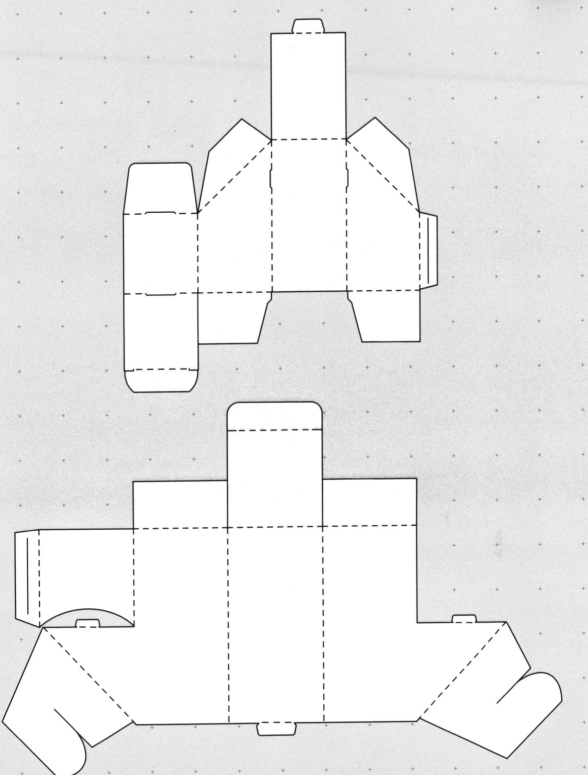

V-Cube 國旗系列魔術方塊包裝

設計 | Andreas Kioroglou

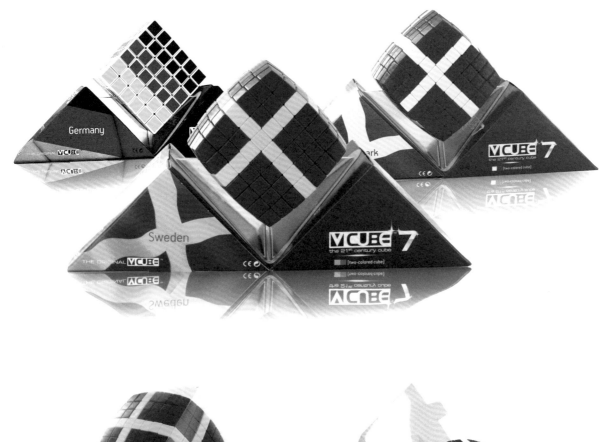

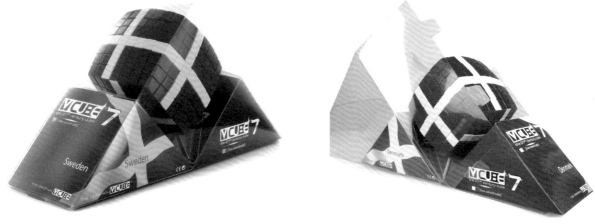

這款包裝讓人以為裡面的魔術方塊懸在空中，給人深刻的印象，它的三角形結構便於賣場堆疊。最難的地方是裡面的紙板底座，它不能用機器黏合，只能用手來折疊封口。而裝魔術方塊的透明 PET 塑膠盒的開口面需要用手工上膠黏合，這樣鎖翼就能確保視線不受任何遮擋。裡面的 PET 氣墊為「V」字形，讓魔術方塊和底座之間保持一定距離，製造懸浮的效果。

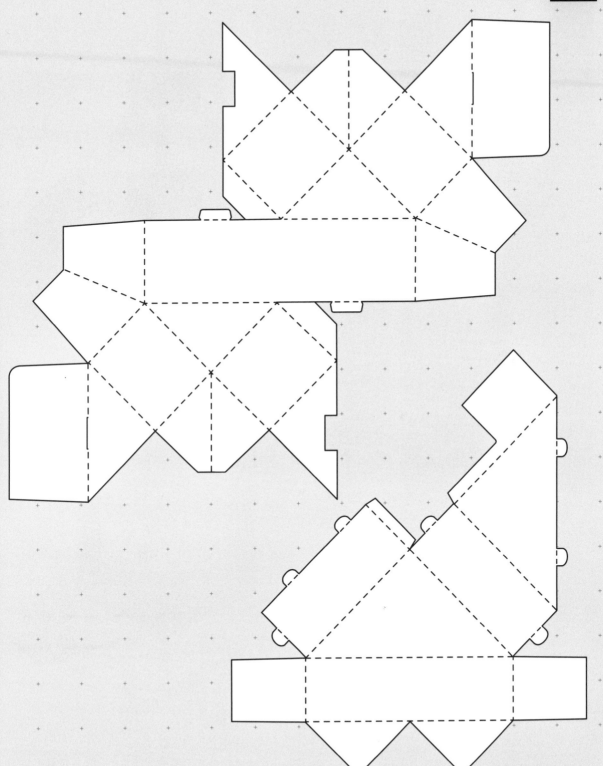

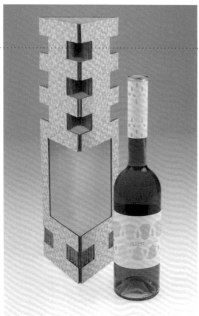

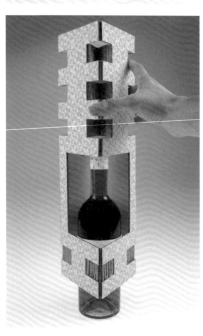

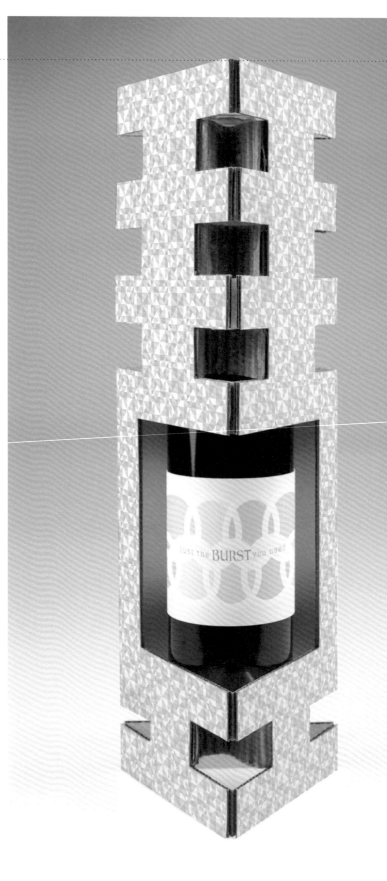

Burst 紅酒包裝

設計 | Melissa Ginsiorsky

該葡萄酒的促銷包裝是一種獨特的紙板形式，搭配外包裝幾何圖案的設計，以及創意文案來激發消費者的購買興趣。

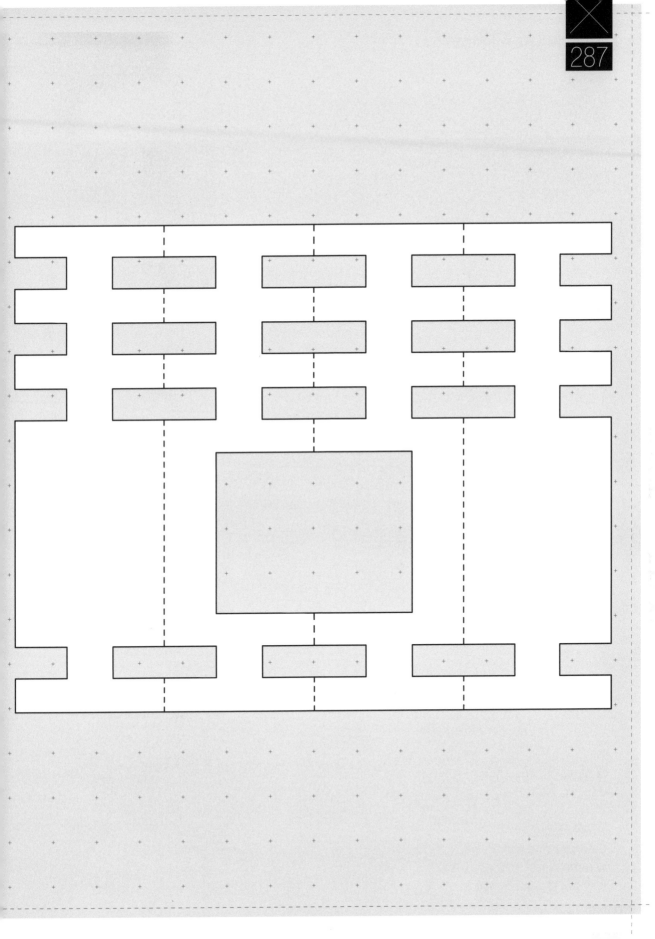

Lega-lega T 恤包裝

設計 │ Igor Penovic

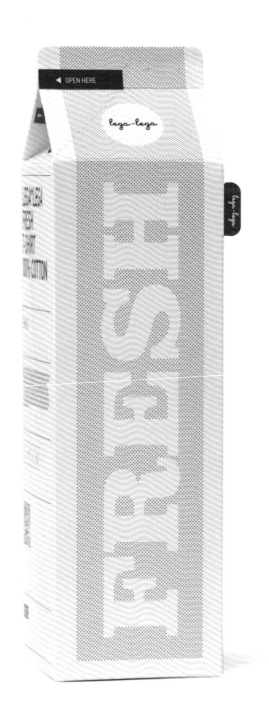

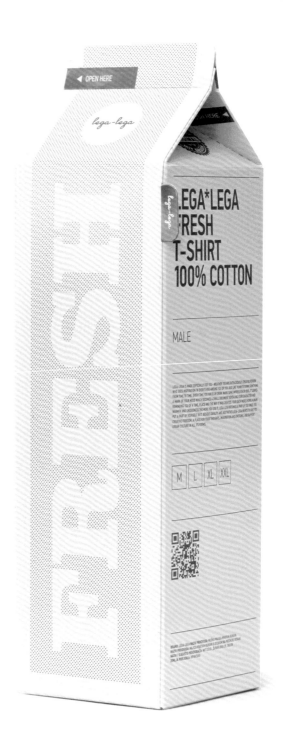

為了透過結構傳達 Lega-lega 品牌的新鮮活
力和原創性，包裝設計師採用了牛奶盒造型，
兼具主題性和實用性。盒子無須黏合，T 恤拿
走之後還可以循環再利用。

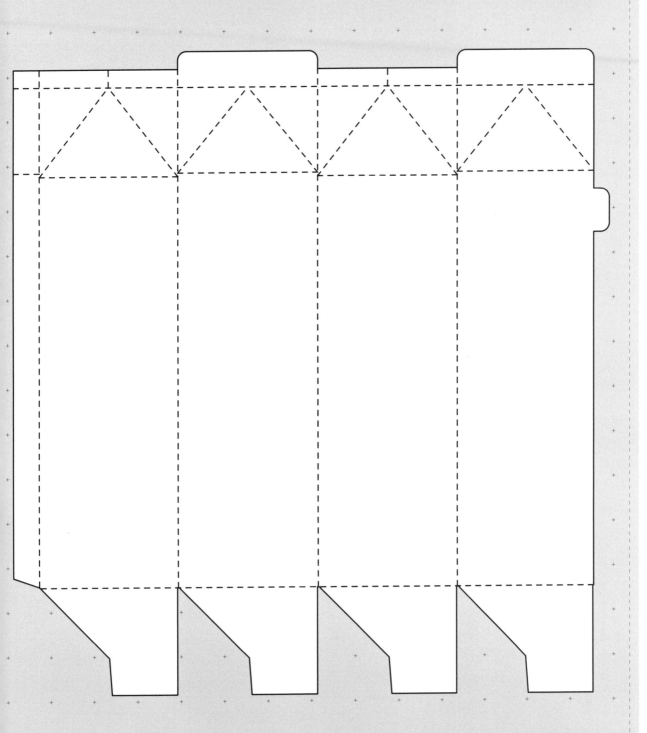

Freetalk 電視攝影機環保包裝

設計 | Marisol Escorza Hormazábal

這是一款以供網路行銷的三星電視攝影機內包裝設計。該包裝的設計需考慮到不少要素，如保護產品、加強材料、尺寸大小、回收利用等。包裝採用百分百可回收的回收硬紙板，不僅保護環境，而且堅固輕盈。印刷採用大豆油墨，這種油墨有不同鮮明顏色可以選擇，而且環保。內包裝在設計上除了考慮打包的需求，也可用作產品展示。

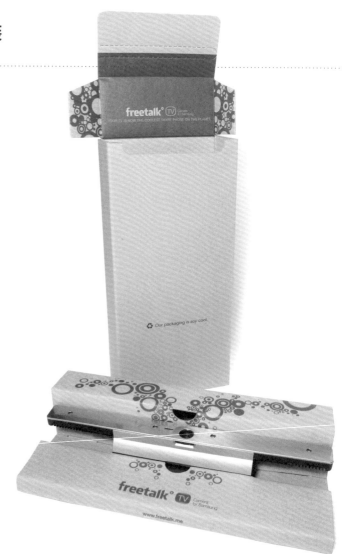

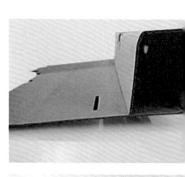

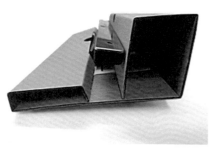
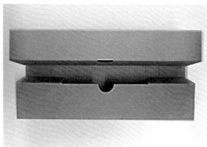

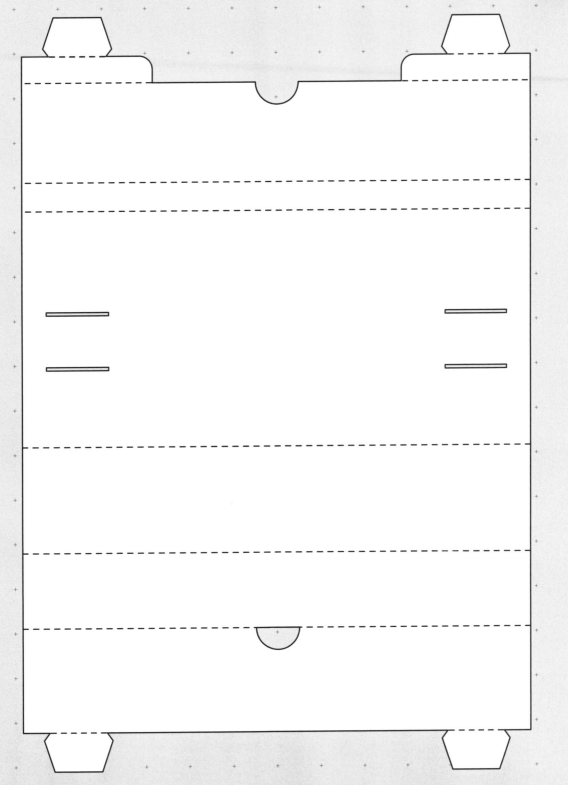

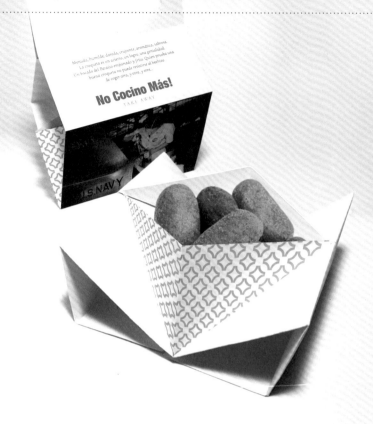

No Cocino Mas
外帶盒

設計｜Marisol Escorza Hormazábal,
　　　Carolina Caycedo Villada

這個外帶品牌主打家常菜，它的理念可以理解為「我不想煮飯，叫外送吧」。這是一個裝可樂餅的包裝設計，旨在讓攜帶和使用更為便利。

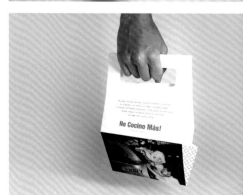

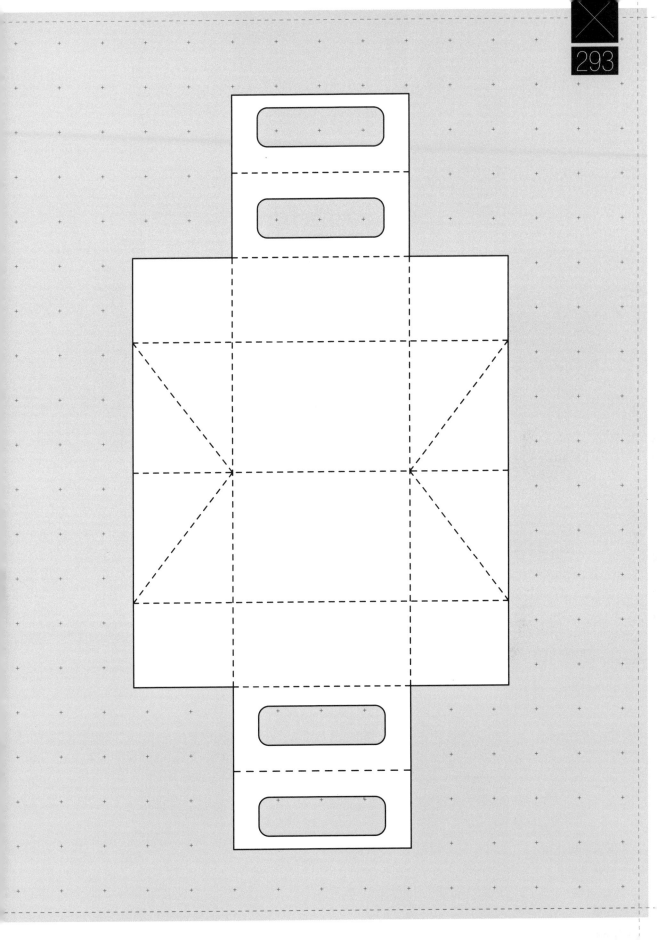

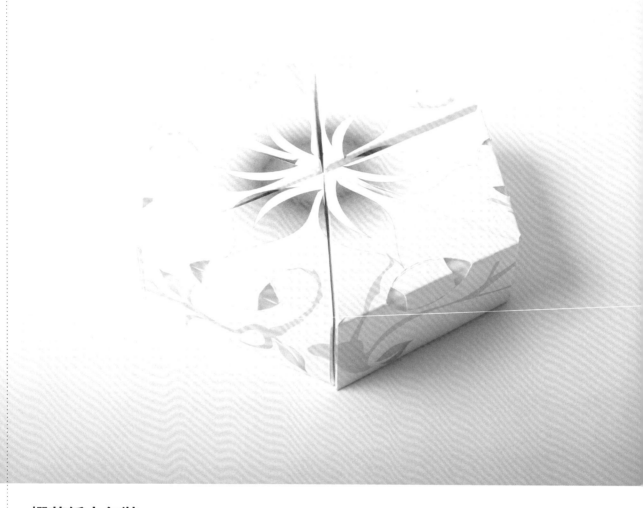

櫻花紙巾包裝

設計｜Andreea Mocanu

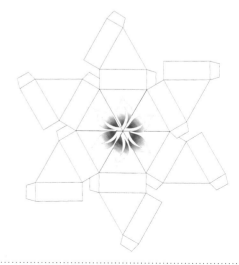

這個小巧美麗的三角形紙巾盒子是設計師在
一個包裝課程上設計的，設計靈感源於日本包
裝的傳統藝術，將這 6 個小紙盒組合在一起，
便可呈現一朵優雅恬靜的櫻花形象。

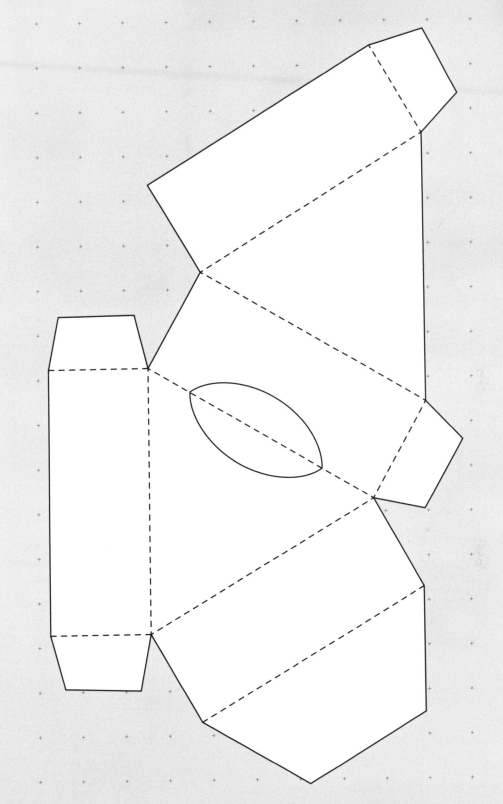

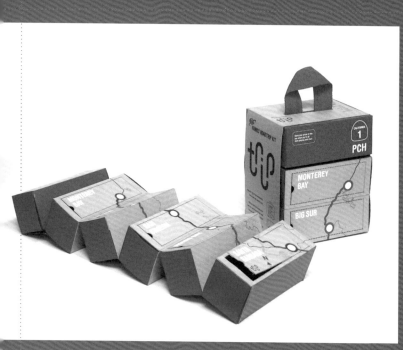
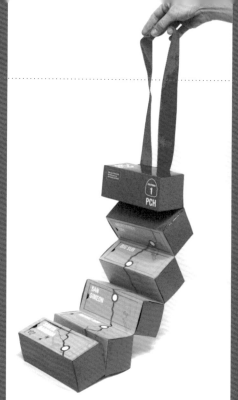
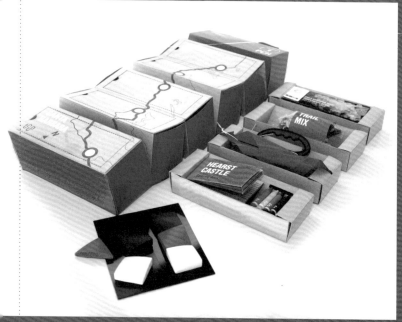

AAA 旅行套裝

設計 | Olivia Paden

這個為小學生打造的旅行套組十分有趣,可隨意組合並一起同樂,
目標就是讓全家共同參與到學習之中。包裝設計受地圖打開方式
的啟發,整體平面視覺以孩童視覺為中心。

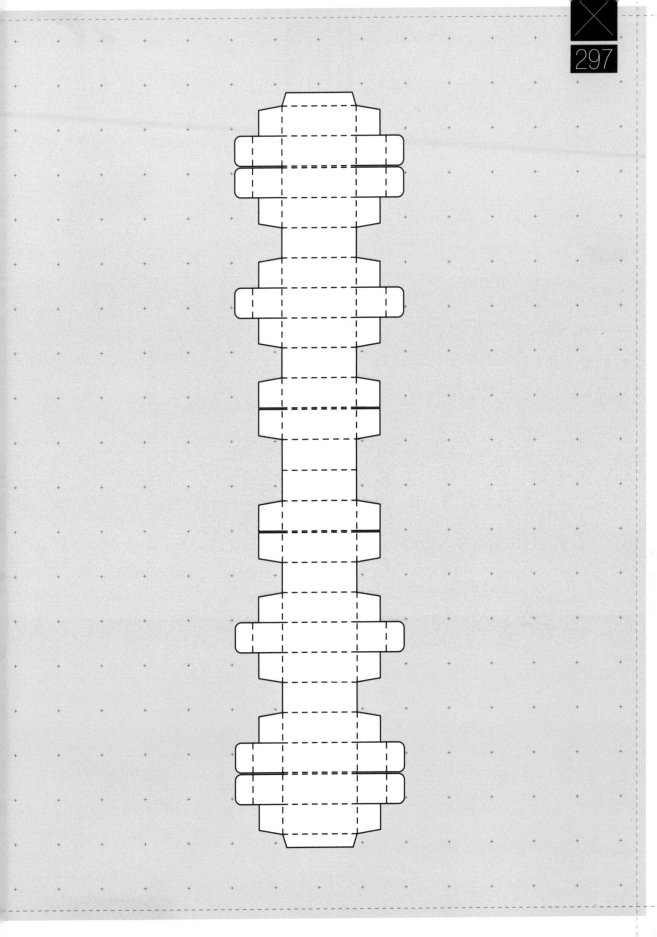

Glade 香油蠟燭包裝

設計｜Charissa Rais, Guia Camille Gali

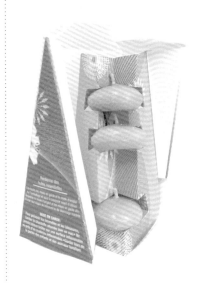

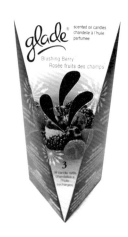

這個三角反稜柱結構的包裝有
一個向內折疊的面板用來裝蠟
燭，免去了額外的塑膠墊，節
省了生產成本。它同時也展示
蠟燭的獨特外形，以吸引消費
者的注意。

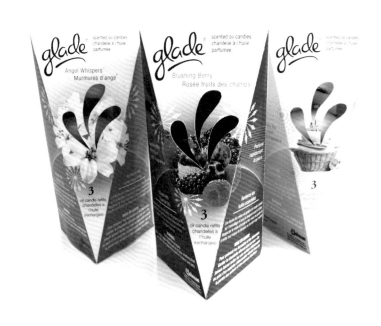

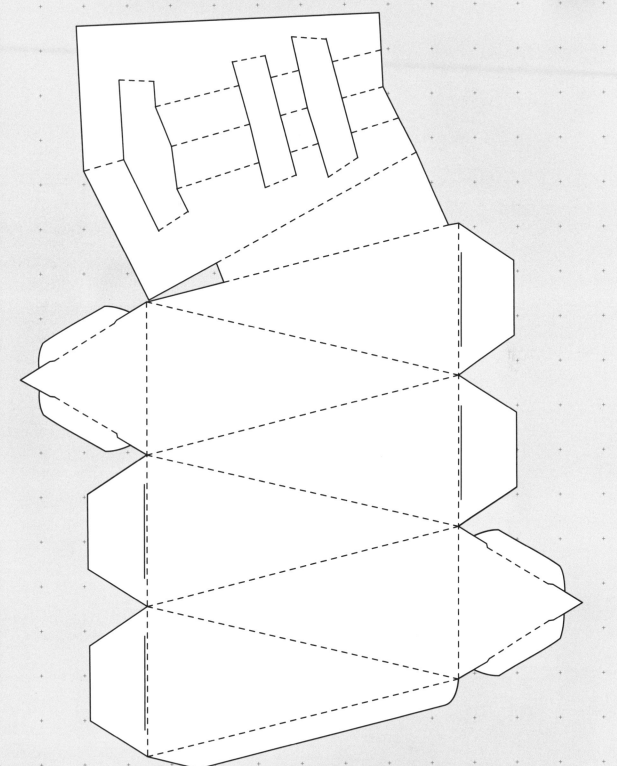

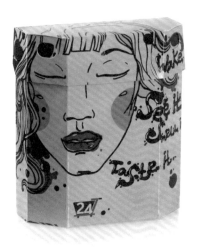
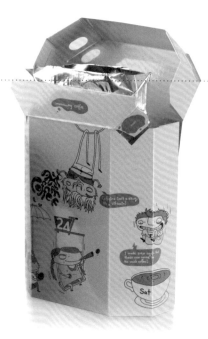

咖啡包裝

設計 | Anna Afinogenova, Irina Krucheva

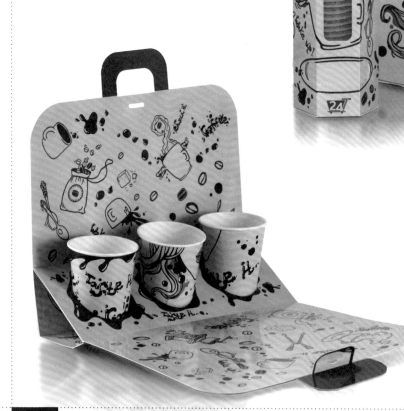

這是為德國國際包裝展
設計的咖啡包裝,沖模技
術由德國包裝製作商 STI
提供。套裝包括三部分:
咖啡香包、咖啡易理包以
及 3 個咖啡杯。

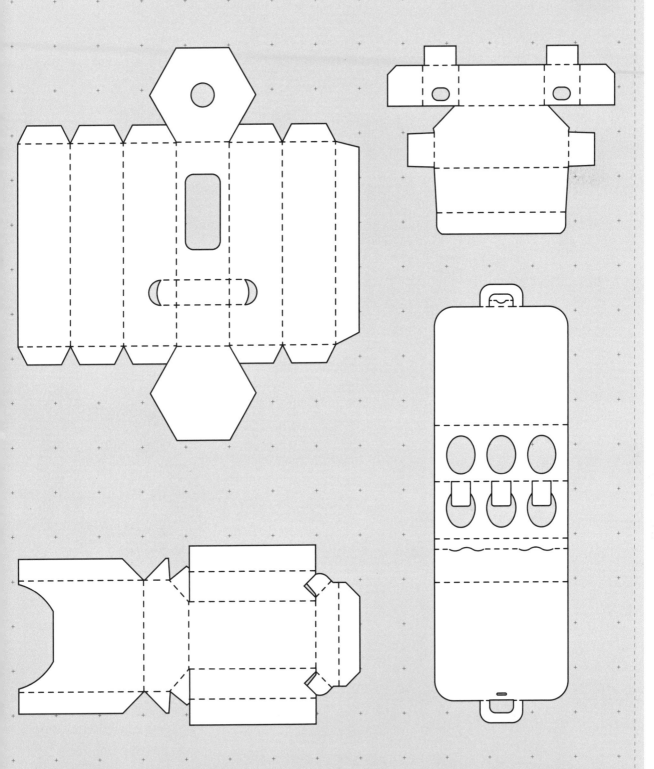

Merrimint Candy 松露巧克力包裝

設計｜Rachel Soeder

這是為 Merrimint Candy 糖果公司設計的
一個概念項目，包括品牌、資訊圖表製作
和包裝設計。公司生產的糖果具有薄荷清
新的口感，因此包裝設計也乾淨清爽，就
像他們的糖果味道一樣。

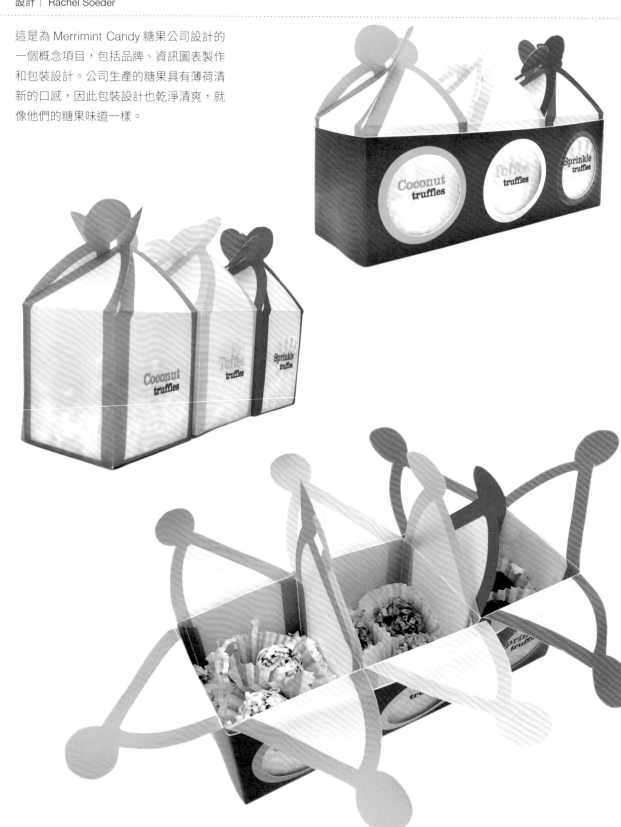

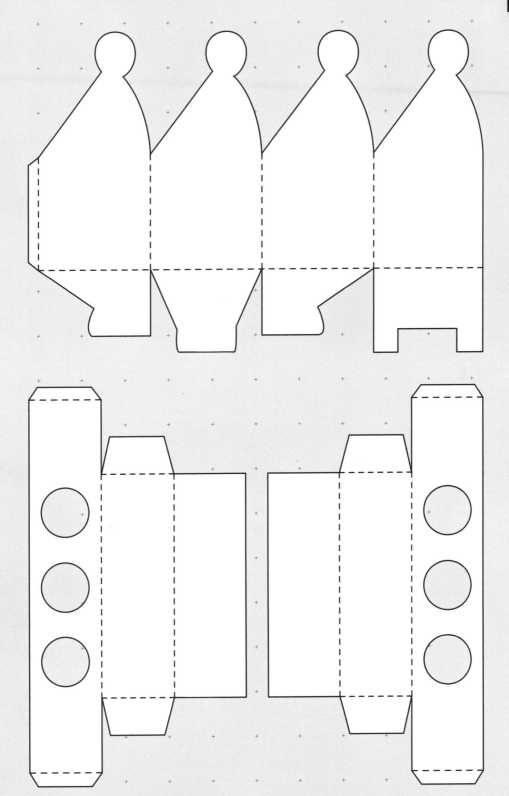

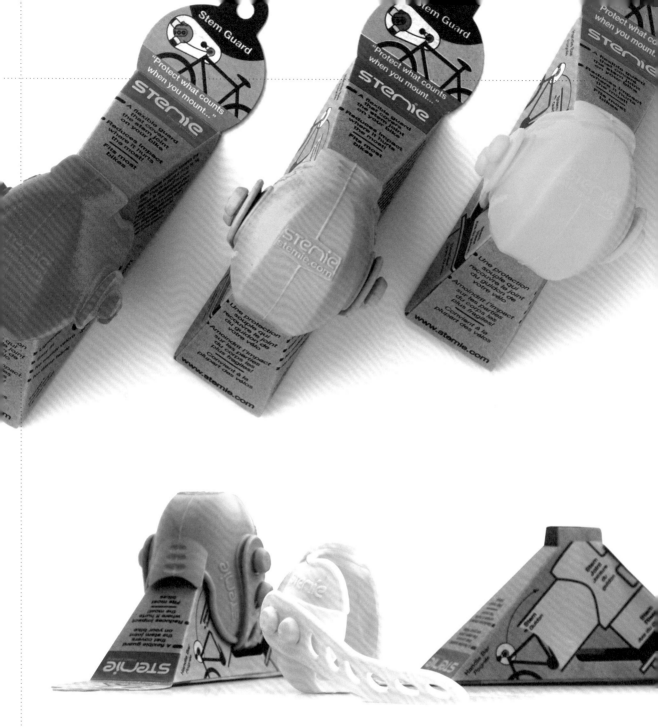

Stemie 單車把手蓋盒

設計 | Cameron Snelgar

大部分單車的把手都對著車手，如果不小心碰到就會使車手受傷。Stemie 就是一款包裹單車把手的蓋子。它的包裝設計為了傳達產品性質，設計師特意採用成 90°角的三角盒子，模仿把手的形狀。此包裝可以掛起來，也可以平放或者直立。有趣的是，設計師決定把產品放置在盒子上，強調產品的耐用性，同時也讓消費者能觸摸到產品的質感。

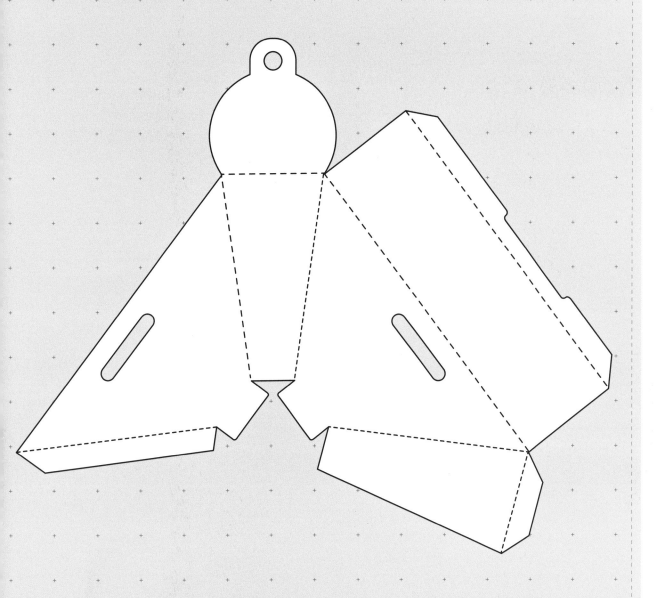

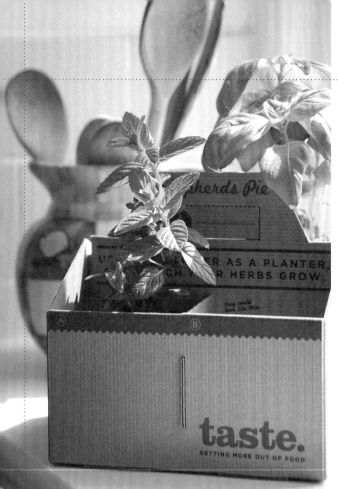

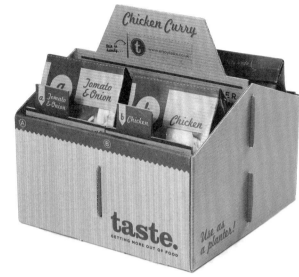

Taste 烹飪盒子

設計｜Sam Stevens

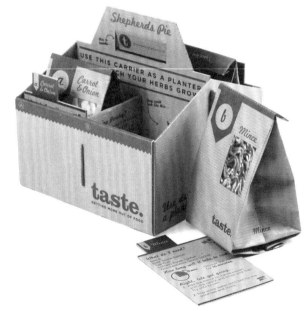

隨著我們社會越來越依賴於便利的
產品，以及人口老化的加劇，人
們渴望尋求一種新型環保的生活
方式，一種嶄新的簡易烹飪方式。
Taste 鼓勵人們做一頓簡便而美味
的飯菜，將烹飪過程分解為簡單的
幾個步驟，配以食譜卡指示操作方
式。瓦楞紙和懷舊風格的平面設
計，使烹飪更添愜意。

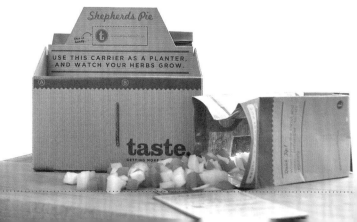

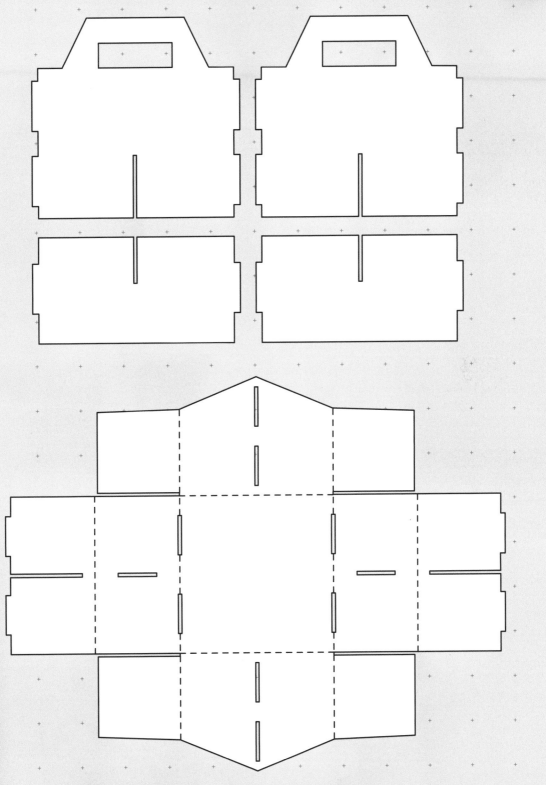

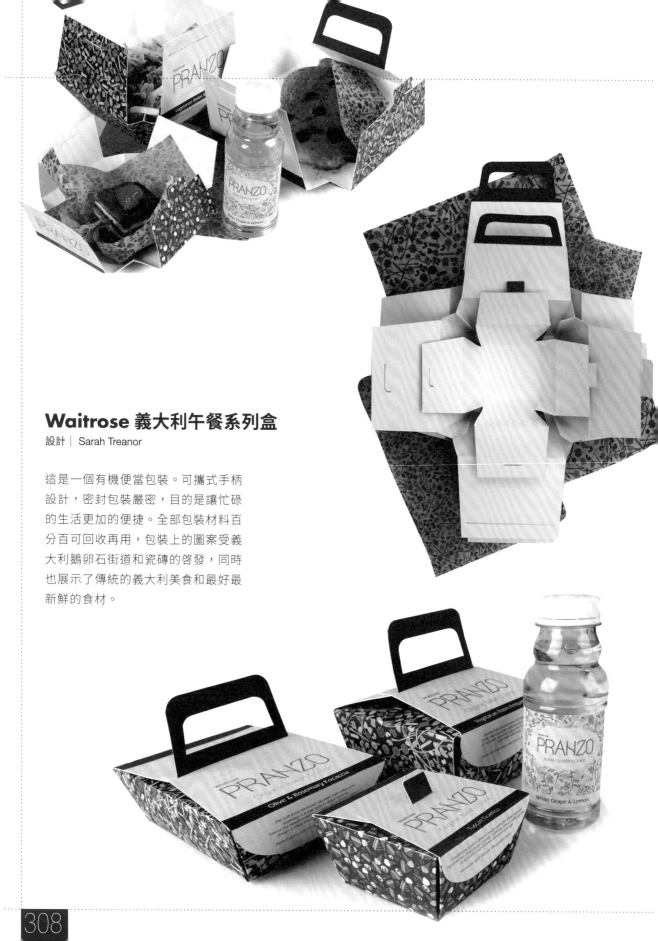

Waitrose 義大利午餐系列盒

設計 | Sarah Treanor

這是一個有機便當包裝。可攜式手柄
設計，密封包裝嚴密，目的是讓忙碌
的生活更加的便捷。全部包裝材料百
分百可回收再用，包裝上的圖案受義
大利鵝卵石街道和瓷磚的啓發，同時
也展示了傳統的義大利美食和最好最
新鮮的食材。

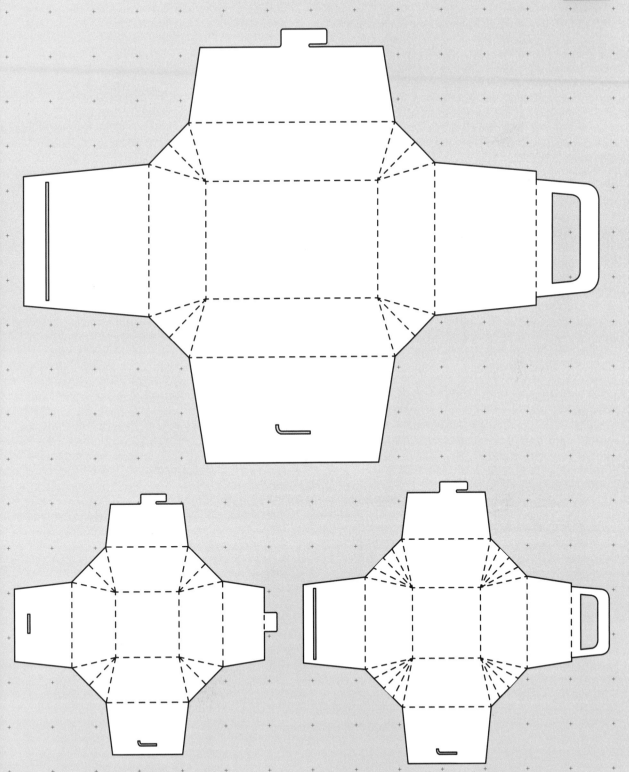

Booster
能量飲料包裝

設計│Veljko Golubovic, Dusan Cezek

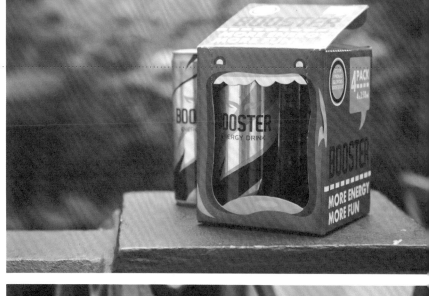

這是一款全新的四合一包裝設計，卡通人物 Boosterd 是主角。消費者可以從紙盒上撕下 Boosterd，把它貼到其他地方，這樣就能把該品牌的展示形象做進一步延伸。少量顏色的簡單設計更加吸引人，同時也保持了價格低廉的優勢。

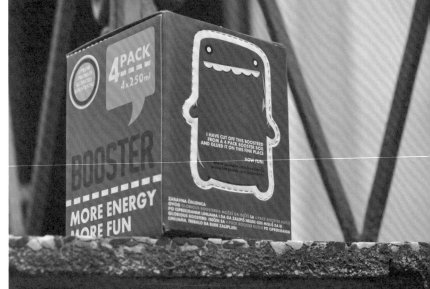

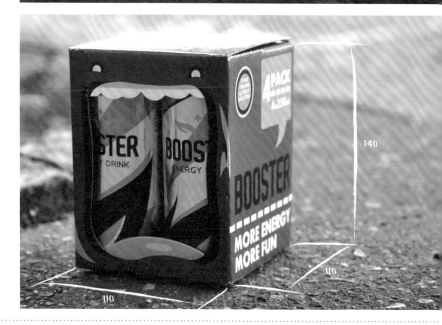

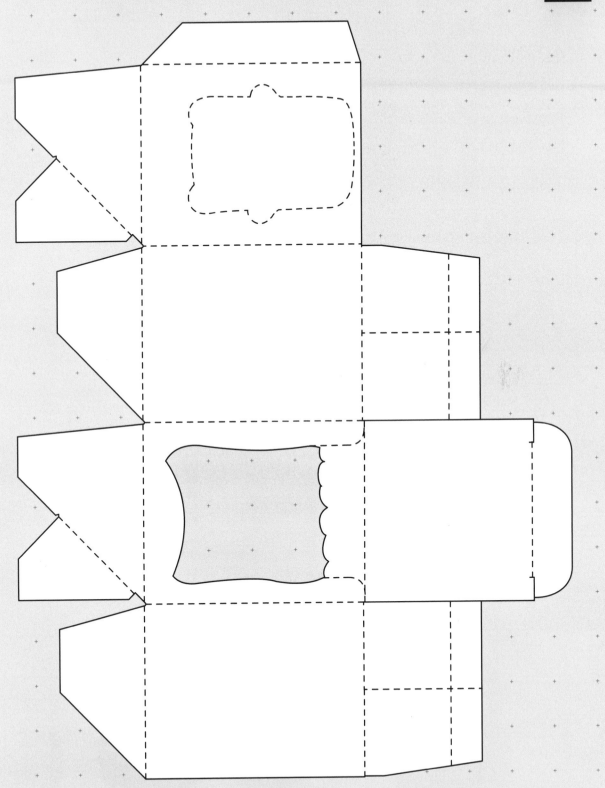

蘋果包裝

設計｜Katia Mikov

這個蘋果包裝是以色列為專供國外蔬果市場的產品所設計。設計概念來自咬過的蘋果形狀，還呈現出虛與實之間的有趣關係。包裝的結構和大小模仿了蘋果的形狀，包裝設計的每一面都不同，營造出動態的展示效果。

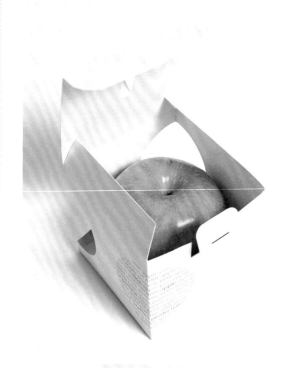

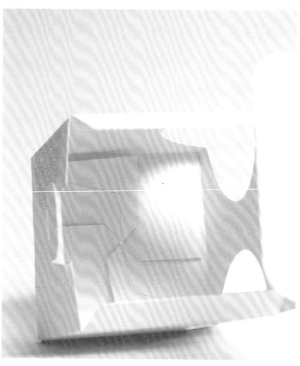

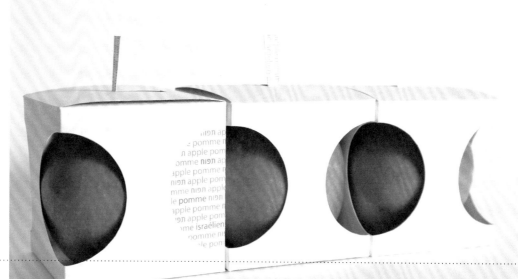

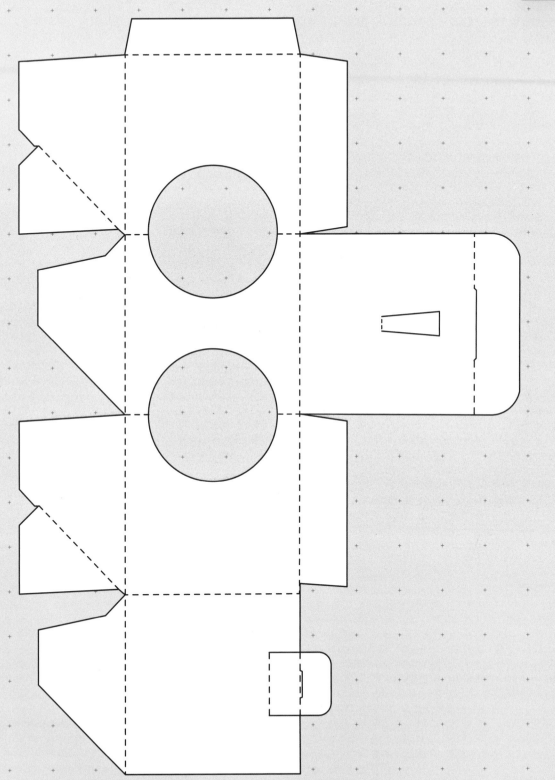

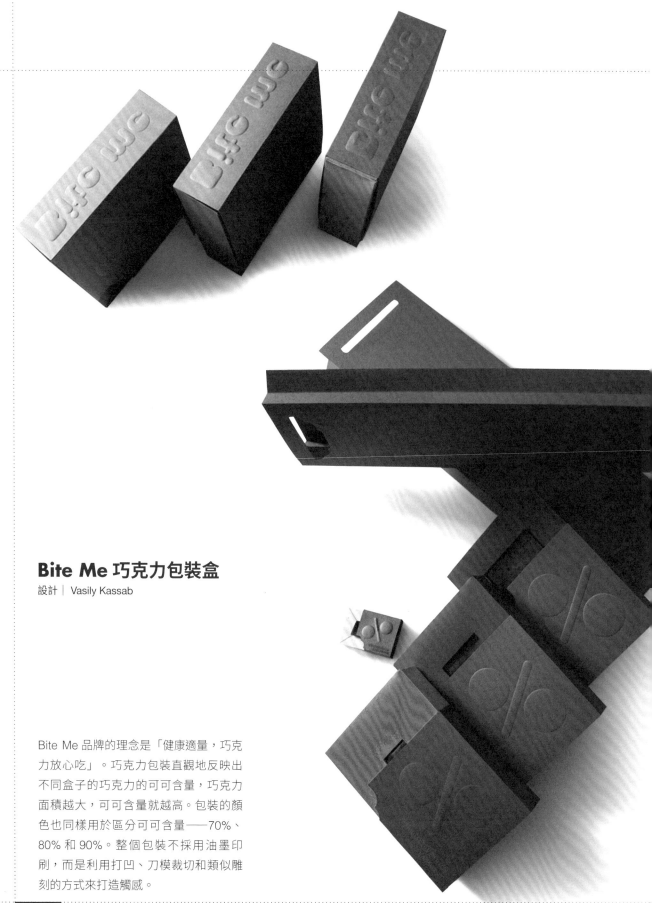

Bite Me 巧克力包裝盒

設計│Vasily Kassab

Bite Me 品牌的理念是「健康適量,巧克力放心吃」。巧克力包裝直觀地反映出不同盒子的巧克力的可可含量,巧克力面積越大,可可含量就越高。包裝的顏色也同樣用於區分可可含量——70%、80% 和 90%。整個包裝不採用油墨印刷,而是利用打凹、刀模裁切和類似雕刻的方式來打造觸感。

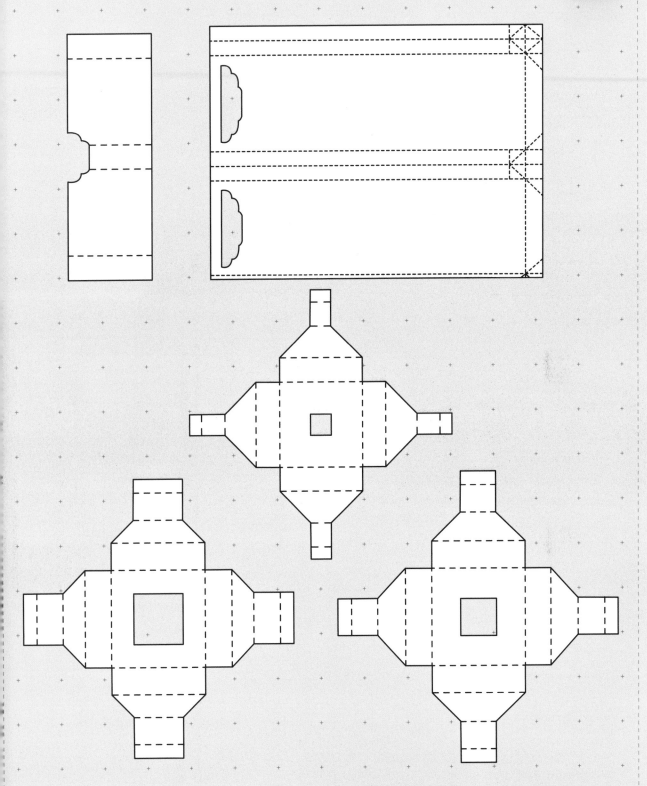

INDEX

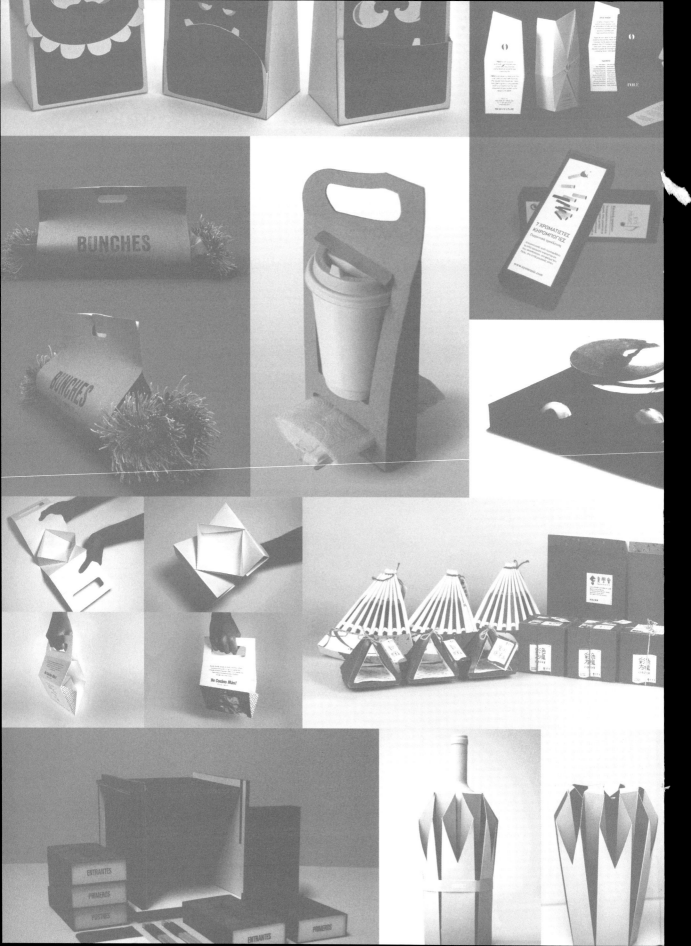